NAOSHIMA
PROJECT

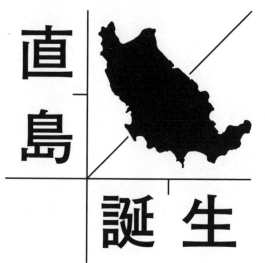

直島誕生

秋元雄史
YUJI
AKIMOTO

東京藝術大学教授
大学美術館館長

U0012605

林書嫻──訳

讀這本書而不到直島遊覽，是一件可惜的事！

到直島遊覽而不讀這本書，更是一件遺憾的事！

——王文志　藝術家（連續4屆瀨戶內國際藝術祭參展）

從一座彷彿被遺忘於時空夾縫的小島，到今日走在當代藝術前緣的「藝術之島」，直島經歷了相當多年的時光。不過，一九九〇年代前後的直島究竟是如何慢慢發生轉變，卻少有第一手的觀察資料。秋元雄史先生《直島誕生》一書，可以說是以身為直島最初推動者之一的身分，翔實且真誠的描述了這段經過。做為多年的老友，由衷為秋元先生《直島誕生》即將出版中文版感到驕傲。這是一本愛好文化藝術、關懷地方再生的讀者都不容錯過的書。如同秋元先生於書中所述，「普遍性只能源自於獨一無二」，藝術的感動正是身處其中，以各自的方式與時空交會。

——李玉玲　高雄市立美術館館長、博士

翔實也動人的敘事，讓我們款款隨著作者的筆觸，回顧直島奇蹟幻化的點滴過程。也就是見證一座荒蕪的小島，如何在一個平凡企業的介入後，讓現代藝術成為動能主角，所掀起地方再生的革命性驚人成果，並蔚為此刻藝術界必到的朝聖地點。

——阮慶岳　建築師、小說家

「典範」帶給我們的目的不在於引起追隨，而是創造自覺。直島與瀨戶內藝術祭不是神話與傳奇，而是一群夢想家與有志者並肩努力的共享志業。確實「……我覺得誰也不會注意到這樣一座小島……」，秋元雄史的直島故事，恐怕不只是在塑造一種解決困境的萬靈丹與如何創生延展它的可能性，而是透過藝術的神奇力量讓我們重新認識一個地方。

——林平　臺北市立美術館館長

直島，一座謎樣的島嶼，漂浮在神話中誕生日本國的瀨戶內海上，秋元雄史先生以平實流暢的文筆，娓娓道來如何將這一座曾經被拋棄遺忘的污染島，翻轉成今日大家所期待朝聖的藝術聖地，也從字裡行間中深入了解一位有夢想的企業家福武總一郎先生，領導倍樂生團隊，二十餘年來如何逐步實踐他對藝術能重建價值的堅實理念。這是一本絕對可透過閱讀，將直島的過去套用於現在，又能勾勒未來直島美麗輪廓的絕佳讀本。

——林舜龍　達達創意執行長暨創意總監

序言　直島的開端

直島是漂浮在瀨戶內海上，人口約三千人的小島。這座位於日本本州岡山縣與四國香川縣之間的島嶼，現在每年有約莫七十二萬人次觀光客蜂擁而至。如今直島已以現代藝術百花齊放之島聞名，更成為日本數一數二的觀光區，而我與直島的緣分則始於距今約二十七年前。

知悉造訪者絡繹不絕現況的人，大概無法想像當時的直島多麼僻靜。與其他島嶼同樣苦於人口減少與高齡化的狀況，同時卻瀰漫著讓人毫不懷疑會持續到永遠的閒適、悠然氛圍。被瀨戶內海蔓延的平穩海面所包圍，透亮光線燦照而下，曾是讓人以為這份閒適會恆久不變的地方。

然而某天，一個意外的契機開啟了直島與現代藝術的緣分。此後，島嶼有了激烈轉變，是足以用「戲劇性」來形容的巨變。

維持原狀的話，終將被時代拋在腦後，就這樣只能被遺忘般的島嶼，在某一刻，不知所以地從此大逆轉，一躍跨進到了時代的最前端；且不侷限於日本，還是世界共通的。雖然是發生在狹隘的現代藝術領域，直島故事被各國一流藝術雜誌報導，蛻變成全球現代藝術狂熱者憧憬不已的

傳奇之地。

實際上，全球富豪中有不少現代藝術愛好者。某間以全球富豪為主力客層的美國旅行社，在日本行程上就選擇造訪京都搭配直島，說不準行程中用來招徠顧客的儼然已成為直島。雖然聽來太過誇張，但絕非虛言。只以日本島國的價值觀來判斷事物，經常讓我們忽略其價值，直島與現代藝術正是其中一例。

雖說如此，諸位讀者一定還是難以真正體會，日本與歐美國家對直島狂熱程度的差距，或許唯有親身目睹才有辦法明白。只要來到直島，將先詫異於歐美觀光客之多。最先發現直島文化價值、引發熱潮的正是歐美人，且不限藝術家、建築師、藝術相關工作者、學者等知識階級，收藏家、文化人、縉紳等富裕階層也對直島表現出興趣。

放眼日本，哪裡有具備文化素養的「修治涵養的有錢人」呢？既找不到也從未成為話題，但世界上確實存在這種人，也的確有他們感興趣的地方，直島正是其一，也因此今日聞名全球。這樣的人會率性跟隨自己探求知識的好奇心，一被激發，哪怕天涯海角也會飛去。即使是不便的遠東小島也無法阻擋他們，甚至更強烈地刺激他們的好奇心，不顧一切前往。

直島正是在這種情況下，不知不覺被身為少數卻擁有巨大影響力的人們所深知。

除了直島，這類由外國知識分子「重新發掘日本獨特價值」的故事其實經常上演。例如，十九世紀末在歐洲掀起的浮世繪熱潮，用來包裹外銷瓷器的浮世繪畫碰巧被法國的藝術經紀人和專家看到，對其原創性驚為天人，從而獲得舉世肯定。連日本人鍾愛的法國印象派畫家莫內等，都有不少繪畫靈感來自浮世繪。

從來不信任這類看不見的價值的日本人，根本無從察覺，但不知為何只要是從外國，也就是歐美人口中說出來，日本人就能輕易認同與接受。直島正是在這樣的脈絡下受正視。

然而最初沒有任何人願意支持，瀨戶內的風景、日漸沒落的小島、還非常小眾的現代藝術，再加上不夠格受文化資產法保護、甚為普通的民宅。一九九〇年代中期，島上民宅閒置狀況開始變嚴重時，我曾試著拜託公部門能否想辦法保留這些有著懷舊風情的街道景觀，得到的答案是「不」，公式化的一句「無法成為保存對象」，理由是「隨處可見」。這種結果某種意義來說稱得上理所當然，因為當時的直島是與美麗街景、文化氛圍相距甚遠的離島。

無論是當時或現今，島嶼北側都矗立著創設於一九一七年的三菱綜合材料的銅冶煉廠。只不過，因為從前沒有今日這樣的環保意識，冶煉廠排放的二氧化硫讓周圍群山都變為光禿，傳說「菠菜只要一晚就枯萎了」。從大正時代長存至今的銅冶煉工業，強而有力地支撐起日本的經濟成長，代價卻是讓直島風光破壞殆盡。

我開始進出直島的一九九一年，島上仍深刻留存著煉銅時代的影響，嚴重到我聽到當時打出的口號「瀨戶內的美麗島嶼——直島」時，完全無法認同。從岡山縣宇野港出發的定期船班上塞進多輛大型砂石車，周邊可見的小島淨是草木不生、暴露出紅土層的狀態，歷經長年風吹雨淋，岩盤被沿著雨水滑落的軌跡切削，殘餘令人心痛的風貌。這片衰塌的風景，根本談不上美不美。

隔鄰的豐島也一樣，二十五年來因違法傾倒的事業廢棄物，深受土壤汙染之苦。申請公害紛調處後，直到二〇〇〇年才終於達成最終和解。居民被一些哄騙小孩般的美好謊言所欺瞞，非法業者擅自從日本本土將要不得的廢棄物棄置島上。

這些聽起來或許像是發生在久遠之前，仍距離日本遙遠、遲遲未邁入現代的蠻荒之地的事。

遺憾的是並非如此，它們都是發生在距今不久前的日本，甚至是在高度經濟成長期、日本大都市最為耀眼的時代，瀨戶內海諸島上的故事。

其中的代表——直島，搖身一變因自然環境和文化備受矚目，還是相當新近的事。時至今日，我才終於由衷感到時代的變化確實有趣。

沒錯，時代變了。

真的就像是假的一樣，從當時到現在發生了一百八十度的轉變。

也就是說，在從前被認為毫無價值的東西中發掘出價值，甚至將其推上最前線創造出新的價

值，這也是直島能獲得外國讚賞的關鍵。無論哪裡都未曾存在的美與文化的價值，正是從直島被創造出來的。海外的文化人所推崇的就是這份原創性與創意。

說得更誇大一點，直島創造出了有別於日本主流的藝術文化與社區營造的領域。

這正是所謂「直島價值」，而推進過程中產生的各種事物亦皆是前所未見、極為獨特的。

直島經常被評斷為「吸引眾多觀光客」、「觀光拯救了凋零之島」，但那不過是某一行動帶來的效果，最終本質還是源自島的創意。

翻轉直島的是以企業——倍樂生（Benesse）、財團——福武財團為中心推動的計畫（本書稱之為「直島計畫」〔Naoshima Project〕），兩者的核心人物皆是創辦人福武一族的大家長——福武總一郎先生。再加上建築家安藤忠雄先生、SANAA（妹島和世、西澤立衛）、三分一博志先生等人，藝術家則有日本以外的沃爾特・德・瑪利亞（Walter De Maria）、詹姆斯・特瑞爾（James Turrell）、雅尼斯・庫奈里斯（Jannis Kounellis）、理查德・隆恩（Richard Long）等人，以及日本的草間彌生女士、杉本博司先生、大竹伸朗先生、宮島達男先生、千住博先生、內藤禮女士、須田悅弘先生等。

我從草創時期的一九九一年開始投入直島計畫，直到地中美術館落成、舉辦大型戶外展覽

那十五年間發生的種種。

「NAOSHIMA STANDARD 2」為止的二〇〇六年，共十五年時間。本書是我以個人角度來描繪

此外，我卸下職務後改由北川富朗藝術總監負責藝術部門。他是促成新潟的戶外藝術節「越

後妻有藝術三年展」成功的推手，在瀨戶內則總括直島在內的瀨戶內海全部範圍。也就是說，山

之「越後妻有」與海之「瀨戶內國際藝術祭」兩大國際展，是他與福武總一郎先生齊心協力**轟轟**

烈烈推動的社區營造式藝術計畫。

直島計畫的涵蓋範圍，從我參與時僅有直島一座，發展到現在橫跨了十六座島嶼，甚至香川

縣、高松市等地方政府也加入營運團隊，成長為一規模龐大的計畫。早就難以用第二階段、第三

階段來形容，而是呈現出完全不同境界的樣貌，島嶼從臺下走向了幕前。

在尚未發展到今日這般驚人規模之前，舉辦範圍仍相當侷限的極早期階段，我以負責現代藝

術的「核心成員」身分參與了計畫。雖然是相當弔詭的說法，但在最早那個計畫和運作還一團亂

的時期，倍樂生聘請我擔任的就像是那樣的角色。

即使如此，草創時期、初始階段其實非常有趣。原因是無論什麼都必須去做，不只我一人，

所有參與計畫的人都是如此。我擔任的角色，改用專業式的說法就成了「學藝員」*也就是英文

的「curator」（策展人）。「學藝員」聽起來散發著當代流行的專業人士形象，就像其背後確實

有著對應組織般的氛圍，實際上完全不是這麼一回事。無論是雇主或受雇者都不理解策展的意義，雙方就像在五里茫霧中工作，處於極難用三言兩語來表達的混亂與動盪之中。

換句話說，我們就像用最高速在跑著馬拉松，但對賽道全貌一無所知，過著體力、智慧、毅力被同時考驗，開心卻也辛苦的每一天。

我就在這樣的日子裡，親身目睹了處於極早期階段的直島，以及今日直島原型逐漸誕生的樣子。那是一段苦不堪言、艱苦奮戰的慘烈歷史，斷無法只以一段佳話來總括。我想以曾參與直島誕生的一員身分，來試著述說那段現在幾乎無人記述的故事的始末。

萬物皆有開端，常言道怎麼開始的會造成未來將變成什麼模樣，也就是觀察事物的開端就能窺見其本質。從這個角度來看，回顧我在早期的直島度過了什麼樣的時光，並非毫無意義。

那麼，當時的直島時光是如何流逝的呢？讓我們試著將時鐘撥回二十五年前。

是社區營造？或是企業宣傳？抑或是藝術實驗呢？

*譯注：日本的一種國家級從業資格，由文部科學省認定。根據日本博物館法規定，在博物館（包括美術館、科學館、動物園、植物園等）從事專門職位的工作需具有學藝員資格。一般來說，學藝員等同於策展人的概念。

目次

第五章 「聖地」終於誕生

207

直島

誕 生

第 一 章

來到「直島」之前

理想與現實之間

在報上求職欄看到「那個」，是三十五歲那年邊吃早餐邊看新聞的時候。

當時我是撰寫藝術相關報導的寫手，過著不甚安定的生活。我一邊替一般性雜誌或專門雜誌撰文，同時寫些以藝術為主題的漫畫草案，勉強能夠餬口。

雖說如此，做為現代藝術家，我開始有了不錯的評價，獲邀在近現代藝術領域有一定地位的埼玉縣立近代美術館、宮城縣美術館等公立美術館展出作品。

為生活的撰稿工作與自幼夢想的藝術家活動，跨足兩個領域，想辦法讓生活過得下去。

原本就夢想成為藝術家的我在兩次落榜後，進入東京藝術大學*美術系繪畫科油畫組。我當時認為要成為藝術家就應該就讀專攻藝術的大學，畢業後也為了當專職藝術家，盡可能地持續創作、舉辦個展或聯展。

當時一起舉辦聯展等的夥伴有小山穗太郎（現代藝術家、東京藝術大學教授）、OJUN（現代藝術家、東京藝術大學教授）、中村一美（畫家、多摩美術大學教授）、柳幸典（現代藝術家、東京藝術大學教授）……

*原注：擁有一百三十年歷史，日本最悠久的藝術、音樂專門學校。培養了不勝枚舉的知名畫家和音樂家，如橫山大觀、菱田春草、高村光太郎、藤田嗣治、岡本太郎、東山魁夷等人。

術家）。同一時期活躍的人物，包括川俣正（現代藝術家）、宮島達男（現代藝術家）、蔡國強（現代藝術家）等人。

我的專長是現代藝術。藝術家以創作對象來區分，有日本畫、西洋畫、雕塑、工藝等各式領域，過去現代藝術最罕見也無法賴以為生。更正確的說法是，根本沒想過要靠現代藝術來謀生，那時我們都信奉著「以藝術為志向的人，不能有靠賣作品吃飯這麼骯髒的想法」。

大部分的人可能會想「這也太蠢了！」，但當時我們都抱持這種想法。在前輩的耳提面命下，逐漸百分之百認同這樣的理念，因此大家做遍了各式各樣的兼差工作。以我來說，就是當自由撰稿人。前文提到的那些現今相當活躍的藝術家，也曾經是一邊打工一邊創作，前途茫茫的貧困藝術家。

然而，撰稿並非是只用閒暇時間就能完成的工作，因而格外辛苦。儘管我的心情總在藝術與撰稿間搖擺不定，卻過著因寫作而忙碌不已的日子。我雖然隱約察覺抱持這樣模稜兩可的心態真的好嗎，但因忙碌的撰稿工作而與創作活動漸行漸遠，對這樣的自己感到窩囊。

我捫心自問，真的要讓從小學起就想成為藝術家的夢想，如此告終嗎？當時的社會正因泡沫經濟陷入狂熱，看著所有人過得輕鬆自在，只有我糊塗度日，感覺就像是被世界遺棄。

如果那時我滿足於寫手生涯，如今就不會有這本書了吧！當時即便過著忙碌的日子，卻怎樣都無法認同一天一天遠離藝術工作、遺忘夢想的自己，心想「還是希望能接近夢想，想做跟藝術

直接相關的工作」。

自我嫌惡的同時，也討厭起出生成長的東京。東京因泡沫經濟而舉世浮動，舉目所見盡是在「現在」這一時刻拚命消費一切。這樣的態勢支配著當時的東京，整座城市就像集體患上了失憶症。我幾乎無法忍受在這樣的城市裡隨波逐流。

想再一次立下明確目標，就算無法創作，也希望以別的方式直接參與藝術。

顛覆「常理」的徵才廣告

處於這樣時期的我，一則徵才廣告恰好出現在眼前。

廣告內容為位於岡山縣的企業倍樂生（原福武書店）徵求學藝員，替該公司擁有的國吉康雄美術館，以及將在直島上建設的美術館兩邊工作。

國吉康雄美術館是倍樂生一九九○年在岡山新建總部時，設於新大樓二樓的小型美術館，工作內容是與經營美術館有關的各式項目。求才欄明確表示要徵求「學藝員」，記憶中應該有著「徵求藝術專才」等字句，或許還刊登了具體的工作項目，也就是管理做為資產的藝術品，從每日例行業務到作品展示、資料蒐集、研究等與美術館營運有關的所有工作。

我先是對工作內容產生興趣。冠名美術館的國吉康雄是相當性格的知名近代畫家。他十七歲

移民美國，曾從事農業、飯店雜工等工作，歷經艱辛後成為美國代表性畫家。一九四八年，他在紐約惠特尼美術館（Whitney Museum of American Art）舉辦個展，是世界首位還在世就能在此展出的畫家。惠特尼美術館是致力推廣最具美國風格藝術的美術館，這顯現出國吉是被公認可代表美國的畫家。此外，一九五二年，他甚至與愛德華・霍普（Edward Hopper）、史都華・戴維斯（Stuart Davis）等共同代表美國，在有「藝術界奧林匹克」之稱的威尼斯雙年展展出。

屏除這些一般評價，我對國吉康雄抱持著個人的憧憬。

那份憧憬源自重考藝術大學那段時期。我對藝術的基本想法，絕大部分受到重考生涯所遇見的老師和朋友強烈影響，可用「表現自我」來總括。換句話說，「去做跟別人不同的！」。而有人介紹給我，足以代表那理想形象、表現自我的其中一人，正是國吉康雄。只要看過他的畫就能明白，國吉是「個性先於技術」，畫出其獨特世界觀的畫家。

倍樂生典藏有四百幅國吉的畫作，展示於總部大樓的專屬美術館（後來我才得知國吉與倍樂生的創辦人同樣來自岡山）。這一點相當吸引我。

接著往下讀徵才內容後，那份心思與重考時期的模糊記憶都飛逝無蹤。

「即將開設現代藝術專門美術館，所以工作內容也包含與此相關的項目。」

這句話激發出我強烈的興趣。現代藝術的美術館？到底想要打造什麼樣的美術館呢？在那裡

又能做什麼樣的工作？

我並不相信宿命，但現在回過頭來看，要是那天我沒翻到求才欄，也不會去直島，更不會有現在的我。吃著早餐隨意翻閱報紙看到的「那個」廣告，這件事本身就像是奇蹟。

另一方面，處於那樣的時期，我才會去應徵。原因在於那並不是一則「普通」的徵才廣告。

這類徵求學藝員的消息刊登在普通報紙的求才欄上，原就非常罕見。一般來說，學藝員雖然也採公開徵求，但因為相當專業，加上大多只錄取極少數的一、兩位，因此幾乎都是透過專攻藝術的大專院校、美術館或管理美術館的財團法人等專門機關低調公布訊息，這樣的做法就已經有十足效果。想徵求學藝員這類專才，只要資訊能夠傳達給相關領域的研究者和大學教授，便能號召到足夠優秀的人才。付廣告費刊登在報紙求才欄上，既不敷成本，又顛覆藝術界的常識。

倍樂生如此公開徵求，必定是不了解藝術界的常識，也表示公司沒有相關領域的人才，在徵才前未請教專家。時至今日才有辦法冷靜思考，當時的我壓根兒沒想到這一層面。對正在理想與現實間搖擺不定的我來說，打從心底認定這是錯過就不會再有的全新挑戰機會。

話雖如此，我一開始還是抱持碰運氣的心態應徵，因為說起來我不僅沒有當過學藝員，而且不曾有過正職工作的經驗，怎麼想都難以擠進這道窄門。

然而，意想不到地，我順利通過書面審查，筆試也輕鬆合格。等我接獲通知時，才發現自己

不知不覺中已不再三心二意。

參加最後一關面試的只有兩人，一是藝術學藝員候選的我；另一位原本是銀行員，轉職應徵一般職務的總務副課長。我與他一起在董事室前等待面試時，才突然慢半拍地意識到「我正在應徵一間普通的公司」。對一心一意只想著要當上學藝員的我來說，心情好像因此變得有些怪異。

企業哲學「創造美好人生」

當時的我雖是抱持僥倖投了履歷，但對倍樂生涉及的事業和企業哲學仍有基本認識。

倍樂生當時還是總部設在岡山的中型企業。一九五五年，以「株式會社福武書店」之名創設公司，當初主要是編撰以中學生為對象的書籍和學生手冊；一九六二年開始舉辦模擬測驗，一九六九年開辦函授課程，之後規模逐步擴大。前身富士出版社時期一度倒閉，記取經驗以「不讓公司再次倒閉」為理念穩健經營。

成立福武書店後公司順利成長，最主要的事業是函授課程「進研專討」（進研ゼミ），特徵是作業由稱為「紅筆老師」的指導人員仔細批改。「進研專討」的會員人數年年增加，公司經營也趨向穩定，現在（二〇一八年調查）會員人數僅日本國內便達兩百五十七萬人。

除此之外，福武書店也經營出版事業，印行其他出版社不太出版的艱澀哲學、文學書籍（如

內田百閒全集等）。我非常喜愛當時福武書店出版的這類書籍，因此該公司名稱只要出現在報章雜誌上，就會不自覺地注意並讀完內容，因而一點一滴累積了相關知識。

對當時的福武書店社長福武總一郎先生，我早已在某週刊上有些認識。那是一篇有關岡山市的新總部大樓落成的報導，搭配一張他一臉和藹站在法國現代雕塑家妮基・桑法勒（Niki de Saint Phalle）作品前的照片，以倍樂生的企業哲學「Benesse」（創造美好人生）來闡述著公司的未來展望。

「創造美好人生」是說人天生有上進心，無論是誰都會努力讓自己更好。倍樂生要扮演的正是刺激、協助人們上進的角色，就像是描述性善說的人類哲學。實際上公司的氛圍也是如此，當時的員工都異口同聲說公司就像是一所學校。前任社長暨創辦人福武哲彥先生確實曾是學校老師，從而造就出這樣的氛圍吧。

福武哲彥之子總一郎在一九八六年接棒時，公司還留有濃厚的前任時代色彩。然而，新任經營者大幅改弦易轍，轉而仿效美國商學院那種奉數字為圭臬、追求效率與合理的經營模式，以企畫書來推動事業，工作內容變成在辦公桌前面對電腦製作簡報。

其後在經營方針劇烈轉換的過程中，新時代的變革不斷出現。一九九五年從福武書店更名為倍樂生集團（Benesse Corporation），二○○○年在東證一部掛牌上市，二○○三年首度由創辦人

家族以外的人繼任社長，後來那位社長辭職，福武先生於二〇〇七年回任。在上述一連串變化發

生前的一九九一年接受徵才考試的我，就像是搭上即將啟航的船。

雖然不記得那本週刊是否刊登了後來變為公司名稱的「Benesse」（創造美好人生），卻確實

是恰逢日後變更公司名稱而先提出企業哲學的時期，此前剛公布了品牌哲學「Benesse」。我從那

篇福武先生的報導，察覺到這樣的徵兆。

我邊在腦中回想，邊接受了第二次面試。

更久之後，我才親身體會到「Benesse」的思考方式是直島的根基。

倍樂生的事業原就涉及教育、文化，後續更加入育兒、生活、語言、銀髮族等，大多與人的

生活息息相關，直接與人接觸，也就是事業擴張有著不能只考慮經營效率、合理化的一面。

無論哪一項都不是只販售「機能」，面對世間需要某種哲學。從這個角度來看，「Benesse」

（創造美好人生）這樣的企業哲學相當合理。這種認真謹慎的態度不只是倍樂生的公司風氣，也

是當時福武先生的思考模式。

在直島的一切因應此一想法而生，一方面以各項事業追求企業哲學「創造美好人生」，同時

像是為了填補不足而開啟直島計畫。

換句話說，是帶有以迥異經營的角度開拓直島的企圖，又絕非主張與盈利保持一定距離的

「慈善（企業社會貢獻）」、「贊助商」等。原因在於直島計畫既關乎倍樂生的企業哲學，又與倍樂生其他事業群相輔相成，可說是某種企業的自我展現。

在跨足藝術的企業中，倍樂生的嘗試可說極為罕見。賺錢的企業因資產運用而購入藝術作品的情況不算少見，倍樂生卻更進一步。企業理所當然需有盈餘才能購買畫作，但倍樂生同時認真思考該如何回饋給員工，回饋方式是國吉康雄美術館與直島計畫。

我當然不是從一開始就全盤理解，而是許久以後才明白這一切。但當時的我，確實覺得照片裡笑容滿面的福武先生所主張的企業哲學耐人尋味。

世上竟有著想法如此有趣的人！這份感動使我被那小小的徵才廣告吸引，難以忽視。

與藝術的初次接觸

回想起來，我與藝術的初次相遇是在孩提時代。

我出生在東京中野，恰是一九五五年，二次世界大戰結束十年。小學低年級時，雖然人數已經減少許多，還是有朋友住在簡陋木屋，也有頭型扁平的傢伙，或是流著綠色鼻涕、營養不良的小孩。

當時小孩的樂趣是出租的漫畫，那是《原子小金剛》、《鐵人28號》最流行的時代，我也不

例外地沉迷其中。從有記憶起就喜歡塗鴉的我，時常模仿漫畫中的出場人物作畫，畫著畫著就開始想「以後要當漫畫家」。那是我的起始點，許多跟我年紀相仿的人都是從漫畫開始喜歡繪畫。

每到暑假，只要公園舉辦放映會，我就會跟鄰居小孩一起前往，對東映製作的三色特藝卡通片*入迷到目不轉睛，幼小心靈留下深深感動。

升上小學後，我對漫畫和卡通的熱愛不減，甚至和朋友們一起創立了「漫畫俱樂部」，就這樣一步步深陷漫畫與卡通的世界。

直到小學六年級邂逅了某位畫家的畫作，情況才稍微轉變。

那時每到假日，父親就經常帶我到上野一帶。或許是靠近他出生地淺草的關係，他常帶我去分布在上野公園各處的動物園、美術館和博物館。

雖然是看父親當天的心情決定目的地，對我來說大抵上都是愉快的回憶。目的地之一的美術館，因為對畫家名字和作品內容一無所知，一開始有些難懂也是莫可奈何。但數度造訪後，我找到在作品中自得其樂的方法。

特別深刻烙印在記憶裡的是十九世紀法國畫家羅特列克（Henri de Toulouse-Lautrec），他是與塞尚、高更同一時代的後期印象派畫家，除了油畫也兼繪製一些夜總會宣傳海報，類似現在的插畫和設計工作。羅特列克出身貴族，卻違逆其父，頻繁出入夜總會、妓院，過著頹廢（déca-dence）生活，並以貧苦階級為創作題材，是最早將目光對準大眾消費社會的畫家之一。

羅特列克畫筆下的人物相當妖豔，畫風絕對無法單純以「美」來形容，反倒滿溢著慾望無度的人性。郊區妓女的突肚、甚至其下捲曲的陰毛都畫下來，夜總會裡被強光籠罩、抬腳跳舞的女性，顯露出厚重脂粉下極度疲倦的臉龐。男性視線赤裸裸直盯跳舞女性提起的腳的深處。羅特列克以望向女性的視線代表男性的慾望，同時包含了對女性既悲傷又溫柔的目光。

實在是太過毫不遮掩，暴露出人類內心的一面，還是小孩的我看到這些，總感覺自己窺見了不該看的東西，湧現像是悖德般的思緒。記得我好似為了不想讓鄰旁的父親察覺，以偷覷方式觀賞了畫作。

那一刻，我才終於遇見與漫畫截然不同的表現方式。《原子小金剛》是將人類形體簡化成如符號，講述的是幻想世界。相對於此，羅特列克畫中的男女，彷彿真實存在其中，他們流著汗，還能聞到體味，有著超越重現景象的畫作的鮮明感，連還是小孩子的我都能察覺，同時又從赤裸女性與觀看她們的男性視線中察知到色慾，莫名地變得興奮。

這是我記憶中最早的繪畫體驗，但不是有了這番體驗就想「沒錯，我要成為畫家！」，而是

*原注：包括《西遊記》、《白蛇傳》等影片，但說到我最喜愛的還是《安壽與廚子王丸》，流傳自日本中世的慘烈悲劇，影像魅力十足。我後來才知道，當時貌似是由真人扮演拍成影片後，再以此為基礎繪製卡通。

仍與過去一樣，熱衷在住家附近的空地跟朋友打棒球、玩耍。沒有訂下明確目的，持續塗繪著塗鴉般的畫作。直到很久以後，我才意識到接觸羅特列克的繪畫體驗是我的轉折點。

深陷藝術世界

直到升上高二，我才開始認真思索未來的夢想，想著要以繪畫為夢。差不多到不得不著手準備大學入學考試的時期，左思右想還是認為自己要成為畫家。

那時的我其實只抱持樂觀的希望，不可思議地一點都不煩惱畫家吃不飽這件事。告訴父母後，他們只說「你小子那麼喜歡畫畫，沒什麼不好」，一點都不擔心的樣子。

我也自認很會畫畫，但其實不管是小學的畫圖課或高中的美術課，從來沒有拿到過最高分「5」，甚至慘一點只有「2」，大抵上是「3」、偶爾才有「4」的程度，所以說為什麼當時會「自認很會畫畫」，連自己都覺得費解。一定是因為從小就喜歡，或許再加上去上了專業繪畫班的緣故。

為了進第一志願東京藝術大學，結果重考了兩年。重考兩次聽起來好像花費很長時間，但其實要錄取藝大一般都要重考兩次，也有重考十幾次的強者。我報考的油畫組目前錄取率據說約不到百分之十，當時僅有約百分之三，因此進藝大前的考試準備期漫長又嚴苛，但可看做

是為了成為專業畫家而致力於提升藝術專業的時間。

藝大入學考試可說是未來成為畫家的第一道關卡，合格與否影響著其後的人生。也有反而將藝大落榜轉換成奮發力量，變得十分活躍的畫家。也就是說，重考期間同時是成為畫家的訓練期之一，為此在專門學校、美術大學先修班學習。

我在那之前恰好有個機會，高中一年級時由親戚介紹，進入畫家山崎坤象門下學畫。

他從東京美術學校（現東京藝術大學）畢業後成為專業畫家，數度入選大型公開募集式的帝展*，後來加入美術團體「光風會」，專門創作具象而和平的風景畫，其父為明治時期著名木雕家山崎朝雲†。繼承血脈的山崎坤象老師住在吉祥寺的集合住宅社區，設有工作室進行創作。記憶中，房間裡有著老師的油彩畫，還有其父朝雲的木雕，雖然是小件作品。‡

與山崎老師的相遇，讓我正式踏入藝術世界，老師或其父朝雲都是體現日本近代美術的人。

在山崎老師的指導下，正式開啟我學習日本近代繪畫之路，這個啟蒙經驗促發我經常獨自流連東

* 原注：帝展的正式名稱是「帝國美術院展覽會」，明治晚期至二次世界大戰前的昭和時期，由文部省（相當於教育部）所管轄的展覽會，日展的前身。昔日是規模最大的發表場合，所以老師才會參與徵選吧。

† 原注：致力於發展雕塑近代化，高村光雲的高徒。或許是時代所需，他留下取材自日本神話的出色木雕作品，並培養了好幾位優秀弟子。

‡ 原注：我在此處的敘述之所以如此含混，是因為當時我喜歡的場所之一為東京國立近代美術館的常設展區，說不定我是在那裡看到山崎老師的父親朝雲先生的雕塑，可能將兩者混在一起了。

京國立近代美術館常設展區，學習前人的美學，西洋畫是習自黑田清輝等人、日本畫則是從狩野芳崖等人學習。

不停創作而養成「觀看的方法」

在山崎老師的建議下，我在高三的一整年時間，上了專門的美術升學班，但實在不到能考上東京藝大的程度。果然我如預期在初試落榜，成了重考生。

落榜後展開的重考生涯，重複著從早畫到晚的每一天。起床後腦中想著繪畫，一直畫到就寢之前。這樣畫不停的生活過去不曾有過，未來也未再出現。就像是校隊的訓練一樣，用身體來學會怎麼繪畫。報考油畫組的課程是每天畫石膏像素描或好幾幅油畫。

石膏像素描是使用木炭和鉛筆，在紙上描畫出眼前仿自希臘、羅馬時代雕像的石膏像。費時一週完成後，在週末召開的講評會中評比優劣。素描畫得好的人的畫被放在上排，其他人的畫則放在下排。隔週則是花一整個星期畫油畫，週末召開同樣的講評會。

每天從早上九點到傍晚五點為止，一天花七、八個小時在升學班不停作畫，但這樣還是不夠，連來回補習班的時間都嫌可惜而在電車上畫著素描，大多是些類似線畫的東西，從稜角開始描繪前方座位的人。升學班老師指示，一天得畫上二十張這類簡易素描。電車裡的速寫湊不夠張

數時，也會在午餐的咖啡館作畫。此外還有自畫像等作業，這種會等到回家再畫。一整年就像這樣畫著圖，重考的兩年時間持續過著如此這般的生活。

並非只有我過著這樣的日子，只要是有心準備的考生每個人都一樣。我們在空檔時不是什麼都不做光顧休息，而是趁機觀賞畫冊，翻閱從神田的二手書店買到的珍貴外國畫冊，有時也加以臨摹。

我在其中學會了色彩、油彩的使用方式，以及如何表現個性。仿效印象派、文藝復興時期的畫家的線條，學會何謂素描。

更重要的是，這是我第一次認真訓練了「觀賞」與「描繪」，以及學會「以視覺觀看的方法」。這一點對自己往後的人生起了極大作用。

「以視覺觀看的方法」或許聽起來太理所當然，但我希望各位試著回想，多數人在觀賞畫作時，想必大抵上是以這幅畫有什麼意義、背景是什麼、有什麼樣的故事這類「言語」評斷吧！

「使用視覺來看」則是另一回事，正在練習繪畫的藝術相關學生，幾乎都不透過言語觀賞畫作，而是從線條、色彩、畫面的明暗濃淡等，徹底投入視覺世界來觀看，繪畫時也一樣。

有趣的是，透過這樣的訓練，開始能看見以往視而不見的部分，掌握從前捕捉不到的色彩。

這並非一種比喻，而是實際上變成擁有這樣的「眼光」。

舉例來說，我在重考時期曾看過雕塑家暨畫家賈科梅蒂（Alberto Giacometti）的人物畫，意識到在畫作的周邊存在著凝縮般的空氣。雖然畫中所繪是虛擬人物，卻能夠從中感受到真實的氛圍，看起來就像是存在於現實，那氣息擠壓環繞著頭部。

如此就已奇妙非凡，但也有著完全相反的經驗。像在咖啡館看著眼前的人素描，可以在那人臉上看見無數線條，仿若等高線的線條在其頭部、臉上快速游移，他一改變頭的角度，線條也會跟著移動。沉迷在追隨線條描繪的同時，不知不覺素描本被線條填滿，完成了像是畫面全被塗得全黑的素描。

讀者看了我的描述，可能還是滿頭問號，但我想只要想成運動選手應該就能理解。選手經過身體訓練後，能夠完成過去無法做到的事，如體操選手經過訓練，連看似人類做不到的高難度單槓動作也有辦法做到。同樣地，我變得能夠讓手、眼聯動，學會不透過言語而是以線條和色彩來捕捉形狀、觀看世界。

我要再次強調，以眼睛來觀看與以言語來觀看，差異極大。偶爾有人說看不懂抽象畫好在哪裡，但他們只要經過以線條和色彩來觀看的訓練，想必極短時間內就能看出抽象畫的門道了吧！

順帶一提，有關畫法造就視覺上的驚奇效果這一點，世上流傳著不少逸聞軼事。例如，專長為寫生畫的江戶時代日本畫家圓山應舉，他的畫作並非西洋的寫實主義（réalisme），卻相當程

度描繪出現實世界。畫水的作品中，起浪、垂下的浪頭前端，畫成有著小圓弧的狀態，只看這部分會讓人以為畫中之水並非現實而只是憑空杜撰，但其實在高敏感度相機捕捉下的波峰，如同圓山應舉所畫的圓弧形。

浮世繪師葛飾北齋筆下的波峰與圓山應舉如出一轍，又不限於日本畫，達文西也採取同樣畫法。能夠以非同尋常的敏銳來觀看事物，連一般來說不用高敏感度相機就無法捕捉的零點幾秒的世界，都變得能夠以肉眼觀察。

這還不侷限於對物體形狀的觀察，具有線條扭曲的獨特畫風的梵谷，實際上就能看見那樣的線條。畫作的背後是誰都知道的生鮮蘋果，只要加以視覺訓練，便能明白梵谷風格並非是讓蘋果如同穿上外衣。

我想說的是，對我來說，繪畫、觀賞等藝術體驗都是一種透過視覺的「跳脫常識的行為」。

藝術果不其然是打破某部分常識才得以創造，無法只用當前時代的合理性來評斷。

也就是說，即使試圖在驅動此時此刻現實世界的社會常識或規則的框架下思考藝術，仍毫無意義。不過，如果是在膠著狀態或想採取有別於常識的其他看法，抑或想以不同角度來思考的時候，藝術所擁有偏離常軌的角度可能便有幫助。

換句話說，試圖超脫常識之「外」的藝術，或許在某種意義上可說是一種凝視的態度。對創

作者來說，藝術是藉由繪畫這般實際行為來認識世界的方式，同時也是一種哲學。

我在重考生涯中學到了上述種種。

被特別要求的「補考」

想簡短說明腦中閃過的過往片段，卻不小心太長篇大論，還是把話題轉回倍樂生的徵才考試。從結論來看，偶然在報上看到的徵才廣告，演變成我被錄取為倍樂生學藝員的結局。後來我才知道這根本堪稱奇蹟，因為那則徵才廣告，似乎吸引了好幾名曾任職著名美術館的學藝員和藝術界名人來應徵，倍樂生略過他們錄取了我。

特意去推敲我被錄取的理由的話，或許是因為我特殊的經歷吸引了徵才負責人的注意。也可能是當時的人事部長碰巧讀過我撰寫的新聞，替我加了點分數。

但老實說在得知結果之前，我毫不懷疑自己會落榜。原因出在最後一關的社長面試*，我表現得極其失態。

面試地點在東京的社長室，福武先生與我隔桌相對而坐。

「你去過直島嗎？」

「不，沒有。」

「……那你看過我們的收藏品嗎？」

「只略知一二。」

那天之前我身為寫手，總在藝術雜誌中高高在上地撰寫評論，福武先生想必早已得知了吧，所以聽到我這樣回答，連他都無法掩飾驚訝之情。

再說什麼都已經太遲，福武先生就像看到奇珍異獸似地直盯著我看，然後說：

「那麼請你再一次認真看過我們的收藏後，想想要怎麼規畫直島。請你拿出具體提案，我會從提案來做決定。」

倍樂生的收藏是從前任福武哲彥先生時期一路蒐集至今的藝術作品，面試當時已有一定規模，收藏範圍不限定於現代藝術，包括西洋名畫、日本近代美術、國吉康雄的作品、茶道道具、在地的備前燒等，相當多元。預計在直島展出的現代藝術藏品也包含其中。

福武先生的指示是要我思考在活用這些收藏品的情況下，如何構思直島。就像是福武先生特別出題讓我「補考」一樣。

＊原注：我想其實這場社長面試原本並不在徵才考試的正式流程裡。當時的轉職徵才考試，最後一關理應是董事面試。不知為何，只有我被加上了與福武先生的社長面試。

對我那時交出的提案，現在連自己都會忍不住笑出來。

從福武先生的角度來看，必定認為自己公司所收藏的每一件作品都是傑作，無可批評，（實際上的確如此，但）我認為太過偏向美國的「名作主義」，甚至大部分是已享有盛名的作品，淨是些「靠財力就可蒐集」的作品。

因此，我先寫下倍樂生未來應該蒐集哪一類現代藝術作品，再以此評論目前擁有的收藏。羅列清單後，以「○」、「△」、「×」三等級評比每一件作品。連傑克遜‧波洛克（Jackson Pollock）、賈斯培‧瓊斯（Jasper Johns）、山姆‧弗朗西斯（Sam Francis）等頂尖畫家的作品，我也毫不遲疑地打上「○」、「×」。

回想起來，對於社長給予的機會，我是不知感恩又自以為是地做出答覆。

不管如何，我當時的主張是「捨棄名作主義，應該收藏生活在同一時代藝術家的作品」、「倍樂生應該發掘能夠表現公司文化的藝術作品，跟藝術家一起成長，創造文化」，還要加入在世界上逐漸嶄露頭角的日本現代藝術。

福武先生當時年僅四十五歲，在經營者中可算是年經一輩，正值起步向世界挑戰的盛年。正因福武先生處於這樣的時期，我才會在論述中主張，比起已有一定地位的名家作品，更應該注意到那些能夠一起成長的收藏，發掘能做為夥伴的藝術家，表現出倍樂生未來將邁向國際。

當時倍樂生所擁有的現代藝術收藏全都是美國藝術家的作品，但縱觀一九九○年代初期的國

際藝術潮流，日本、非歐美地區的現代藝術正開始浮上檯面。我參與倍樂生徵才考試的一九九一年，已經出現這樣的徵兆，因此更需要放眼全世界而不侷限在歐美，蒐集有才能的年輕藝術家的作品。這是當時我提案的主張。

結果，看完這些論點的福武先生接受了我這番不知天高地厚的主張。

＊　＊　＊

收到倍樂生的錄取通知後，我雀躍地準備出發。不管怎麼說，這是在東京土生土長的我，出生後第一次離開東京。一反過去悶悶不樂的每一天，每天都在期待著即將展開的岡山生活。

出發前一天，藝術圈的朋友幫我舉辦了送別會，發言辛辣的朋友對我說：「不會才過一年就逃回來了吧。」我一笑置之，自信滿滿地昭告天下：「我會做出一番驚天動地的成績的！」

完全不知道在岡山等著我的，是讓我打從心底懷念送別會朋友的臉，那樣異常辛苦的生活。

第二章

絕望與挑戰的每一天

做為社會一員的「洗禮」

在偶然瞥見的徵才廣告刺激下，投出履歷而展開的人生首度求職活動，不久順利收到倍樂生的錄取通知。雖然連自己都半信半疑地盯著通知書，卻在想到可以從此替寫手生涯畫上休止符，展開學藝員的新職涯後，感到希望無窮。

但都已經三十五歲才要投入出生以來首次職場生活，對我突然宣布「被錄取了，所以要去岡山」，從家人到周遭親友都詫異不已。

這也是沒辦法的吧！畢竟到目前為止我都只在藝術領域裡打滾，某天開始突然要過起每日準時在固定時間起床、上班、打卡的上班族生活，誰都無法相信。更何況我原本就不習慣團體行動，學生時期也不喜歡成群結黨。

然而最不可思議的是，我對初次的上班族生活並沒有多大的不安，或許是天生「順其自然」的個性使然。

實際上，我自認前往岡山是為了成為學藝員，所以並未真正意識到將成為上班族。因為我對職場一無所知，藝術世界反倒瞭如指掌。

過往如此厭惡求職的我，錄取後卻好像一帆風順，也曾因毫無真實感而思索人生原來不過如此嗎。

就像是被這份天真所害，我人生首度的上班族生活，可說是一連串的絕望。

對公司來說，不管是不是學藝員，理所當然都只不過是轉職來的新員工，基本上依循公司規矩管理。忘了提到一點，我是以「副課長」職銜進入公司，雖然似乎是因年屆三十五而被如此定位。當時的我完全無從得知，後來會因為職銜被鄙視。

倍樂生上班時間從上午九點開始，打卡只要晚一分鐘就算遲到。即便如我，也還算有上班族不能遲到這般正確的認識，只是對從事自由業、沒有時間觀念的工作已久的我來說，要把鬆脫的螺絲拴緊就先是一陣艱辛。

約莫在開始上班前一小時，同事就已三三兩兩來到公司，處理上午的工作。部長和董事此時已坐定，員工來到公司先到他們的座位前，精神十足地道聲「早安！」。在上班時間之前，回覆前一天送來的傳真，撰寫名為「我的紀錄」的日報表提交給上司。

目前主流是電子郵件，不過當時普遍使用傳真來通訊。每天早上合作公司發來的傳真數量相當多，坐到座位後，馬上著手不停撰寫回覆。因為採用手寫，還要邊忍耐幾乎要抽筋的手邊寫，寫完請示部長得到同意才回覆。接著寫分量同樣繁重的日報。

時間就這樣一下子來到了九點的上班時間，早已因回覆傳真與日報而疲憊不堪的情況下，終於展開當天真正的一天工作。每天重複這樣的生活，剛開始讓我相當頭痛。

在最重要的實務工作上，更是慘不忍睹。對我來說最困難的是撰寫內部文件，亦即企畫書、預算表等等，這些文件羅列著目的、對象、方針、實施項目、預算等不仔細思考就無法下筆的項目。雖說理所當然，但我每次在說服上司前常要重寫好幾次同樣的企畫書和預算表。因為實在重寫太多次，每當完成一份文件，我也陷入半死不活的狀態。

製作預算表時，我曾有一次嚴重失誤。雖然已經忘記正確金額，當時我把預算表中預算部門的數字，應該每三位加上的點放錯位置。不是金額出錯，而是像兩千萬寫成「20,000,000」時「,」的位置弄錯了。

眼前的會計課長看了文件後，立刻臉色大變。

「你這傢伙是把我當白痴嗎！」

他滿臉憤怒地怒吼，把紙張揉成一團用力丟在地上。據說課長曾參加過校隊，體型相當壯碩。不過因為丟的是紙團，即便使盡全力還是軟趴趴地輕落地面。我看到之後，不知道為什麼變得更加難為情。

見微知著，因為工作情形如此，除了會計課長之外，就連周邊同事都覺得我所有工作情形無不讓他們不愉快，從遣詞用字到其他事務都不折不扣地惹怒他們。再加上做為員工毫無建樹，卻擔任地位高於同單位多數人的副課長職位，當時甚至差點變成被霸凌的對象。

在倍樂生推進室的日子

我被分配到名為「倍樂生推進室」的部門，這是隸屬於總務部的半獨立單位。這個單位以前年公布的企業哲學「Benesse」為契機設立。

倍樂生推進室劃分為三組，分別負責經營直島文化村（現 Benesse Art Site Naoshima〔直島倍樂生藝術之地〕）的營地與飯店、國吉康雄美術館與所有藝術相關業務（我隸屬於此）、全公司的廣告與宣傳。負責全公司廣告與宣傳的一部分組織設在東京分公司，其餘兩組在岡山總公司，加上東京分部才約十人，是較小型的團隊。隸屬這個新部門的成員幾乎都是轉職而來。*

擔任倍樂生推進室室長的是極為優秀的淺野茂三先生，他是我的直屬上司。能力出眾的他已在倍樂生工作多年，長期負責人事、總務等與員工有關的業務。擁有曾為樹木修剪專家這樣奇特

縱然遲鈍如我，也因而一天比一天更沮喪。我刻骨銘心地體會到成為上班族是多麼艱困。由於實在太沮喪，已經到職超過一、兩個月，我還是無法下定決心購買通勤月票，每天買單程票上下班，這樣想辭職就能夠馬上走人。

當時只想著順利過完一天，集中精神在每日工作上，只要想到其他事情就意識恍惚。如果倍樂生不是在遠離東京的岡山，而是靜岡、山梨一帶，說不定我早就迅速逃跑了。

經歷的淺野先生，其實是東京藝術大學建築系畢業，雖然我畢業自不同科系的繪畫科，卻是同一大學的前輩。因為他畢業自藝術大學，在我進入倍樂生之前，由他負責管理藝術作品，包括購買和出售工作，是實際上支撐起倍樂生收藏品的人，也最了解倍樂生有關藝術的一切。他有著長期擔任人事部長的經驗，可在最低限度的人數下完成沉重的工作。同事間還說過這樣的玩笑話，說因為他之前是樹木修剪專家，所以裁撤人員像修剪枝葉那樣俐落。

我身為公司員工能勉強完成工作，完全有賴他的鞭策。

倍樂生推進室偶爾會召開全體會議，各組都會為此進行會前會。另外兩組有好幾名員工，不知為何只有藝術組僅有我一位正式員工，其餘都是約聘。約聘員工不會出席會議，變成只有我一人開會前會，正煩惱無事可做時，淺野部長主動來找我說：「要不要我來跟你開會？」實際上，放眼整個倍樂生公司，能一起談論藝術的也只有淺野部長，實在很慶幸在推動業務上有淺野部長這句話。

淺野部長不只是上司，我在倍樂生的藝術業務能越加發展，他的存在具有極大意義。如果不是他，無論是企業中藝術的角色、市場中藝術的價值，我大概都無法明白，或許其後在直島的工

*原注：附帶一提，沒有任何一位當時的成員跟我一起工作到最後，不是中途辭職，就是轉調其他部門。

作也無法順利推動了吧。

原因出在當時我所具備的藝術知識，雖然專業但卻偏頗，皆是針對藝術的面向，像是畢卡索的畫作是如何畫出來的、主題是什麼。從來沒有思考過藝術作品的資產價值，腦中從未閃過眼前的作品價值多少、這幾年漲價多少等念頭。

然而，我所有的知識都不適用在企業裡負責藝術作品。企業收藏品等同於資產，同於土地和有價證券，做為資產具有多少價值是最重要的，要是價格比買下時更低就是血本無歸。

淺野部長倒不是溫柔地一一傳授這些常識，他經常嚴厲斥責我，說些像是「先說結論」、「報告要簡潔有力」、「有好好守住數字？」。就算遲鈍如我，每天反覆被罵也絕對開心不起來。但要執行日常工作，又必須經過頂頭上司淺野部長，持續被他責罵的每一天，對我來說其實相當難熬。

先把我的痛苦放一邊，我在那段日子學到企畫書的寫法、商業思考模式，並能以經濟角度來看待藝術，也就是說那是學習未知新事物的時期。

最初的工作

我在一九九一年進入公司，恰逢隔年倍樂生之家（Benesse House）與直島現代美術館（現倍

樂生之家美術館（Benesse House Museum）即將開幕的時期。

倍樂生之家當初是規畫為飯店與美術館的複合設施，雖然現在是眾所周知的美術館，當時卻是從營地演變成蓋飯店，經營上也以飯店為主。實際上，為了配合開幕，同年還設立了負責住宿服務的子公司，如火如荼地建立起飯店與餐廳的經營團隊。

我認為自己負責的藝術業務也會加入，正伺機而動，但左等右等都等不到有人找上門來。因為倍樂生之家有著「直島現代美術館」這樣的別名，所以我一心想應該會有些動作，卻無消無息。事實上也是如此。倍樂生之家不過是配合先行開放的營地，先建立起住宿設施。

員工分配上也表現出這一點，由倍樂生派駐過去負責經營的員工有四、五名，其餘則是大量當地員工，由承接營地與飯店業務的株式會社直島文化村派遣。另一方面，負責藝術業務的組別包括做為正式員工的我、約聘員工一人、國吉康雄美術館的櫃檯一人，在草創期的直島幾乎沒有出場的機會。

不過既然有著「美術館」之名，不可能不展示些什麼。前一年已為開幕購入部分作品，但數量還不夠布置，因而我最初的工作是蒐集展出作品。

前一章曾說明公司從前任社長福武哲彥先生的時代開始蒐集，收藏品已逾四百件，主要是茶道道具、近代美術、國吉康雄的作品等，無論哪一類都奠定了目前收藏品的基礎。只比較件數的

話，或許前任社長時期買得更多。

現任的福武總一郎社長一邊整理既有收藏品，同時開始加入現代藝術。我進公司前的一九九〇年，公司大動作進行了許多交易，當時售出的多是日本近現代藝術作品。據說數十件這類作品的總額，約可買下一、兩件美國現代藝術巨匠賈斯培・瓊斯、傑克遜・波洛克的作品。*

隔年我進入公司，時值一九九一年，倍樂生還是持續購買預計在倍樂生之家展出的作品。我一邊參與採購，同時慢慢學會如何決定作品的市場價值、怎麼買下作品。在淺野部長麾下，學到如何以財務觀點審視藝術作品、如何買下數千萬到數億日圓的高價藝術作品。

因為負責倍樂生的藝術作品，我開始能夠以從前完全無法理解的經濟面來看懂作品，也就是藝術在資產、投資上的價值。無論哪位藝術家的作品，在公司裡一律以數字編號，資產清冊上購買價格並列著資產編號，藝術作品跟現金、土地、有價證券一同被管理。直截了當地說，我從購買作品和製作管理清冊中明白了一幅油畫是藝術，同時也是鈔票。

瀏覽從世界各地的拍賣公司、一流畫廊送來的作品資料，決定要買的作品，再透過拍賣等方式買下。每一件幾乎都是一流藝術家的珍藏之作，跟自己接受教育的藝術大學世界實在差距甚遠。當時買下了大衛・霍克尼（David Hockney）、法蘭克・史帖拉（Frank Stella）、喬治・瑞奇（George Rickey）等活躍於美國的一流現代藝術家作品，現在也能在倍樂生之家欣賞到這些現代藝術第一期收藏品。

因為大動作進行買賣，藝術作品的變動越發劇烈，或許因而促成了公司錄用像我這樣專門負責藝術的員工。

「非比尋常」的藝術收藏

像倍樂生一樣由企業來收藏作品，現在聽起來可能稀罕，一九八〇、九〇年代卻很常見。

就算不是像倍樂生這樣傾力蒐集，只要是有獲利的大企業，為了將盈餘保留在公司內部不對外投資，也經常採取購買藝術品的做法，因為藝術作品與土地、有價證券都屬於資產的一種。不過要像現在的股東那般精明，或許難以使用從前這樣含混的說法，直到一九九〇年代為止，普遍認為藝術品可被視為資產。家族企業或有著知名經營者的大企業，都以百億日圓為單位投入購買，坐擁視作資產的大量藝術作品。

從一介普通員工的角度來看，或許難以理解藝術品怎麼會同等於資產，也必然對如何評價藝術品的客觀資產價值毫無頭緒，覺得市場如何決定價格非常不透明吧！

＊原注：此外，波洛克等藝術家的作品現在幾乎不會出現在拍賣會上，罕有購買機會，當時以兩三億日圓的價格成功買下。目前同一件作品估計至少價值七、八十億日圓，真是相當驚人。而當時用一件數十萬日圓賣掉的日本現代藝術作品，現在也變成價值數千萬日圓。

其後一九九〇年代的泡沫經濟，日本企業歷經慘痛經驗後，我想應該不會再涉足虛無縹緲的藝術品。這段經驗至今仍留下陰影，甚至讓有些銀行或企業深鎖擁有的作品而不公諸於世。

以資產價值來評斷藝術品，即可發現名家作品的價值毫無疑問會不斷上漲，短期而言價格可能上上下下，但以十年、二十年為單位來看，價格上漲的比例相當高。

因此，必須審慎評估該買下哪位藝術家的哪件作品，價格看漲的作品必會上漲，不具價值的作品真的一毛不值，在評估時專業知識不可或缺。雖然有藝廊、拍賣公司等的外部專家，從公司的角度來說，當然還是希望內部有百分之百為公司行動的人才，在倍樂生扮演這種角色的正是淺野部長和我。

雖然僅是我個人的印象，當時倍樂生對藝術的態度，可用「在經營公司上，希望做為資產合理管理」來總括。在總一郎社長的指揮下，從前任社長開始的收藏內容煥然一新。只不過，新購買的作品似乎太非比尋常，不僅是現代藝術的作品，還包括相當近期的創作，無從預測漲跌的作品。總之只能先觀望其資產價值。

處於這樣浮動的時期，圍繞在福武先生身邊的董事大多這樣思考。另一方面，負責作品買賣的淺野部長無視他們的擔心，以自信滿滿的姿態不斷完成交易，當時的藝術品總資產價值甚至達七、八十億日圓。想必公司大半董事憂心忡忡，無論如何都不想虧損吧！

順帶一提，倍樂生轉換為現在的收藏方針之前，我猜想前任社長是以同在岡山的大原美術館為範本蒐集作品。雖然不知有否簽訂正式顧問契約，據說曾從當時的大原美術館藤田慎一郎館長那裡得到建議。大原美術館是日本第一座近代美術館，由同樣身在岡山的企業家大原孫三郎設立。從倍樂生收藏範疇廣泛的特徵來看，讓人不禁聯想到是以大原美術館為理想，構思建立一座深入藝術所有領域的以近代美術為主軸的美術館。

當時正處於公立美術館數量仍甚少的時代，也恰好是終於在萌生必須在都會區外的各鄉鎮市設置美術館等文化設施想法的時期，倍樂生或可說是早一步察覺了時代所需並立即應對。只不過，雖說超過四百件的作品收藏，已遠超過單一企業收藏的程度。

岡山有著各式各樣的企業美術館，以大原美術館為首，林原美術館、夢二鄉土美術館、華鴒大塚美術館、加計美術館、岡山吉兆庵美術館、古意庵等，以地方城市來說數量相當多。岡山不知為何有著成功企業或個人設立美術館的文化，前任社長福武哲彥也是其一，或許是伴隨著公司成長，思索要開設美術館對地方文化做出貢獻吧。淺野部長因而從那時起，一手承攬了公司的藝術相關業務，累積買賣作品的豐富經驗。遺憾的是，實際投入美術館規畫前，哲彥先生即辭世。

後來重啟美術館計畫的是第二代的總一郎社長，不過他的理念與前任社長有幾點不同。其一

是明確訂定出收藏的範疇，核心概念之一為留下國吉康雄，賣掉日本近代美術作品。

其二是開始蒐集現代藝術作品，匯集了以美國巨匠為主的收藏。除了先前列舉的藝術家，還有安迪・沃荷（Andy Warhol）、塞・湯伯利（Cy Twombly）、山姆・弗朗西斯，可說是美國藝術大師雲集。其中尚—米樹・巴斯奇亞（Jean-Michel Basquiat）的作品，是與ZOZOTOWN的前澤友作斥資一百二十三億日圓購入而成為話題的作品同一時期*。從近代到現代，從繪畫、雕塑到工藝等收藏範圍廣泛的福武收藏品，在總一郎社長手中定調為國吉康雄作品與現代藝術兩類。

當時，世界級的拍賣公司已進軍日本，也出現一些與歐美一流畫廊有往來的企業，如極力推廣美國現代藝術的西武等。日本正處於泡沫經濟鼎盛期，日本現代藝術市場同樣因泡沫經濟而熱鬧滾滾。倍樂生跟上這波浪潮，卻保持較為慎重與現實的腳步。倍樂生的董事擔心的是現代藝術能否視為資產，對藝術品日後可否保值心存疑慮。

最有趣的是，當泡沫經濟崩盤，部分作品的價格暴跌，日本企業態度驟變，此後幾乎沒有日本企業涉足藝術和文化。即便放眼世界，現代藝術變得更為熱門且成為文化潮流，從資產價值來看現代藝術也越趨重要，日本企業仍然未能從泡沫經濟崩壞後的惡夢中掙脫。幾乎所有的日本企業和個人投資者都根本無從產生跨足藝術等的想法，只能回想起泡沫經濟後作品價值暴跌的不祥記憶。

泡沫經濟後的暴跌，某種意義上是不懂如何衡量藝術的外行人輕易被海外藝術經紀人蒙騙的結果，但對日本企業來說造成的創傷太嚴重，使它們無法再次投入。

我的上司淺野部長長期負責倍樂生的藝術買賣，跟拍賣公司及美國的藝廊互動良好，因而未發生這樣的情況。

作品是藝術或資產

在此脈絡下，倍樂生早已對藝術有某種程度的熟稔，也習慣購買作品。如此說來，倍樂生在藝術領域已領先一、兩步，非其他普通企業可相提並論。

然而，不是因此就能立刻展開先進的藝術活動。再者，購買高價的畫作和雕塑，與公司本身從事文化創意活動之間存在極大差距，也是事實。

現代藝術分為兩類，一是未來要被創造的藝術，另一類則是已經被創造出來的藝術。換句話說，就是價值未定的藝術與價值已定的藝術。兩者之間有著無法填補的鴻溝。

一般而言，對已被視做藝術的後者評價較高，也就是價值已定、可進入市場的藝術。

*譯注：指巴斯奇亞一九八二年的作品〈無題〉（Untitled），二〇一七年在紐約蘇富比拍賣出一點一億美元。

但從創作的現場來看，根本不可能在一開始就論斷價值。藝術家的創作的價值，唯有經歷在社會中分享、知名度提升的過程，藝術層面的評價才由此而生，進而產生資產價值。也就是所有藝術作品都需歷經進入社會的過程，美術館、藝廊也是因此而存在。

然而，即便是精通藝術者也難以分辨兩者的差異，原因在於他們認知的藝術價值僅是由藝術家所創造，其創作出的作品中已有被評定的價值，價格也包含在價值之內。

某種意義上，這並沒有什麼不對，但進入社會的過程不單純是好的作品就能獲得好的評價。

更進一步來說，「好作品」、「壞作品」有極大部分是對標準認知不同的問題。也就是留有「創作」的可能性。

只不過，此處的「創作」非指「如史詩般」那類宏大的創作，也因此不是隨便何人都可來評斷價值這般單純的邏輯。超越時間、空間持續曝光在人們眼前的，即是「偉大」的創作。

好像越說越複雜，但總之希望各位記住一點，藝術的價值並非在作品誕生瞬間便已決定，還包含其後嵌入歷史這項作業，有著創作的餘地。

我原本的創作者身分讓我總認為藝術活動是創造價值的行為，但就連通曉藝術的淺野部長也認為藝術的價值包含在被支付的對價之中，且意外地相當堅持這種看法。當然，作品會隨市場而有價格的浮動，但那僅是因作品的稀罕程度促使價格漲跌，而非認為藝術的價值會藉由嵌入歷史

的過程而增大。

因此之故，對成功以藝術作品堆疊成資產的淺野部長來說，要讓他理解並投入價值未定的新藝術這件事異常困難。對當時的我而言，如何突破這一點是最大的難題。

我習慣以藝術行為來解釋作品，一開始要用數字來思考作品相當難受，價格應是來自藝術的價值，而非先考慮其資產價值。

當時的我可能過於被強迫以資產價值的角度來審視畫作，經常夢到自己被那些在藝術史上將有一席之地的名畫吸引的同時，看到畫作背後貼滿了鈔票。這實在太恐怖了！

工作當然不是在這些幼稚的堅持下就能完成。因此看畫時，在像從前那般議論種種藝術性之前，我必須先立刻換算成金錢。人畢竟是習慣的動物，就連我到後來也變成在看到藝術作品的瞬間，腦中便浮現出價格。

即便已經如此，我還是經常被福武先生、淺野部長說：「秋元太不會計算了！」淺野部長時常提醒將重點放在藝術創意上的我，向我說明「做為資產的藝術品」、要累積公司資產理應迴避風險，我卻怎麼都無法完全認同。

原因在於我認為這是藝術的問題。藝術創造出的是迥異於金錢的無形價值，這也是藝術的核心主題，談論資產價值的順序應是在那之後。那時我總是撫心自問藝術作品的社會意義是在於「藝術性」還是「資產價值」。

讀者諸君認為何者正確呢？

首赴紐約出差

內心雖然抱持這樣的糾結，但同時在淺野部長的引介下，認識蘇富比、佳士得的近現代部門總監，習慣了閱覽每一期寄到的目錄，有樣學樣地學會怎麼與紐約的藝廊交手。

我第一次跟著淺野部長前往紐約，是進入倍樂生將滿一年的一九九二年一月。從淺野部長的角度來看，或許厭煩我總是不可一世地解釋現代藝術，想帶我去紐約見識道地的現代藝術。

倍樂生收藏有眾多作品的國吉康雄，正是以紐約為據點活躍的畫家。他夏日避暑兼創作的工作室位於胡士托（Woodstock）。莎拉夫人*那時仍健在定居紐約，所以出差的目的包括關於國吉的調查，以及向夫人問好。

此外，找尋要在直島展出的作品也是重要目的。因此，一邊調查國吉事跡、巡訪相關美術館和居所，一邊主要是一一造訪有往來的藝廊。

首先造訪的是雀兒喜地區。一九九○年代初期的紐約，大型藝廊逐漸從蘇活區移向雀兒喜，紐約的藝廊引領的現代藝術正進入全新階段。

雀兒喜區當時仍林立著肉品加工工廠，是一般人不會前往的區域。紐約的朋友告訴我，要跟計程車司機講清楚是哪條街巷，讓他們把車停在目的地的藝廊門前，警告我如果弄錯地方在那繞來繞去非常危險！雖然實際上沒遇到什麼危險，但確實能感受到當地相當荒涼，最前衛的藝廊卻接連在此地開張，讓人對這樣奇妙的並存狀態覺得不可思議。

紐約最前衛的迪亞藝術基金會（Dia Art Foundation）最先進駐雀兒喜區，日後赴直島創作的德‧瑪利亞作品〈The Broken Kilometer〉（折斷千米，1979）、〈The New York Earth Room〉（紐約土壤之屋，1977）等常設於此處大樓的一室。

同一時期，連目前已是世界最大規模的現代藝術藝廊、傳聞不經手單件一億日圓以下作品的高古軒畫廊（Gagosian Gallery）和佩斯威登斯坦畫廊（Pace Wildenstein Gallery，現佩斯畫廊〔Pace Gallery〕），都還未進駐雀兒喜。原本兩者都是所謂的「二級市場畫廊」，擅長經營在藝術品中已有高度評價的印象派、近代美術的二級市場。不過有小道消息指出，它們正在擴展經營範圍，將投入剛出爐、熱騰騰、市場地位不明確的現代藝術，何時投入只是時間問題。

無論高古軒或佩斯在當時都已是財力雄厚的藝廊，如果兩大藝廊正式跨足，勢必讓現代藝術市場急速成長（實際上，今日的現代藝術市場正是由它們驅動）。

＊譯注：指國吉康雄的第二任妻子 Sara Mazo。

我們造訪雀兒喜更早於此。那是現代藝術尚未商業化之前，雀兒喜還沒變成觀光區，因此地區的氛圍完全不同於今日。當時落腳雀兒喜的僅有傾力培養藝術家的芭芭拉格萊斯頓畫廊（Barbara Gladstone Gallery，現格萊斯頓畫廊〔Gladstone Gallery〕），以及寶拉庫珀畫廊（Paula Cooper Gallery）、索納班畫廊（Sonnabend Gallery）。

接下來造訪蘇活區。原本就聚集許多藝廊的蘇活區，林立不少時髦的服飾店和餐廳，完全成了觀光區。落腳蘇活區的代表性藝廊，包括李歐卡斯特里畫廊（Leo Castelli Gallery）＊、瑪麗布恩畫廊（Mary Boone Gallery）＊等。這些畫廊不同於先前提到的高古軒、佩斯，是「一級市場藝廊」，也就是主要業務為直接經紀、推銷藝術家。因此，每到春、秋季的展覽會開幕時，都可在藝廊門口看見停放無數輛收藏家的加長型禮車的光景。

中城區及其北側區域，則有專營近現代藝術巨匠的一流作品、二級市場藝廊的中流砥柱──阿奎維拉畫廊（Acquavella Galleries）、佩斯威登斯坦畫廊等雄踞一方。

各具特色的藝廊就這樣營造出每一區域的氛圍。無論是雀兒喜或蘇活，最前衛的藝廊進駐的總是都市裡地價最便宜，同時也是治安不佳的地方。

講到紐約治安差的區域，不得不提曼哈頓隔壁的長島市。就連曼哈頓內都有幾處治安不佳的

區域，相鄰的長島更是惡名昭彰。

長島是被譽為另一座ＭｏＭＡ（紐約現代美術館）的藝術空間ＰＳ１所在地。ＰＳ１設立於一九七〇年代，既非美術館也不是商業藝廊，而是非主流藝術空間。雖然目前已納入ＭｏＭＡ之下，過去長時間來卻是以獨立營運的特殊藝術空間聞名。ＰＳ是Public School（公立學校）的縮寫，原為該地區最早設立的小學，因而命名為ＰＳ１。

翻修學校做為藝術空間，並提供荒廢地區的孩子運用現代藝術的最先進社會教育課程。現代藝術、教育、形塑地方社區等，堪稱今日促成社區營造的藝術領域中走在時代前端的案例，也是直島的大前輩。

領導ＰＳ１的阿蘭娜・海斯女士（Ms. Alanna Heiss），有著堅毅母親形象，兼具魄力、包容力。彷彿直接透露出她的思想性格，當時的ＰＳ１從接待到監看等營運層面，都讓改過向善的青少年參與極深。她也積極理解前衛藝術，從她在ＰＳ１常設展出那時還是無名小卒的特瑞爾的大型作品〈Skyspace〉（天空之境）就可看出。一方面鼓勵不受重視的現代藝術，同時投入包容社

＊原注：以培養出賈斯培・瓊斯、羅伯特・勞森伯格（Robert Rauschenstein）、羅伊・利希滕斯坦（Roy Lichtenstein）等普普藝術家聞名。

†譯注：一九七七年創立於紐約蘇活區，起初展出創新的藝術家作品，一九八〇年代初展出大衛・薩利（David Salle）、朱利安・施納貝爾（Julian Schnabel）等人的作品後開始受到國際關注。

會弱者的社區營造，讓她的經營手腕廣受好評，身為超越策展人的社會運動家也評價極高。

該次訪問促成後續我們邀請阿蘭娜・海斯前來直島。集結全球近現代美術館館長、策展人的會議 CIMAM（International Committee for Museums and Collections of Modern Art，國際現當代美術館協會）在日本舉辦時，直島獲選為會議中自由參加的旅遊造訪地。當時直島還沒有住宿設施，惹得海斯女士在營地住一晚後，隔天早上大發脾氣。雖是莫可奈何，確實對她很不好意思。

「自立」的紐約現代藝術

我和淺野部長的紐約出差行就這麼從雀兒喜到蘇活，再巡迴到長島，每個地區都讓我感受到現代藝術的蓬勃發展。現代藝術「大本營」的氣勢實在與日本天差地遠，深深衝擊著我。

或許讀者會疑惑，為什麼現代藝術的關鍵人物都聚集在紐約。其實紐約正式晉升為國際藝術重鎮，是二戰之後的事。以戰爭為分水嶺，藝術家的活動據點從巴黎轉移到了紐約。眾多藝術家無論知名或無名，都從激戰區巴黎逃往紐約，促成了人才的交流，同時形成新興藝術圈。

據稱大約每十年，紐約就會誕生一種新的藝術，都市也隨之變化。我們造訪的一九九〇年代初早已歷經多次轉變，現代藝術也是在那時成為主流。

從古至今誕生於紐約的藝術中，我偏好以「藝術自立」為目標的一九七〇年代創作。如先前提及的迪亞藝術基金會、PS1等鼓勵支持藝術的新興組織都在這個時期創設，也是德・瑪利亞、特瑞爾、唐納德・賈德（Donald Judd）等不滿足於作品藏在美術館內、自立精神強烈的藝術家登場的年代。

一九七〇年代的特徵，容我再強調一次是「自立」，也就是藝術不受任何干擾，只為藝術本身而存在，同時也是如此直截了當的訊息最後存在的時代。進入二〇〇〇年後，只以藝術的個性生存變得困難，一九七〇年代最富個性的PS1因營運問題被納入MoMA旗下，一九九〇年代走在時代最先鋒的迪亞藝術基金會則陷入經營困境等等。

生活於今日的我們必須記住，一九七〇年代是那些與趨向教養主義的美術館或商業藝廊保持距離、自立的藝術誕生的時代，亦是現代藝術因那獨立自主姿態而最為耀眼的年代。

姑且不論這些，和淺野部長一起到紐約出差是千載難逢的機會，讓我見識到極為活絡的藝術市場和美術館。

投身現代藝術的大型商業藝廊，引介近現代藝術的代表性美術館MoMA、古根漢美術館（Guggenheim Museum）、惠特尼美術館，還有尋求新的藝術存在方式的PS1等等，這趟旅程讓我切身感受到紐約藝術涉略範圍之廣。這趟出差也促成我們與這些單位日後的合作，例如因國

吉康雄的關係和ＭｏＭＡ、惠特尼美術館的合作，因德・瑪利亞、特瑞爾在直島的創作而與迪亞藝術基金會合作。

這趟行程在意想不到的情況下，成為這一切的前哨戰。

無法消弭的隔閡

買下作品擴充收藏的另一面是該如何運用。後來結合新總部大樓的展示一併思考。

原本向一般民眾開放的是新總部大樓的一樓，以及位於二樓已開幕的國吉康雄美術館。一樓還設有訪客用會議空間，造訪的幾乎都是外來客，雖然大多是因工作前來，但其中也有期待參觀國吉康雄美術館的訪客。

在新總部大樓尚未落成的前任社長時代，就有為了員工或訪客，在各個角落展示藝術作品的文化。利用走廊等處，在員工可見之處展示收藏的作品，新總部大樓延續此一做法。

然而，工作忙碌的員工根本沒有欣賞的閒情雅致。雖說偶有工作之餘樂在欣賞藝術的人，但在每天被工作追著跑的情況下，多數人的心聲或許是「沒空」。把作品展示在員工可見之處，實際上卻幾乎沒看過有人駐足欣賞。

我偶爾嘗試迂迴地向身邊同事提及藝術話題，大家總是興趣缺缺。員工都忙碌到沒時間關心

這些，許多人不太清楚公司擁有的收藏品，又或許他們認為那只是社長個人的興趣。對想像被藝術環繞的職場而特地來到岡山的我來說，不免大失所望。

一九九一年時，倍樂生還叫做福武書店，營業項目不像今天這樣多元與國際化。不過，那是將「進研專討」加入主軸事業，正值成長迅速的時期，無論公司體制或員工意識都從以岡山為中心轉而放眼全日本。

員工達兩千名，營業額超過一千億日圓。雖然某部分還留有家族經營式的氛圍，卻也因從日本各地轉職前來的員工年年增加，改變了原本多為岡山在地員工的公司風氣，帶來更多元的價值觀。所有人都能感受到公司確實成長擴大了。

同一時期，以福武先生為中心的公司領導階層，理所當然追求公司規模擴大之餘，力圖改變企業體質而倡議組織改造，提出企業哲學「Benesse」（創造美好人生），同時進行直島開發案和企業廣告等。首先描繪出主軸事業「進研專討」的成長戰略，接著進行模擬考試、出版等，直島的優先順序排在相當後面，還處於與「提及倍樂生就想到藝術」這樣的印象相距甚遠的時期。

然而，因為國吉康雄、直島計畫都是由福武先生親自推動，或許他有著與其他董事、公司幹部略微不同的看法。想必他認為企業哲學「Benesse」不單是口號，而以更接近哲學的廣泛角度來思考吧。將數字與哲學融為一體的感覺，可能就是福武先生的獨到之處。

想將現代藝術帶進公司

一心一意想投入藝術的第一線，拋棄撰稿工作來到岡山，沒想到公司總是飄蕩著一股「不需要藝術」的氛圍，讓我始終無法安得其所。再加上不能欣賞又無法講述作品的藝術性，純粹將作品當作資產買賣的工作，更讓我悵然若失。

但我終究沒有放棄的原因，在於被勾起不甘心情緒的同時，奇異地湧現出一股力量，自覺有無限多事必須進行。雖然可能只是我個人擅自描繪的妄想，但我眼中看到的倍樂生滿溢著藝術的可能性。

首先，要讓公司更加重視現代藝術。從福武先生到所有員工，希望他們都能更直接地感受到現代藝術的意義與力量。

但我感受到除了主事者之外，即便是董事，也在思索怎麼替已經起頭的直島事業尋找恰當的位置。或許他們真正的心聲，是想讓藝術相關業務僅達到不致於影響本業、無關痛癢的程度吧。

當時居中協調、找到平衡的人，想必是淺野部長。

以公司角度來看，總之先錄取我這樣的學藝員，再試圖取得其中的平衡，但接下來卻面臨不知該如何運用藝術人才的問題，所以分配給我的工作，有時根本不是策展，只是些單純的庶務。

現代藝術不只與現今的時代息息相關，還是共鳴的藝術。我想將那份生命力帶進倍樂生。當時的公司在我眼中，雖然所有人都異常忙碌，還是神采奕奕地以自己的力量開創事業，勇於挑戰新事物。無論處於哪個位置的員工都有志一同，發揮自己擁有的全部力量。這讓我認為我必須將藝術的能量與創意帶進公司。

將新興藝術所創造的臨場感與倍樂生職場中的臨場感一起思考，可能是相當大的誤解，但我總想將兩者疊加在一起。

並非只憑一股腦兒令人窒息的熱忱去評論現代藝術。現代藝術有許多有趣的角度，可能是跳脫常識的思考方式、一味追根究柢的探究精神、完全相信自己才從此創作作品等。

此外，現代藝術還可透過藝術家的感性，在某種意義上預先感知到時代的價值觀和氛圍。優秀的藝術家就像是感覺敏銳的野生動物，能親身察覺到時代的變化，那是先於語言的感覺。這些藝術家總是太早察覺出時代的變化，只要能知曉那狀態，就可能妥善活用。

我曾經跟淺野部長說：「事業要能掌握三到五年後的時代，藝術卻至少要讀懂十年後呢。」

雖說是半開玩笑，卻絕非全然虛言。現代藝術是學習讀懂時代的絕佳教材。因此之故，我才希望倍樂生的員工都能吸收到同一時代的現代藝術。

不僅限於倍樂生內部，我們經常可以聽到人們提到現代藝術時總說「很難」、「不太明

白」。但如果試著用現代藝術去接近自己的生活方式與思考模式，或是用來當作解釋社會的教材，都極為有趣。相較於一些寫得不好的商業書籍，我認為現代藝術顯然是寫滿能夠洞悉社會的關鍵字的教材。它潛藏著無窮的魅力，只讓一小部分愛好者或評論家欣賞未免太過浪費。

為了讓這樣的現代藝術更廣獲理解與認知，應率先在倍樂生內部盡可能建立起基礎，希望創造出讓觀者可以坦承不知為不知那般輕鬆接觸作品的環境。想培養出即便是對那些還未有既定評價的作品，也能自發且自信積極主張「有趣」那樣自由的土壤。

但實際上該如何執行，我還沒有想法。不可能向大家一張一張展示作品，解說其魅力，料想平常就極為忙碌的人，誰都沒空傾聽。人類是不可能主動將時間浪費在沒興趣的事物上的生物，就算我如何戮力向他們推薦也毫無意義。

此時，我靈機一動，目前為止在公司內展出的作品，只是把視為資產蒐集而來的收藏品「姑且」掛上，如果改變方式將它們擺設得更有存在感，再將它們與同一時代的日本藝術家所創作具「不協調感」的作品並列，或許就能在映入眼簾之際，感受到那份生動。

「新・公司內展覽」的全貌

最終我策畫了將總部大樓全部當成美術館的「新・公司內展覽」，把超過一百件作品布置在所有辦公空間。這讓我發現只要能在腦中將想像擴大，就能一反窮途末路的狀況，開創出新的康莊大道。

藉由新總部大樓的落成，擴大並充實既有的、以員工為對象的展示。內部展是在前任社長指示下，由淺野部長開啟的倍樂生文化之一。這項企畫是讓展覽更為豐富，所以很順利地獲准。

第一步是先在倍樂生的藝術收藏中找出展示效果較佳的作品，再將它們布置在每層樓電梯旁的空間。接下來，在空間比較寬廣的一樓與社長室所在的頂樓展出大型作品。

只是把倍樂生擁有的知名藝術家作品擺出來，果然還是讓人覺得稍嫌不足。如此一來只是單純的裝飾！沒有現代藝術那種「現在、此處」的臨場感，因此需要在已展出的作品中加入更具刺激性的同時代現代藝術作品。

現代藝術家在嘲諷美術館時曾說「作品一旦在美術館裡展示就完蛋了」、「美術館是作品的墳場」。但這不表示作品不能在美術館中展出，而是指作品進入美術館後就被權威化，失去過往那般的「鮮活」。

在藝術史上的評價是另一層次的問題，讓我們暫且撇開不談，除此之外，現代藝術最重要的

是與社會共生而產生價值的那份臨場感。現代藝術總是在社會中提出問題，但重點並非問題本身，而是面對社會「總是提出……問題」的行為與態度。

因此，我們必須將社會與現代藝術連結在一起。不只是從藝術家，也必須從社會主動推進，藉由兩相交會，才能對價值達成共識。這一點不僅最為重要，也讓現代藝術在社會中盡情發揮。

我希望倍樂生的藝術活動更為基進，成為有血有肉、活生生的東西，賦予它更勝於企業資產的選項、教育產業中的意識培養、員工情操教育的手段等價值，想將創意氣息帶進公司。

抱著這樣的想法，我開始提案一些像是靈機一動又不全然如此的企畫，過著時常被淺野部長打槍的每一天，逐漸對企畫書的寫法上手，也能一步步統整、表達出自己的想法。最終於讓接近我理想的「新‧公司內展覽」得以實現。

「新‧公司內展覽」與過往展示最大的不同，在於介紹了日本的藝術家。因為倍樂生原本的現代藝術收藏中並沒有日本藝術家，所以我最先考慮的是推廣日本現代藝術。

再來是頻繁地替換作品，最多的時候一年應該替換了好幾輪。如此大規模地更替作品，演變成快要習慣作品存在時，眼前就出現新作品的狀態。更在每次替換時換上迥異風格的作品，例如本次展覽以繪畫為主，下一檔則是立體作品。

除此之外，盡可能展出大量大型作品，這些作品因為實質尺寸相當大，有意無意都會自然映入眼簾。選擇這些單純因體積而無法被忽視的大型裝置藝術作品（非單一雕塑作品，而是考量空

間以複數作品共同形塑空間的作品），特別是在一樓、頂樓等寬闊的空間設置，還刻意選擇會讓人覺得「這是啥鬼！」般外觀衝擊的作品，避免可能似曾相識的作品。另外，推出了眾多仍只受到專家認可的藝術家，雖然優秀但尚未廣為大眾所知。時至今日，他們已成為日本的代表性藝術家，包括河口龍夫、川俣正、佐川晃司等人。

在此理念下打造的「新‧公司內展覽」，讓更大型、更大量、更罕見的作品占領公司各個角落。一切都是出於想傳達現代藝術的臨場感！

福武先生的召見

展示點子越來越大膽，終於將屆臨界值。

當時公司內部的展覽地點，包括會議空間、員工一定會經過的一樓大廳，以及社長室所在的十三樓。將各處較寬敞的廳堂設置成展間，並移動高質感的家具或有時將它們搬走，以作品為主來使用空間，展示置放在地板上的裝置藝術作品。藝術品滿布整個廳堂，彷彿不小心腳步就可能踩踏到作品。

公司大廳早已不像是大廳而像是美術館。無視個人意願，作品總是迎面而來。有些地方甚至要繞過作品才能到達目的地。我全心全意想讓福武先生和同事直接體會同一時代的現代藝術是多麼

有趣，使盡渾身解數布置展出。

福武先生每天早上搭公司車到玄關，再搭電梯上到十三樓，接著路過十三樓的會面廳堂進入社長室。也就是說，每當他來公司一定會經過一樓大廳與十三樓廳堂，我就在這兩處放上可說是過於大膽的作品。

果不其然，開展第一天，社長召見就找上門了。福武先生的祕書要我馬上到社長室。

這個時間點召見，想必與展覽有關，但畢竟我是獲得首肯才進行，並非自作主張。只是或許他沒想到我會如此大張旗鼓。

可或不可，會是哪個？

誠惶誠恐地打開社長室的門，忙著翻閱文件的福武先生坐在裡面。他看了我一眼說「很有趣的展覽」，接著簡短表達對作品的感想。他不僅接受這樣的展示內容，還給予正面評價，令我難以置信。

我一手撫著胸口，社長居然肯定了那些不是早有一定評價的歐美巨匠，而是正從事創作的日本現代藝術家的作品。對福武先生能注意到這些默默無名現代藝術家的作品，我欣喜若狂。我心想，他看待作品不是藉由他人的評價，而是由自己的眼睛來認識。

這次召見同時也是直島計畫所欠缺的第一步，扎扎實實踏出的瞬間。

牽起直島、倍樂生、安藤忠雄的關鍵人物

時間就這樣一天天流逝，也逼近直島的精華建設倍樂生之家／直島現代美術館（現倍樂生之家美術館）開幕的時間。

倍樂生之家的建築設計由舉世知名的安藤忠雄先生操刀。他以清水模建築聞名，設計極為簡潔。倍樂生之家是一座單色調、單純的幾何形態建築，基本形狀為○△□，使用的素材包括混凝土、鐵、玻璃，運用各種材料原本的顏色，或配合混凝土塗成灰色。

安藤先生從協助一九八九年設置的營地開始參與直島計畫，真正投入設計的作品則是一九二年開幕的倍樂生之家／直島現代美術館，這也是最初完成的建築。其後，持續約每三年就有新建築建成。直島目前共有七座安藤建築。倍樂生之家也是安藤先生首度設計完成的美術館。

當時在倍樂生負責建築相關業務的是總務部三宅員義次長，他本人持有一級建築士執照，由他與安藤先生接洽。倍樂生的建築由三宅次長一手引領，其他如岡山總部、東京多摩的公司大樓也都由他負責。據說向福武先生引介安藤建築師的正是三宅次長。他本人是相當狂熱的安藤愛好者，猜想可能私底下想過無論如何都要將直島託付給安藤先生。

實際上，從中牽線直島與倍樂生的也是三宅次長。他是當時直島町長三宅親連的姪子。因此之故，搭起了倍樂生前任福武哲彥社長與三宅町長間的友誼。如果不是他，別說安藤建築，連直

島計畫或許都無法實現。

倍樂生之家／直島現代美術館的建築，由三宅次長直接擔任福武先生與安藤先生間的窗口，我所屬的倍樂生推進室幾乎不會得到任何資訊，包括建築物的建設進度等訊息。也可能除我之外的員工略知一二，總之我是處於局外人的狀態。

倍樂生推進室收到的指示，只說明了倍樂生之家將設置十間客房，要我們提出一套營運方式。因此，負責直島事業的同事，一邊經營營地，匆忙著手開始建立飯店事業。具體來說，設立子公司，還雇用了飯店總經理和員工。

苦等確認

來到開幕前一年，一九九一年的下半年，倍樂生之家的籌備工作漸入佳境。我在那時擬訂了展覽提案。諸位讀者想必已經清楚，此時我在公司裡的地位，仍處於底層中的底層。一方面或許是我個性的問題，再加上藝術相關業務依舊處於被其他人忽視的狀況。

當時是在建築設計的商討和飯店營運的會議都結束後，才終於輪到討論展覽，也早就超過預定會議時間。運氣好的話，我還能在最後說上幾句。

向社長簡報更是難上加難，如果能在好幾場主軸事業的會議中間趁空說明就是幸運。事前先

行預約，當天不斷祈禱會議不會相互干擾。只要有會議延長，層層推延，不知不覺便過了預定時間；如果晚上有飯局或宴會，當天就沒有希望了。需要再次拜託祕書協調會議時間，卻因為原本就是在百忙之中擠出時間給我，往往近期內根本沒有空檔再約。福武先生經營進研專討和主軸事業的忙碌程度至此，我也曾有在行進的車中說明決算書的經驗。另一方面，因為對公司來說，直島事業只值得被如此對待，更不用說藝術相關業務的優先順序多麼不值一提。

但就算是如此邊緣的事業，仍須得到他的核可。要讓忙碌的社長確認內容，利用週末也是家常便飯。在我工作已經上手的二○○○年後，經常是在福武先生假日造訪直島時順便開會，這種情況還比較能好好說上幾句。

有這份餘裕，仍是相當後期的事。最初是無止境的等待，期待在漫長等待後分得一點時間。

我曾因熬夜多日完成展覽企畫，等待時昏沉沉打起瞌睡。

那是個對過勞不像今日這樣意識高漲的時代。花費現在難以想像的精力工作，到底是工作了多少時間啊？

當時我住在岡山，初期只要通勤到岡山總部尚可忍耐。等到真正進入第一線就必須前往現地，頻繁地從岡山往來直島，而且是當天來回，確實相當累人。

往來岡山、直島，汽車加上渡輪約莫耗時一個半小時。將車停在宇野港後，只有人前往直

島，行李較多的時候連車一起開上渡輪。船班約一小時一班，在岡山總部工作到時間極為接近，再匆忙開車前往宇野港。我早已熟知塞車時該走哪條路才能最快抵達。同事中還有察覺趕不上船班時，直接打電話到四國汽船讓船等人的猛將。但這種情況著實不可能長久，不久渡輪還是依既定時間出航。

大型渡輪會在晚上八點過後從直島出發，之後剩下九點多的小型船，連小船都錯過就只能住下（現在已經有深夜船班）。沒有船就出不了島，時常弄到很晚的現場製作時期，總需要在直島住上好幾晚。

待在直島上，就能體會何時何地都能自由行動的感覺，帶給心靈多大的解放感。每當當天的渡輪和小型船運航結束，會突然覺得島向內側封閉，然後我也跟著島一起變得內省。

錯過最後一班船，多出閒暇的夜晚時光，有時繼續工作，厭煩工作就跟幾個人一起去釣魚。釣魚地點大概不出那幾處，經常跟島上嗜釣者打照面。有時會看到年輕情侶融洽地一起釣魚（因為島上沒其他可約會的地方）。

釣魚時，常呆望著海浪向混凝土棧橋襲來又縮回，因為內海浪小，能夠聽到腳邊傳來噠噠細聲。還能看見在海的另一端，風情萬種的高松市街燈火。員工住宿的地方在營地裡，結束釣魚行程就轉頭向營地走去。

猶記我在歸途中，邊走路邊透過星光隱約眺望作品。不同於白日風情，好像睡著了一樣，真

是段悠閒時光。

轉變前一夜的直島

目前已完全變為現代藝術之島而熱鬧非凡的直島，一切都源自一九八九年開幕的直島文化村國際營地。營地是為在「進研專討」小學講座學習的孩子們開設，讓他們在夏天可以來到島上體驗野外生活。不單是露營場地，也提供以孩童為對象的教育課程。對以函授課程為主力的倍樂生來說，此處是能與孩子實際面對面的寶貴場域，也相當符合教育產業為第一要務，非常有倍樂生風格的做法。

直島在行政區上屬於香川縣，卻是可從岡山縣玉野市宇野港一眼望見的島嶼。搭渡輪緩慢前往約需二十分鐘，在瀨戶大橋未完工前，宇野港做為以船連結日本本州與四國的主要港灣城市而繁榮，眾多渡輪來去熱鬧不已。

從玉野市可見的直島，北側佇立著三菱綜合材料的銅冶煉廠，就像我前面提到的明顯一片荒禿。所以當我開始往返直島，曾在宇野港等船時被玉野當地居民問到「為什麼要去那種島？」。問題裡想必隱含著「為什麼要去什麼也沒有又髒的島」。在漫長歲月中被銅冶煉廠破壞的工業區域，當時誰也不相信直島會變成藝術與文化之島。

另一側的高松築港距離直島十多公里，搭船約五十分鐘。在乘船途中，能夠欣賞瀨戶內海國立公園＊。我造訪直島的一九九一年，島上人口超過四千五百人（目前約三千人）。雖然是蕞爾小島，人口卻明顯多於其他有人居住的島嶼。

處島嶼的美麗風光。有趣的是，相對於直島北側的禿山，綠意盎然的南側被指定為瀨戶內海國立公園＊。我造訪直島的一九九一年，島上人口超過四千五百人（目前約三千人）。雖然是蕞爾小

直島的歷史宛如在背後支撐起日本近代化的一介地方城市之姿，三菱綜合材料是撐起日本工業化時代的大企業。昭和三〇年代，島上大部分居民是三菱綜合材料的員工，甚至有段時期島民超過八千人，做為企業城而繁榮一時。員工的人生，包括家人都被企業包辦，從電影院到醫院、超市都由三菱綜合材料建設提供。

直島從三菱綜合材料大力撐起島上經濟的企業城時代，隨後因倍樂生加入而產生劇烈變化。

接著時間終於來到一九九二年，倍樂生之家／直島現代美術館的開幕迫在眉睫。

但是最重要的實質內涵卻尚未底定，加上不管倍樂生的體制是否已經完成，身為建築師的安藤先生仍不停推前進度。相對於倍樂生這邊定位不明、權責不清的團隊組成，世界知名的安藤建築師與他的工作人員理所當然地以專業姿態積極推進了工作。

彷彿表現出其嚴謹態度的鋼筋束，以及覆蓋其外的厚重混凝土，逐漸出現在直島地表上。

＊原注：依日本環境省（相當於環保署）定義，國立公園是「為保護日本具代表性的優良自然風景，在限制人為開發的同時，為利於欣賞風景等親近自然的使用，應提供必要資訊、設置利用設施物，環境大臣依自然公園法指定之由國家直接管理的自然公園」。

第三章

在黑暗中奔走

暴風雨中的開幕式

我進入倍樂生約一年後的一九九二年，倍樂生之家／直島現代美術館開幕了。開幕前不久，國際營地與倍樂生之家所在區域被命名為「直島文化村」。

此時倍樂生瞬息萬變，我為了跟上腳步不遺餘力，反覆著邊奔走邊思考、做決策的每一天。

開幕式訂在一九九二年七月十一日。我清楚記得當天的情景，因為那天天氣實在糟糕透頂，宛若颱風般大風大雨。我站在漂浮的棧橋上負責迎接大批賓客，除了搖晃程度超乎想像，還被從旁襲來的暴雨淋得全身溼漉漉。

賓客搭乘專船抵達島南側的棧橋，一批一批踏上直島。一段時間後又有其他船來，小小的專船要靠近搖晃的棧橋已經不容易，下船站上浮沉的棧橋，再走到島上又是另一番折騰。

從岸邊走到小丘上的倍樂生之家也非易事，得從棧橋邊的陡坡搭小型巴士。巴士在溼滑的路上走走停停，才終於到達目的地。安藤建築總括來說入口廊道相當長，在天候不佳的日子裡，更是雪上加霜。到入口為止的路途之遙，讓人不禁抱怨怎麼會這麼遠。

賓客是為享受身著華服、光彩奪目的開幕式而來。展覽的主題是三宅一生，所以不只藝術、建築界，也有不少時尚界的來賓。全員當然精心打扮，但這類服裝基本上都沒什麼功能。暴風雨

中，不少賓客整張臉都僵掉了。以飯店專屬工作人員為首盡力接待，但他們大多沒有相關經驗，也不知道該提供什麼服務，有心表現卻無法如意。

倍樂生之家擠滿了兩三百名開幕式的來賓，又因下著大雨，沒人能踏出室外一步。好不容易來到會場，在狹窄的混凝土塊中，安藤建築的清水模使得聲音回響極大，眾人都說著話讓現場更為喧騰。總算到了倍樂生之家，進到館內也因喧擾無法心平氣和。不少人比預定時間更早離場。即便在館內還能維持禮貌的行為舉止，來到歸途的棧橋就開始放鬆、露出本性，好幾次被無法依表定時間運行的專船弄得心浮氣躁。

我在橫撲而來的風雨之中，從早到晚站在搖晃的棧橋上指揮船隻，讓來賓上船，深切感嘆這根本是亂七八糟的一天啊！

一九九二年的七月十一日……

在那之後，我對安藤建築的開幕式都特別小心。這個人真的是會呼風喚雨。

直島上「特立獨行」的安藤建築

接下來我想說說安藤建築。雖然我沒有可用來形容安藤建築全體的建築式語彙，但能從十五年來，在安藤建築裡展示藝術作品而與本人往來的經驗談起。這經驗不只一次，因為每三年就有

一座新建築，每次我都是全力與安藤建築正面交鋒。他也像是竭力要滿足我與倍樂生的期待，直

島上安藤建築的完成度總是一次高過一次。

最初是直島計畫的原點倍樂生之家。直線型的建築順應島上坡度，混凝土結構體的配置在逼

近海岸處創造出動態感。散布的建築與裝置突顯出地形的同時，也賦予自然地形幾何學的秩序。

因為是在國家公園內的建築，極力讓結構物不突出地表。由力學角度來看，建築配置看似支配了

自然，但反過來說，突出地表的結構物儼然排列如圍棋序盤布石配置，空格接著空格，可見部分

相當少，出乎意料地看起來反而是自然勝出。

這也可說是其理念核心。

建築內部看似因厚實混凝土隔絕了內外，其實在各處均設有大型開口，連接室內與戶外。若

是嘗試形容的話，那就像是與風景和自然「直接碰觸」。舉例來說，在大展間的牆面突然出現鑲

嵌玻璃的巨大開口，讓展間白天有日光照射，而且是相當大膽又強烈的西曬光線。在四角形展間

中，兩三面牆都設有類似開口。安藤建築的特徵可說是這般與外界，也就是大自然的直接關聯。

這種情況不可能出現在一般的美術館，單是日光直接照入室內就會使溼度、溫度產生變化，

造成無法將作品擺放在恆定狀態的保存問題，因而率先被排除。再者，室外光線直射室內會讓光

影產生極大變化，使作品呈現不穩定的樣貌，同樣不受歡迎。經手早於近代美術作品的學藝員或

學者，恐怕沒有人能夠爽快地接受這樣的設計。

務必請各位用這個角度來觀察博物館和美術館，通常這些建物不可能是有著大扇開窗的建築（雖然也有刻意忽略這點的建築師）。也就是說，相較於一般的美術館，倍樂生之家確實「特立獨行」。縱使做為建築是成功的，也要展示的是某一類型的現代藝術，才能勉強讓它做為美術館得以成立。我的工作就是找出該如何讓它成立的關鍵所在。

接著讓我們轉換角度，審視內與外的關係。從室內只能看見有限的自然景觀，混凝土牆遮掩了視野，卻讓人感覺從中看見的是貌似抽象的空、海、光、林等。安藤建築在物理上乍看似乎封閉，其中卻是開放的，那份開放感伴隨著感觸與獨特的抽象性，實是極為不可思議的空間。

站在安藤建築之中，環繞我們的是身體能夠直接感受的厚實混凝土牆，透露出建築的硬實、莊嚴。混凝土牆是主角，極簡的構造即等於安藤建築，因而只要摻入多餘之物就會讓空間喪失純粹。飯店的小東西、裝飾等，著實讓我苦惱了一陣。

一開始，不只美術館工作人員，從餐廳、咖啡廳到服務人員，所有人一起思索該如何駕馭這份感覺。然而，擺進不適合餐廳等空間的物品時，仍被安藤先生的下屬指正。因為不知如何使用建築，也難怪實際使用時必須接受教導。

展覽也是一樣，只要被時時將眼光放在未來、不斷進化的安藤先生拋在腦後，我就拚命緊咬跟上。不斷認真思索如何安排，才能創造出不遜於安藤建築的藝術。當我想出最終解答，已經是

十二年後了，至此為止的路程無比漫長。

門可羅雀的展覽

倍樂生之家開幕時，在一九九二年七月十一日至十一月十五日舉辦了「三宅一生展 TWI
ST」。最初的開幕企畫展，似乎是因為三宅先生與安藤先生素有交情而邀得他辦展。用「似乎
是」這樣曖昧不清的說法，是因為當時我跟展覽毫無交集，被排除在外，所以一無所知。

只是光憑我的想像，三宅先生以時尚設計師身分聞名於世，做為藝術家的評價也很高，以他
的展覽來為開幕錦上添花，確實再適合不過了。

三宅一生展場地設在筒型弧狀展示空間，展示次於名作「PLEATS」的「TWIST」
系列。那是布匹從上方垂墜而下連成一體的裝置藝術作品。

負責該展覽的是時為三宅一生先生下屬的吉岡德仁先生。他在數年後自立門戶，以設計師身
分躍上世界舞臺。但早在展覽時就能窺見他的才能，那件作品實在是相當精采的裝置藝術。

其餘的展示空間展出美國的現代藝術作品，那是這兩年間由淺野部長主導購入的。雖然作品
出眾，我卻無論如何都感覺不出那些作品適合直島，無法認同出自大都會紐約的現代藝術作品與
日本的邊疆之地直島相稱。怎麼看都像是外加之物。

不過，公司內總歸因為成就了如此華麗的開場，洋溢著開朗又安心的氣氛。

然而，即便開幕式大放異采，就算有世界級建築大師安藤忠雄加持，再加上全球知名的三宅一生的展覽，還是少有人為此遠道從東京、大阪前來。開幕式的喧囂一過便轉為寂靜，等到開幕活動的展覽結束，必須送還三宅一生的所有作品時，留下了更多空蕩蕩的空間。

另一方面，就算待在辦公室裡也幾乎沒有打來預約飯店的電話，必須招攬客人這件事使公司內部開始焦慮。雖說是兼具文化設施性質的場所，總歸還是民間企業經營，不能沒有客人來就無所事事。直島的工作人員一邊苦於陌生的營運工作，不知該如何經營這棟有著十間房的飯店，同時必須完成各自負責的業務。我也從旁想著應該要辦些有益於招攬顧客的展覽。

從七月開幕直到隔年一九九二年三月，約九個月的時間，我想參觀人數不到一萬人。又用上「我想」這樣曖昧的說法，因為當時只計算了住宿飯店的客人，完全沒想到要計算未住宿的美術館參觀人數。住宿旅客理所當然在掌握之中，卻未想過要計算參觀人數。這樣的起始點實在令人忐忑不安。

開幕首展的三宅一生展接近尾聲，差不多必須準備下一檔展覽時，不知為何毫無動靜。難道只要開幕首展順利落幕就算了？展間門可羅雀，似乎基於「你去想辦法」的理由，企畫工作此時落到總歸算是負責藝術的我身上。

我心中有想試著挑戰的方向，雖然沒把握，又是與直島至今以美國現代藝術為主的路線大相逕庭的企畫，卻是我一路觀察且迄今相信的同時代的日本現代藝術。

首度被認可的展覽企畫

當時我帶上資料進社長室跟福武先生說明的是，從美國回到日本的年輕藝術家柳幸典*的展覽。那時他近乎毫無名氣，正值他在聞名全球的國際大展威尼斯雙年展大展身手之前。

柳幸典展與開幕首展「三宅一生展」路線相異，經歷和知名度也完全無法比擬。我抱著反正終將失敗的心態向福武先生簡報，雖不至於到放手一搏的地步，卻是沒有什麼可再失去的了。

心境上是「耶！」這般振奮，卻用小到像蚊子叫的聲音說明，完全不敢直視福武先生。等到簡報結束，我怯弱地偷瞄，居然得到福武先生的應允。他對我說：「這不是很有趣嗎！」

＊原注：柳幸典自耶魯大學研究所畢業後，在洛杉磯、紐約等地發表作品，包括讓活生生的螞蟻毀壞砂畫繪製的萬國旗〈Ant Farm〉（螞蟻農場）、波灣戰爭後旋即發表的〈Hi-no-maru 1/36〉（日－之－丸 1/36）等，性格激進，時而發表具強烈政治色彩的作品。作品詼諧，但諷刺意味十足。曾在威尼斯雙年展獲獎的世界級藝術家。其後在瀨戶內海的犬島和百島持續進行藝術計畫多年。現為日本代表性藝術家，當時尚未享盛名。

就這樣，一九九二年十二月五日至一九九三年四月十日，倍樂生之家推出了為期四個月的柳

幸典「WANDERING POSITION」展。

這次在直島的展覽是柳幸典回國後的首度個展，運用整座建築展出他在美國創作的大型裝置

藝術作品。柳幸典當時三十三歲，真虧他願意答應。

展覽非常出色。一九八〇年代，我身為藝術家時期，曾與他一起展出。他從那時起就讓人眼

睛一亮，那份才能在美國留學時被琢磨得更加傑出。名為〈Hinomaru Illumination〉（日之丸之

光，1992）的巨大旭日（日之丸）旗狀霓虹作品，設置於倍樂生之家的筒型弧狀展間。旭日旗猛

烈閃爍著，就像昭和時代歌舞伎町那成排燈飾，又如小鋼珠店的裝飾燈泡。

福武先生似乎相當喜歡這件作品，還說出「要買嗎？」。但公司內部對閃閃發光的日之丸卻

步，轉而買下〈The World Flag Ant Farm 1990〉（萬國旗螞蟻農場 1990，1990）。這件作品讓活

生生的螞蟻在色砂造出的國旗裡築巢，逐步破壞國旗圖案。雖是創作，仍可謂甚為極端之作。

此後，我依然積極向福武先生提交以年輕藝術家為主的企畫，宮島達男、蔡國強等人如今都

已成為大師。然而，遺憾的是宮島先生的計畫未能實現，蔡先生的作品則得以實現。

再次獲准的計畫是「蔡國強展」，一九九三年四月至七月間在弧狀展間及其旁的空間舉辦。

蔡國強是來自中國、旅居紐約的現代藝術家。除了藉引爆火藥創作繪畫與行為藝術之外，也創作

取材自中國文化之物的裝置藝術作品，日後聞名全球。

然而，在弧狀空間的大型作品展覽，展期中斷。原因是福武先生在紐約買下美國現代藝術大師布魯斯・諾曼（Bruce Nauman）的代表作〈100 Live and Die〉（百生與死，1984），並表示想立刻展示這件霓虹燈管創作。

我心想「誒！還在展期中耶？！」，卻處於無法說出口的氛圍。一臉遺憾的我聽到「秋元，放棄吧」，不甘不願地撤除作品。＊

後來我仍不知天高地厚，利用其他展間策畫舉辦了聯展〈KidsArtLand〉。一九九三年七月十日至九月五日，在含括暑假的期間舉辦以親子為對象具教育普及意義的展覽。我希望能配合在營地舉辦的小學生夏令營，心想這樣應該可行。

當時參展藝術家包括間島領一、矢延憲司、藤本由紀夫、小林健二、藤浩志、熊谷優子、楠Katsunori、牛島達志等八位，他們至今仍相當活躍。目前聞名現代藝術界的矢延憲司，當時未滿三十，還是十分青澀的青年藝術家。

開幕後的前兩年就在這些活動中過去了。參與建設直島的員工異動到其他單位，倍樂生推進

＊原注：因為有這段過程，我心想某天要放蔡先生和宮島先生的大型作品。爾後也恰有機會讓兩位在直島創作。

室人員驟減，最終剩下三人。此時或許是人數最少的時候。營運工作全部移交株式會社直島文化村，來自總公司的三名員工，分別負責營運飯店的直島文化村的管理、藝術、宣傳工作。

不出所料，這時公司的想法大抵是倍樂生之家已經開幕，之後只要普通的經營，交給子公司執行即可。因此，倍樂生推進室已經可以減到最小規模。

容我再重複一次，那時的直島事業主要是飯店與營地相關的住宿事業。從今日藝術形象強烈的直島來看，或許難以想像當時藝術只是「附屬品」，總之只要不礙事就好。

話說為什麼我會這麼想，原因在於這完全表現在一手包辦營運的株式會社直島文化村的業務上，其中不存在經營美術館的團隊。飯店員工賣票給間歇造訪的藝術愛好者，也有些未買票就穿過飯店櫃檯，像要去大廳那樣觀賞展間的人。這並非員工偷懶所造成，而是他們基本上認為自己在飯店裡，展間屬於飯店大廳，完全沒想到這些人是來參觀美術館。

籌備一檔接一檔的展覽實際上異常辛苦，靠著直島現場的飯店工作人員幫忙，總算讓展覽得以順利舉辦。我當時一心一意想讓飯店不只是飯店，希望強化其做為美術館的功能。

通宵佈展

「勅使河原宏『隨風』（風とともに）展」恰是在那一時期舉辦，展期為一九九三年九月十

六日至十月十七日。

勅使河原宏先生是花道世家草月流創始人勅使河原蒼風的長男，係傳至第三代的藝術家。他就讀東京藝術大學時學習油畫，積極在插花以外的領域發表作品，其中最積極投入電影創作，將安部公房的《沙丘之女》改編為電影的作品獲頒坎城影展評審團特別獎。邀請勅使河原宏而最終實現的，正是「隨風」展。

如同飯店事業不辦活動就沒有住宿客要求，美術館同樣必須舉辦展覽。加上當時還沒有能填滿全館空間的藝術作品，於是先用展覽填補。

勅使河原宏展是後述好幾個事件重疊下舉行的展覽。首先，當然是有藝術家勅使河原宏的存在。他使用竹材的裝置藝術延伸出變化萬千的創作，不要說身為當代花道掌門人，做為藝術家的地位也是扶搖直上。

勅使河原宏展除了在倍樂生之家／直島現代美術館的室內展示作品，戶外也布置了運用極大量竹材的作品，彎成拱狀的竹隧道、可在其中飲茶的竹製茶室等，形成非常壯觀的展出。還有從棧橋延續到草坪廣場的裝置作品。倍樂生之家被竹子團團包圍。安藤的混凝土塊隱藏其中，眼前所及皆是竹材，宛若身處竹林一般。

這般龐大的規模，讓對力氣自信滿滿、負責切割竹材的草月流工作人員，看到待切割的竹枝後，苦笑著說：「這等規模我們也是第一次呢。」

草月流有著極佳的組織動員力，來自日本中四國分部的草月流門人接連幾天都來幫忙。說是草月流門人，其實他們各自是經營所在地教室的老師，年齡約莫六十多，雖然失禮但得說大多稱不上年輕。即便如此，他們還是為了勅使河原宏先生，來這裡搬運設置大量竹材。

使用的竹材是將一整根竹子直剖而成，長度足足有三、四公尺。能抱著完整長度的竹子走來走去進行設置，讓我深感佩服。

然而，佈展工作卻像怎麼做都做不完。終於來到開幕前一天晚上，草月流的老師們搭乘最後一班船回家去了。佈展時因為有他們在感覺得到人氣，他們一走瞬間變得安靜。已過午夜十二點，佈展卻還未結束。

已經來到不完成竹材物件的製作，就會來不及準備明日開幕式茶會的時刻。留在現場的工作人員體力也達極限。一看時鐘已半夜三點，還剩下讓參觀者在夜晚也能欣賞戶外裝置作品的打燈作業。現在不弄就趕不上明天開幕，因此將工作人員分成茶會準備組和打燈組來分別進行。

身體不堪負荷搖搖晃晃的情況下，工作人員一個從夜晚的草坪廣場上消失。仔細看，才發現有些人抱著好幾個燈在草坪上睡著了。不到十分鐘再往前看去，同行的同事也不動了，為了設置燈具手伸向前，卻這麼睡著。到了這般地步實在覺得自己也達極限，心想一早再做還是能趕得上開幕，因而睡了約莫兩小時。

其實製作勅使河原的巨大竹製裝置作品的同時，還必須為展示美國現代藝術家布魯斯‧諾曼

的傑作〈100 Live and Die〉做準備。之後我會說明這件作品碰到一點麻煩，處理一番後，終於讓它到了只剩下打開電源即可展示的狀態。因此，我盤算等勅使河原的佈展進行到一段落再處理。

不過，當時我對這個動作後續會引發什麼樣的事件一無所知。

惡夢般的霓虹燈管

〈100 Live and Die〉是福武先生在蘇富比的年末拍賣會上發現的作品，他非常喜歡，抱著無論如何都要買到的心情買下。一開始曾在拍賣會上投標，但被其他收藏家買走。無法放棄的福武先生後來直接跟收藏家協商買下，當時是由住在紐約的藝術經紀人安田稔先生出面交涉。

安田先生曾協助倍樂生在拍賣會和美術館等購買大件作品，如國吉康雄的〈Upside-Down Table and Mask〉（顛倒之桌與面具，1940）。順帶一提，這件作品原藏於MoMA，安田先生巧妙協商後買下。安田先生擅長這類困難的買賣交涉。不過反過來說，或許是在福武先生的要求下才演變成這樣。

總之，最後得以從收藏家手中取得諾曼的作品，堂堂納入倍樂生的收藏之列。價格是兩億日圓左右。

作品名為〈100 Live and Die〉，所以主題與生死有關。縱向分成二十五列，排列著Live（生）

或 Die（死）的文字；橫向則是四行，形成一百個字的群集。也就是說，例如在二十五列中某一列是「○○ and Die」的字串，其旁則接續著「○○ and Live」。○○的部分排列著「Love」、「Sing」等日常生活相關文字。

其中一個字串亮了又暗，另一個字串亮起後轉暗，在黑暗中反覆閃爍。觀看一陣子後，有時會全部點亮，被光包圍。雖然是只用文字打造的作品，因為結合了表現出都市風情的霓虹燈管，成為讓人能同時感受不可思議，以及大都會的喧囂與孤獨的詩意作品。可以想像成是將言語化做視覺藝術，觀念藝術的代表之作。

對這件作品盡心思買下的作品，可想見福武先生應該有著極深的感觸。〈100 Live and Die〉配合勅使河原宏展的開幕在直島公開，期待讓訪客一同欣賞。

從買下到公開間隔了一段時間，其實是有原因的。將送來的作品從箱中取出時，重要的線路配置中的電線被切斷成一截一截，花費數月時間才讓其復原，因而配合秋天的展覽會公開展出。

〈100 Live and Die〉是以霓虹燈創作，讓霓虹自動閃爍的線路出乎意料地複雜，需由電腦控制。作品背面滿布電線，將它們串連後才能啟動。但這些電線卻被任意剪斷，也沒有說明書告知該如何復原，找來霓虹燈業者查看，赫然驚覺電線是被胡亂截斷的。況且霓虹燈管使用高壓電，作業必須由持有特種電氣工程執照的專家進行，不是簡單接上就能修好。

不找專門業者就難以修復。雖然詢問了安田先生卻還是不明所以，無計可施之下只好由我們

來修。憑感覺將上千條電線一一接上看能不能亮，直到開展前一天才終於讓它們差不多全部都能點亮。這段期間幾乎無法休息，不懂精密機械系統是多麼辛苦呀！心想這會不會是前一任主人的惡意玩笑，實在是茫然費解又淒慘的狀態。

到了開幕式當天，因為福武先生將蒞臨現場觀賞作品完成的樣子，慎重地等到他即將到場時才打開開關，卻在打開的瞬間全部跳電。應該是有沒接好的地方，導致作品變得毫無反應。

福武先生知道後震怒。

「我最討厭明明大家都在拚命工作，卻輕忽失誤的人！無論如何，不管怎麼樣都要在開幕前讓它亮起來！」

他一說完就走出場外。距離開幕式不到幾小時。總之都被這麼說了，無論如何得修好才行。從旁支持我的，是從那時起主導施工現場的鹿島建設豐田郁美小姐，以及其屬下在現場工作的所有人。不是專家，無法修復機電系統。使用高壓電又是電腦控制，一般人根本無計可施。在星期天辦公室沒開的情況下，偶然和因工作而在公司、從岡山來的業者取得聯繫。趕來直島的專門業者看了之後立刻說：「不知道能不能修好。」豐田小姐聽到後直言：「沒問你能不能修好，就是要修好。」（日後她還跟我攜手打造困難的藝術作品，換言之我們是戰友。）開始修理後，業者說著「弄這邊可能會爆炸」這般可怕的話，但還是盡力幫我們修理了。

一百個霓虹燈到最後雖然還剩下五、六個不會亮，仍取得福武先生的諒解，順利開展。

等到混亂告一段落，我心裡才冒出疑惑，福武先生所言的「大家」是指誰呢？是協助勅使河原宏展覽佈展的草月流門人，還是倍樂生的工作人員，在現場比誰都早一步動作，卻被福武先生說只有我輕忽失誤了嗎？雖然這種情況過去也曾發生過，那一刻我不得不想「到底福武先生心中是如何看待我的？」。「我不在『大家』之列」的想法，讓我意志消沉。

展覽終歸揭開序幕了。以草月流的各方人士為主，造訪參觀者形形色色，除了開幕式時舉辦茶會，每週末也會舉行，廣獲好評。飯店經理忙碌之餘，看起來相當開心。說到我，雖然走到這一步實在無比煎熬，似乎仍能感受到自己從佈展作業中得到現場工作人員的信賴，反而產生了自豪之情。

其後一九九三年十月三十日至一九九四年一月二十三日，舉辦「Doug and Mike Starn 展」；一九九四年四月二十九日至九月四日，則是舉辦「山田正亮"1965～67"展―單色畫―」展。

突如其來的禁令

持續舉辦展覽直到某一天，倍樂生之家突然被禁止換展，似乎不辦展也沒關係了。因為用來

的指示。

確實，此前作品量不夠填滿展間，因此以展覽為藉口，借用作品來裝飾牆面。這樣想來，似乎真的已經不需要展覽了。

只不過，我完全不這麼想。至今為止，我一直在展覽中摸索什麼是直島風格的藝術。甚而，比起飯店，我希望讓倍樂生之家還能發揮美術館的功能。因為再怎麼說，安藤先生放在倍樂生之家這座建物上的名稱是「倍樂生之家／直島『現代美術館』」。

接下來如何是好呢？我苦思各種對策，試圖創造機會。問題有二。

其一，由身為公司一員的我來策畫展覽貌似不太恰當，想必是公司認為員工應該好好處理一般業務吧！我覺得我表現出其他專業並不合適（但說實話，到今天我還是不能理解，為什麼受雇為學藝員的我，發揮專長卻被討厭了呢）。

這個問題理應可藉公司外部專家之力解決，有實際成績的專家的意見必定能被採納吧。雖說至今舉辦了數次展覽，但我在直島之前並沒有策展經驗，每次都要借重其他策展人和畫廊經紀人來學習如何進行。我想此一對策應該很恰當。

另一個問題比較棘手，關乎展出場地。就算能倚賴公司外部的力量來企畫，但應該在哪裡展

出又是問題。除了展間之外，建物裡沒有其他能展出的地方，而且館內被禁止換展。

這樣一想，我突然靈機一動。被禁止的是展間，也就是建物之「內」，那麼在那之「外」的地方不就好了嗎？

將目光轉向戶外，通廊、廣場等有無限寬廣的空間。打破常識的安藤建築，恰與這種狀況極為契合。安藤先生的建築特色是建物內外的界線模糊。這有點類似日本家屋的住屋與緣廊、庭院間的關係，有著眾多像要連接建物與室外過渡般的空間。乍看封閉的建物，實際上在許多部分對外開放並延伸而出。

轉念一想，不拘泥於被禁止的室內，就有無盡極合適的空間。的確有模糊地帶。看似歪理，卻是講成外部就好像說得通的空間，利用這些地方應該不會有人說話了。

後來，邀請到當時主持「NANJO and ASSOCIATES」意氣風發的策展人南條史生先生（現森美術館館長）擔任共同策展人，推動使用戶外和廣場等來展覽的企畫。我和南條先生一起到處向候選藝術家說明策展理念，邀請他們參與。當時幾乎所有藝術家都爽快表示願意參加，我想這全歸功於南條先生。要不是他，聽到要在知名度甚低又地處偏遠的直島舉辦戶外展，所有人腦中肯定一片空白吧。

我自己也不例外。那時向南條先生提出邀情，當然是想從跟他那樣的專家共事中學習，但其

實暗中另有目的，也就是想處理組織層面的問題。

像我這樣在公司地位卑微的人，就算拿出再好的企畫，要獲得同意仍然很困難。問題不在內容，而是在組織中所處的地位。那個時代多數公司仍是全然的垂直結構，倍樂生的組織型態雖然非常自由，還是讓人感覺業務上的知識同於權限，應由上司掌握。也就是說，下屬除了權限比上司低，知識量也必須少於上司。至少在我的觀察下，根本不可能由下屬上呈專業企畫，就算呈報上去也無法被認可。

因此，需要借重外部的專家來推動企畫。

場地決定了，又得到南條先生協助，最後剩下預算問題。候選作品中有些是借來後可以直接展出，但也有許多得當場重新製作。如此一來，經費需要包含作品的材料費和製作費，將拉高整體的預算金額。

一如既往，我透過祕書預約與忙碌的福武先生會面的時間，向他說明企畫的宗旨和「考慮聘請這位藝術家，如此一來需要這樣的預算」。然而，無論我多積極向他推銷，福武先生只覺得像是跟他要錢來給不知何方神聖的藝術家，創作不知會變成什麼樣的全新作品吧，看了也無從判斷好壞。最後他說，如果預算減到現在的一半就讓你做。

妙計接著妙計

接下來該怎麼辦呢？預算剩下一半，只能減少作品數量或是拜託藝術家用低成本來創作。無論哪一種，我都不願選擇。

一般在美術館辦展是借用已完成的作品來展出，不會想到有作品製作費。現代藝術展不同，有時會為展覽創作全新作品，這時大多以付給藝術家的謝禮的方式來支付部分製作費，或是設定金額上限以製作費名義支付。

只不過多數時候，金額難以符合藝術家的期待。我一開始提出的已經是最低限度的經費，但福武先生指示要實行就得再減一半。預算減少一半，無法有好作品。

左思右想，我腦中突然閃過一個妙計，或許能大幅減少預算。方法是事先從將製作的作品中，決定要買下哪一件，購買費用從經營經費中提撥。要說我打迷糊仗也是，但可藉此降低單項企畫的經費。

如此一來，需要事先選定在展覽後不拆除而需保留的作品，更要先取得福武先生的許可。但當前時間點作品尚未完成，幾乎難以決定要買下哪些作品。

因此，我打算盡量創作出能讓人在事前想像實體樣貌的狀況。不過因為當時沒有現在這樣的電腦繪圖技術，只能從藝術家至今的實體作品中找出類似的，再請他為直島重新打造。先讓福武

先生看既往的實例，請他標註中意的作品，等到新作完成再一次向他說明後買下。雖然仍有一定風險，我果決地再次向福武先生提議這樣的程序。

最終撥雲見日，成功讓福武先生答應舉辦展覽。

你們可能會想，有必要到打迷糊仗也要挪移經費來辦展的地步嗎？當時的我，只是竭力想方設法，想以這樣的方式，將日常業務恐拉近到我專擅的現代藝術。

但我想在那個時期，周遭同事恐怕難以理解我在做什麼吧！雖然這種做法在專門的美術館或許稀鬆平常，但不會是由倍樂生這樣的一般企業直接委託現代藝術家創作作品，而且難以從中感受到有什麼好處。

我只能像往常一樣專注工作，其實自己也樂在其中，為終於能夠打造出我所期望的創造藝術的現場感到欣喜。

我堅持要辦這次展覽還有另一個原因。那是因為倍樂生之家／直島現代美術館離稱為美術館，還有一段不小的距離。

倍樂生之家／直島現代美術館的最大賣點，至今仍是獨樹一幟的建築家安藤忠雄所設計的建築。對美術館來說，只有這個賣點實在太令人不安。我心想，還是要由我們策畫出原創藝術展來博得名聲才行。

當時，日本各地已有不少安藤先生所設計的建築，想必日後會更多。做為安藤建築之一的倍樂生之家確實出色，但其他安藤建築也有同等魅力。因而難以得知，是不是有人願意千里迢迢為此來到遙遠的直島。要讓人們選擇直島，必須為安藤建築增添其他魅力。那又是什麼呢？我思量或許只能投注心力在由我們費時創造的藝術上。

如此一來，我開始思考應該在直島打造一些獨一無二、獨具風格的藝術作品。偶爾會聽聞藝術專家批評安藤建築不好用，雖說這是不可明言的事實，但我想反而應該將安藤建築的「難用」化為助力，時而創造更勝建築的作品。

厚實的混凝土牆、大扇開窗、從窗戶直射進來的西曬日光，不可能讓一般的作品與這種種對抗。我從而察覺到倍樂生之家的建築不若一般美術館，有著要在展出時保護作品的概念，也因此無法展示那些需慎選場地的作品，反倒適合能與之抗衡，或可吸收建築的強烈個性，並表現在自我之上的作品。

與南條先生一同策畫的展覽，成為引領這一切的先鋒。

「界外」的展覽

展期從山田正亮展結束後開始，一九九四年九月十五日至十一月二十七日展出。展覽名為

「Open Air '94 Out of Bounds—海景之中的現代藝術展（海景のなかの現代美術展）—」。

「Out of Bounds」是在場界有所限制的競技中，表示「界外」的用語，也就是指「界外」之地。

這個名稱不僅契合展覽主題，也相當符合我所從事的業務在倍樂生不被重視的狀態。

這項展覽為戶外雕塑展，使用直島文化村的空地，如倍樂生之家的中庭、外側草坪庭院、棧橋附近海岸、營地等處展出。直島可見的瀨戶內海風景，乃至安藤先生設計的倍樂生之家與作品的交融關係，都是可看之處。

參展藝術家包括大竹伸朗、岡﨑乾二郎、片瀨和夫、草間彌生、小山穗太郎、杉本博司、Technocrat、中野渡尉隆、PH STUDIO、Takuya Matsunoki、村上隆等十一位。

其中幾件作品在「Out of Bounds」展中展出後，留下做為常設展品。而有幾件作品因為性質的關係，遺憾地無法留存。

以下，我想介紹其中幾件作品。

杉本博司名為〈Time Exposed〉的系列作品（1982～1991），利用倍樂生之家中庭的混凝土牆面展出。這是「海景系列」的作品，好似將真實的大海夾入安藤先生所設計的牆上。從此處能望見實際的海景，也能欣賞夕陽西沉，牆面上是整齊排列、杉本先生在世界各地拍下的大海相片，同時能與真實大海對照。作品表現出大海超越地理限制連接在一起，是超越時空的海洋。

大竹伸朗的〈Shipyard Works〉系列作品（1990）是以遺留在宇和島上的船型為原型所創作

的雕塑作品。好幾件作品同時展示在倍樂生之家的草地平臺和海岸。作品閃爍著銀色光輝。自飯店咖啡廳可見的船型雕塑，從船隻底部前端部分翻模而成，船底開了一個大洞，從開口能夠遠眺瀨戶內海與海上的島嶼。換言之，這是運用借景手法的作品。

除了大竹伸朗的作品之外，還有另一件從倍樂生之家入口通道可見的作品。

片瀨和夫的作品〈請喝茶〉（茶のめ，1987～1994），在俯視海面的略高小丘上以石頭堆砌出一口井，其上有著鋁製的藍色大碗。另一個重點是，井所使用的石材是從直島海埔新生地運來的花崗岩，與周圍泥土的顏色相襯。這件作品強調它屬於直島大自然的一部分。旅居德國的片瀨和夫靈感來自江戶時代的日本禪僧仙厓和尚以「○」所繪之畫〈請吃喝這個〉（これ食ふて茶のめ），將石塊堆砌出的取水井與茶碗視為抽象之物組合而成。來客抵達棧橋之初所見的作品是〈請吃喝這個〉，多麼有格調。

接著是草間彌生的〈南瓜〉（1994），這件作品現在早已成為直島的門面。作品設置在古老混凝土棧橋的前端，位於倍樂生之家的沙灘入口處附近。當時這一帶是營地，或許與今日的風景呈現出略微不同的印象。但不論今昔，以大海為背景的〈南瓜〉坐鎮該處的姿態未曾改變。

〈南瓜〉和其他常設作品都是為「Out of Bounds」展所創作，讓人印象深刻，深獲訪客好評，展期結束後保留在島上。這顆黃色〈南瓜〉真的廣受歡迎，相較於當時，現在更加廣為人知。若將直島凝縮成一張相片，或許不少人會選擇這裡做為拍攝地。

不過，最初打造的是第一代〈南瓜〉，目前應該已是第三代了。第一代南瓜本來就只是為展覽打造的限時之作，其後必然要為常設做修改。此外，對草間女士來說，直島的〈南瓜〉是她的第一件戶外雕塑作品，還未完全掌握如何打造耐久性佳的作品。直島恰好提供機會讓她嘗試，使她創作出這顆〈南瓜〉。

瀨戶內海年年有颱風侵襲，〈南瓜〉首當其衝。連年的風吹雨淋讓第一代〈南瓜〉變得脆弱不堪，不得不重新製作。樣貌不變、強度提升，改良後的就是現在的狀態。改進重點之一是讓它更堅固更輕。事實上，每當颱風來襲，就會讓〈南瓜〉去避難，所以能夠更簡單移動也很重要。

開展時，草間女士親自站在作品旁迎接賓客到來。她當時的服裝雖然不像現在這般華麗，裝扮仍極具個人風格。她也配合留下紀念照。

直島處處展示著諸如此類的作品，這樣的展覽讓被遺忘的瀨戶內和直島的美景再度受到注意，喚醒人們再次確認其價值成為極大的收穫。此外，最終以常設作品方式保留許多精采的戶外作品，讓後續方針得以大幅改弦易轍，改變至今限時舉辦展覽的方式，朝增加常設作品前進。

最重要的是，這次展覽的嘗試，成為啟發委託藝術家替直島創作的「委託製作」（commission work），以及邀請藝術家親自來到直島，創作出運用現場特性作品的「場域特定藝術」（site-specific art）的契機，雖說並非百分百實現，能實地執行依然非常重要。後來，這兩種方式

都成為創造直島藝術的重要手法。

當時，為了讓藝術家接受委託製作作品及創作場域特定作品，時而聚集多位藝術家召開說明會，說明直島和展覽等，甚至為決定設置作品之處舉辦宿營。地理位置特殊的瀨戶內海小島，觸及的一切都與一般藝廊大不相同。對藝術家來說，這也是一種新鮮的挑戰吧！在島內尋找契合各自脈絡的展示地點並打造作品。

直島「名物」就這麼藉由一位位藝術家之手誕生。

跳脫名作主義

館內不行就在室外展出，這樣單純的念頭衍生出的戶外展企畫，並非只是靈機一動的妙策。

我經常隱約浮現疑惑的現實之一是權威美術館的「名作主義」。集結名作舉辦展覽，或是以名為展覽的企畫為前提盡量囊括作品展出，採取這種做法，無論在哪裡展出，本質上都沒有什麼不同。

我認為直島不應該如此。要先有展出場地，受到特定展出場地的刺激，進而為特定場地創造作品，這樣的過程得以實現，直島才能跳脫名作主義，獲得獨一無二的東西。

在倍樂生之家／直島現代美術館，一開始如同都市裡的一般美術館，區分時期舉辦主題式展

覽。然而，接連舉辦這樣限時的展覽會後，逐漸發現這種做法不一定能吸引訪客造訪直島。做為觀賞限時主題展的場所，直島實在太遙遠，無法激發人們想特地一探究竟的意識。

截至當時，因為舉辦了高知名度的藝術家三宅一生、勅使河原宏等人的展覽，吸引一定人數的訪客，但如果在東京市中心展出同樣的內容，想必造訪直島的訪客數便不值一提。柳幸典展、蔡國強展等對一般人來說較為冷門的現代藝術家，雖然原本就預期參觀者不會那麼多，但若是在東京市中心舉辦，現代藝術狂熱愛好者想當然會前往欣賞。

在「直島」此一條件下，像普通美術館那樣思考、經手藝術是不行的。藉由不同展覽來創造到場動機，在偏鄉完全行不通。因此，必須為訪客營造出不顧一切想要前來，既特別又專屬直島的目的。

讓美術館之「外」成為展間，形塑出獨一無二的直島藝術與瀨戶內海風景，這樣的想法在某種意義上帶來新的發現。

展覽並非排列出作品就大功告成，而應該視為塑造直島專屬風景的方法。藉由這次戶外展，我才發現將作品與場所連結，就能讓平凡、毫無特色的景觀產生質變並被賦予個性。對我來說，發現這一點是一項轉機。

要喚起訪客注意、招攬他們，直島必須展現得「很直島」。因此之故，要能善用瀨戶內海此一場地獨有的特性，創造出直島特有的風景。

從「Out of Bounds」展得到的經驗，延續了日後的發展。

直島與國際接軌

「Out of Bounds」展的共同策展人南條先生和福武先生氣味相投，其後持續往來。倍樂生在那之後舉辦了與國際大展威尼斯雙年展相關的展覽，並頒發以新人為對象的「倍樂生賞」。這一切有賴南條先生的跨國人脈才得以實現。

該項活動最初是源自「Out of Bounds」展。展期中，國際現當代美術館協會年度總會首度在日本舉行，會後旅行來到直島。會議的日本代表是原美術館的原俊夫館長，辦公室是由南條先生主事的 NANJO and ASSOCIATES 負責。

國際會議的主要成員造訪直島。當時恰好是日本的現代藝術終於開始被歐美認識的時期，直島搭上這個時間點被引介可謂非常幸運。雖然仍處在不同於今日的直島、嬰孩蹣跚學步的狀態，仍是一次有收穫的絕佳機會。

國際現當代美術館協會是由全球各地的近現代美術館館長與策展人等專家共同組成的會員制團體，一九六二年創設，目前共有七十一國、三百八十四名（二○一七年止）會員，每年在世界各地召開一次總會。

該年是首度在日本舉辦，亞洲第一次。恰逢現代藝術搭上國際化熱潮，邁向全球化的過程。

日本的現代藝術家先一步踏上了國際舞臺，日本的美術館卻仍處於未與國際接軌而正在起飛的階段。特別是活躍於國際的現代藝術策展人大多為歐美人士，幾乎沒有日本人。在這樣的時期，來到日本舉辦總會。繼日本之後，國際現當代美術館協會開始在歐美以外的許多地區舉辦，正式進入全球化時代。

在東京召開數日國際會議後，與會成員造訪直島。為了迎接他們，包括我在內的直島工作人員都變得無比忙碌，因為直島從未辦過如此大規模的會議。

直島舉辦了所有人都可參加的公開講座。當時國際現當代美術館協會會長是阿姆斯特丹市立博物館（Stedelijk Museum Amsterdam）館長魯迪‧福克斯（Rudi Fuchs），引領歐美一九六○年代至一九八○年代現代藝術的人物之一。

講座的系列主題是「探索二十一世紀的美術館新形象」。在海外也很受歡迎的建築家安藤忠雄先生站上講臺，廣獲臺下眾多藝術相關工作者好評。安藤先生以其日本式哲學與極簡主義構築的肅穆風格受到讚揚。其他講者包括代表國際現當代美術館協會會員的義大利籍私人收藏家潘沙伯爵（Count Giuseppe Panza di Biumo）、泰德美術館（Tate Modern）前主任策展人麥可‧康普頓（Michael Compton）。

潘沙伯爵是著名收藏家，堪稱現代藝術的先鋒，他曾邀請藝術家到其位於米蘭近郊瓦雷澤（Varese）的別墅，請他們配合場地製作作品，據傳一生收藏了數千件作品。他的演講介紹其收藏一九五〇年代至一九八〇年代、一九九〇年代的美國戰後藝術品的歷程，並提及贈與洛杉磯當代藝術博物館和古根漢美術館的一九五〇年代後普普藝術、極限藝術作品。

潘沙伯爵演講開頭的問候令人印象深刻：「我在邂逅現代藝術之前什麼都不是，遇見現代藝術後，藉由支持鼓勵、收藏，才知道自己是誰，變成有名之人。」這是收藏家本人所述說的珍貴證言，道出收藏這項行為的意義。當時他與夫人同行，兩人都禮節周全而高尚。

康普頓是長期在策展實務界工作的專家。他將始於盛行啟蒙主義的十八世紀的美術館制度，納入社會史和藝術史觀點說明，並進一步論述關於現代藝術作品與美術館的自我主張。例如，現代建築家和現代藝術組合後，創造出新的美術館機能等與目前潮流接軌之處。聽他演講，讓人想起泰德美術館，該館述說了建築與藝術的積極結合。

這類專家會議在直島舉辦意義重大，表現出直島已從過去業餘的做法，轉換到具學術意義的專業流程。能加深這份專業，收藏品才能被賦予真正意義，連帶對倍樂生來說也變得具有意義。

此外，讓專家親身感受直島意義非凡，成為後來直島活動的獨特性備受肯定的契機。

那場會議之後好幾年，因為福武先生表達對潘沙伯爵收藏品的強烈興趣，我們造訪了他在米

蘭郊區的宅邸。後文將會提及當時倍樂生向威尼斯雙年展提供「倍樂生賞」，因而有機會到威尼斯，藉機前往米蘭郊區。我隨之同行。

伯爵家根本早就超越住宅規模，堪稱十足的城堡，卻不過是伯爵的別墅而已。設置於廣大用地的石造建物，宛如巴洛克風格的貴族宅邸。進入城堡，寬廣的室內空間隨處擺設出色的裝置藝術作品。

運用歐洲古老城堡的廣闊空間，創造出精采的作品與空間的合奏。無論牆、柱或天花板皆有悠長歲月的痕跡，醞釀出獨有的氣韻。所有構件都被轉化為表現的一部分，營造嶄新的空間。

伯爵提供自宅寬敞房間，做為青年藝術家的實驗場地。那裡也有特瑞爾、索爾・勒維特（Sol LeWitt）等人年輕時的作品。他們今日已成為巨匠，當時仍是一介新人藝術家。伯爵對他們傾力支持，著力到讓人覺得不可思議，不禁令人懷疑伯爵在他們身上孤注一擲的勇氣從何而來。

在這樣的空間集結作品，又述說了那是一個不遜於藝術家創作活動，劃時代一般的創造行為。這些稱為贊助者的人，在藝術史上到底發揮了多大的作用？伯爵讓我們深切感受那份「屬害」。城堡裡完整凝縮了那份能超越歷史的藝術品質。

我毫無保留地被空間感動。想必福武先生深有同感。

推向國際的展覽

國際現當代美術協會的國際會議，讓直島與倍樂生的藝術活動持續採行國際化路線一段時間。雖然直島的營運狀況一如既往，卻開始出現變化的徵兆。倍樂生最熟悉藝術的淺野部長對倍樂生正式投入藝術一事似乎戒慎恐懼，我反而認為這是險中求勝的唯一之道。

國際現當代美術協會的會議讓我開始把自己的目光轉向外界，意識到藝術的專業程度。無論如何，都希望繼續朝這個方向前進。

我與南條先生的下一檔展覽是威尼斯雙年展相關活動的一環「第四十六屆威尼斯雙年展官方支援企畫『TransCulture』展」。

那是日本對現代藝術的認知度還不高的時代，海外的現代藝術卻已掀起熱潮。日本要像歐美那樣對現代藝術產生興趣仍需不少時間。南條先生認為在日本國內建立名聲之前，似乎應該先拓展在海外的地位。我贊同這樣的做法，想以此讓直島獲得認同。因此，對於「TransCulture」展，我希望像「Out of Bounds」展一樣，以策展人身分參與。

展覽計畫要先取得福武先生首肯，我先向淺野部長討教了一番，以防萬一。時逢福武書店更名為倍樂生集團的一九九五年，他認為如果展覽做為公司更名活動之一，不只能得到足夠的預算，也比較體面。事情比想像中更順利解決，於是我安心下來。

只有一事讓我非常在意，就是淺野部長告誡「秋元最好不要插手策展」。那時剛好南條先生邀請我一同前往海外視察，淺野部長的忠告彷彿表達出，他認為避免倍樂生的員工變成專家比較好。因為事關重大，雖然不甘心，我還是放棄了共同策展，轉而負責營運的幕後工作。

順帶一提，談到公司更名一事，回顧這十餘年間的活動，就能發現倍樂生在國際化、多角化經營上不遺餘力。

簡單彙整，倍樂生在一九九〇年導入企業哲學「Benesse」。一九九一年，倍樂生物流中心完工；一九九三年，將貝立茲國際（Berlitz International Inc.）納入集團旗下，創辦生活雜誌《蛋俱樂部》（たまごクラブ）、《雛鳥俱樂部》（ひよこクラブ）。一九九五年，公司更名為「倍樂生集團」；同年，在大阪證券交易所二部、廣島證券交易所上市。同一時期，開辦了照護事業。一九九七年，變更為大阪證券交易所一部；二〇〇〇年，股票在東京證券交易所一部上市。成立照護事業公司「股份公司倍樂生照護」，二〇〇一年貝立茲國際分割為子公司。

「TransCulture」展恰逢一九九五年福武書店更名為倍樂生集團。如此一來，做為更名紀念活動之一，能取得大規模預算來推動。

在這樣的背景下，「TransCulture」展成為由國際交流基金會與福武學術文化振興財團共同主辦的展覽。

對策展的南條先生來說應該也是一大盛事，這次展覽奠定他的國際地位。南條先生曾在某處評論自己的策展「是第一次得以實現我理想中的策展」。此外，當時另一位聯名的共同策展人是現在直島倍樂生藝術之地的國際藝術顧問三木ＡＫＩ子小姐，擔任宣傳的是現為紐約日本協會展覽部（Japan Society Gallery）主任的神谷幸江小姐。

「TransCulture」展是最早提倡以不同於歐美人士的觀點切入多元文化主義的展覽會。此外，這更是以藝術大本營威尼斯雙年展為舞臺，日本人首度在日本館之外推出的國際展。

展覽以世界邁向全球化為背景，參照政治經濟面向變化快速的世界情勢，以藝術觀點來檢驗來自不同文化背景、抱持各自自明性（identity）的同伴間如何溝通。換言之，試圖在多元文化的前提下，尋求該如何增進溝通交流的世界。「多元文化」現已變成一般用語，當時卻是相當嶄新的題材。

參與的藝術家來自十多國，由繪畫、照片、裝置藝術作品等組成展覽。高登・班奈特（Gordon Bennett）、佛雷德里克・布呂利・布瓦布雷（Frédéric Bruly Bouabré）、辛琳・吉爾（Simryn Gill）、約瑟夫・格里高利（Joseph Grigely）、幸村真佐男、莎妮・摩圖（Shani Mootoo）、Technocrat、亞莉安娜・瓦瑞喬（Adriana Varejão），以及剛發表最新創作DOB君的年輕村上隆、獲頒高松宮殿下紀念世界文化賞的詩琳・娜夏特（Shirin Neshat）、中國代表性現代藝術家蔡國強等人，所有參與展覽的藝術家都發表了野心勃勃的作品。

他們並非一逕主張自我文化上的自明性，還展現出面對全球性溝通那份永無止境的渴求。其中不少是有著複雜文化背景的藝術家，傳達了文化交雜、邁向更多元而複雜的現況。日本針對外國舉辦的文化活動，大多訴諸於日本文化的獨特、異國風情等，「TransCulture」展完全相反，以世界和現代為題。

結果，「TransCulture」展獲得參觀者良好的反響，報導展覽的海外媒體同樣反應極佳，大多認為本次展覽是從日本發聲的展覽會的特例。從嘗試跨越人與人、國與國、文化與文化隔閡的意圖來看，這是最令我們欣喜的結果。

「倍樂生賞」戰略

這次展覽中，倍樂生採取的重要戰略之一是設置「倍樂生賞」。這項獎項由著名藝術家和策展人擔任國際審查委員，公告每年公布獲獎人，舉辦時期配合全世界藝術相關工作者匯集的威尼斯雙年展開幕式。

國際審查委員包括小野洋子、大衛・艾洛特（David Elliot）、建畠哲等人。小野洋子應該是各位讀者熟知的現代藝術家，也是約翰・藍儂的伴侶。艾洛特後來成為森美術館首任館長，曾任牛津、斯德哥爾摩、伊斯坦堡、雪梨、基輔等地現代美術館館長，俄羅斯前衛藝術與近現代亞洲

藝術專家。建畠哲是將日本現代藝術推上國際舞臺的功臣之一，曾在一九九三年威尼斯雙年展日

本館向世界引介草間彌生女士，現任埼玉縣立近代美術館館長、多摩美術大學校長、草間彌生美

術館館長。

在這些成員支持下，「倍樂生賞」獲獎藝術家實在很幸運。第一屆獲獎者為蔡國強先生，在

「TransCulture」展中展出作品並獲頒「倍樂生賞」等加持下，後來日益活躍於國際。他後續接

受委託，在直島看得見海的沙丘一帶，製作名為〈文化大混浴　為直島而做的計畫〉（文化大混

浴　直島のためのプロジェクト）的作品。

雖然「TransCulture」展這樣的展覽無法年年在威尼斯舉辦，「倍樂生賞」卻能持續頒發，

往後也繼續在威尼斯雙年展期間頒發「倍樂生賞」。

首屆「倍樂生賞」是雙年展的官方項目之一，第二屆在向主辦單位申請納入相關項目時，因

對方要求高額贊助金，在無法提撥這麼多預算的情況下，轉為在場外自行舉辦的獎項，頒發給參

與威尼斯雙年展的藝術家，並以這種形式延續至今。簡言之，變成擅自搭上雙年展便車的企畫。

「倍樂生賞」每屆審查委員都不同，每次都要重新委任。歷屆委員包括國際策展人漢斯‧烏

爾里希‧奧布里斯特（Hans Ulrich Obrist）、卡洛琳‧克里斯多福—芭卡拉姬芙（Carolyn Chris-

tov-Bakargiev）等。我也在初期擔任過幾屆。

獲獎者是從參與威尼斯雙年展的青年藝術家中選拔，如歐拉弗‧艾力森（Olafur Eliasson）、

珍娜·卡迪芙與喬治·布瑞·米勒（Janet Cardiff & George Bures Miller）、里爾克里特·蒂拉瓦尼賈（Rirkrit Tiravanija）等。*

容我稍加說明我們當作舞臺的威尼斯雙年展。這項展覽的正式名稱為「威尼斯國際藝術（或建築）雙年展」（La Biennale di Venezia: International Art Exhibition and International Architecture Exhibition），一八九五年起在威尼斯舉辦，是已有超過一百二十年歷史的國際藝術展。「Biennale」在義大利語中表示每兩年一次，藝術、建築展每兩年舉辦一次（奇數年為藝術雙年展，偶數年為建築雙年展），共設有藝術、建築、電影、音樂、戲劇、舞蹈等六類。

主要會場有兩處，包括如萬博博覽會、奧運等以國家為單位展出的綠園城堡展區（Giardini Castello），以及配合企畫選拔藝術家的軍械庫展區（Arsenale）。每屆會指定籌辦人，由籌辦人負責決定主題，依循主題舉辦展覽。「TransCulture」展在一九九五年舉行，日本館由伊東順二先生擔綱總策畫，以日本風情的「數寄」為主題，展出千住博、日比野克彥的作品。該年日本推出兩項風格迥異的展覽，揭櫫多元文化的「TransCulture」展和以日本為主題的日本館，實為意義重大的一年。

* 原注：二〇一六年第十一屆起，改至新加坡雙年展舉行。

近年來因為參與國家和活動增多，綠園城堡展區無法容納所有國家館，加上相關活動增加，周邊街區的建物也變為會場。同一時期，還有其他單位獨立主辦的活動和展覽，加總起來大量的活動讓威尼斯從春天熱鬧到秋天。

當時除了歐美國家，日本算是對現代藝術領域涉獵較深，但機會仍不算多。倍樂生考慮到直島的未來，為了創造獨自的人際網絡，從己身開始投入。

如此一來，意味著直島的活動一方面試圖扎根在地，同時重視國際宣傳。我們與外國藝術相關工作者的交流也越加深入。

創造直島專屬的藝術

一九九四年「Out of Bounds」展衍生出國際化路線，另一方面也正式採行委託製作與場域特定藝術。

委託藝術家在直島創作的最初期，真正稱得上委託製作作品的是義大利現代藝術家庫奈里斯在一九九六年創作的〈無題〉（Untitled）。那是「Out of Bounds」展之後，我第一次明確意識到「直島風格」所委託製作的作品，而且不像「Out of Bounds」展仰賴南條先生等專家幫助。

製作作品的材料都在地取得，在庫奈里斯拜訪島上期間完成。因為直接設置在安藤建築裡，根本無法移動到它處。「場域特定藝術」是指考量當地的風景、歷史、社會等來創作，設置在當地，也就是有著專屬某地的意思。庫奈里斯的作品正是如此。用比較通俗的說法，不是「地方歌謠」，而是「地方藝術」。

倍樂生之家的筒型展間出口處有扇窗，〈無題〉就像打造來填塞其中。以鉛板捲起漂流到直島和周邊各島海岸的木料（非自然的漂流木，而是住宅的一部分經人手加工）、舊衣、茶碗等，再一個個物件往上堆疊砌成。

每一個鉛卷近二十公斤重，以人手打造，即便是男性的力氣，費盡千辛萬苦也才能製作出一個。捲了幾個之後，對自己的力氣有自信的人也會手軟，全身無力。要填塞大扇開窗，需要相當大量的鉛卷，邊休息邊一點一點製作。採取這樣不合理的創作方式，可說是庫奈里斯的特色。

庫奈里斯在直島待了約兩週。

一九九六年一月，他來到島上，指示所需的材料，我們依指示準備鉛板和漂流木。只有直島的漂流木不夠，還乘船巡迴其他各島蒐集。庫奈里斯在三月與夫人、經紀人、助理一同再度造訪直島，以場地的寬廣空間和集會所為據點開始製作。日本方面，岡山縣立大學設計學系的南川茂樹副教授，以及來自岡山、京都等地的志工和學生共十二、三人組成團隊，協助庫奈里斯製作。

如前所述，將鉛板捲成圓筒狀的工作極其繁重，一天能捲上二十個已是極限。再者，庫奈里

斯的指示相當繁瑣，邊聽邊作業讓時間分配更加困難。鉛的用量超出預期，造成全日本盤商的鉛板一時間全部消失，引起騷動。無計可施的情況下，只好分頭從各零售商收購，造成鉛板厚度不一，製作更加辛苦。最後終於捲好約三百個鉛卷，堆砌在窗前完成作品。

庫奈里斯的作品展現出非常強烈的現場製作的臨場感。宛如他本人的工作室移到了島上，包括日本工作人員在內，所有人都變成像是庫奈里斯工作室的成員，專注製作作品的程度甚至達全員一體同心的狀態。

或許因為我曾是藝術家，把「創作時間」帶進直島，比想像中更讓島上燃起生氣。

藝術家來到直島進行創作，就像把自己的工作室搬來，以「製作」為中心創造出直島專屬的藝術。這是迥異於至今由學者、策展人等以學術解讀藝術作品的創作路徑。

藝術家在場，與大家共享作品誕生的過程。我認為這就是直島式藝術的做法。

發現常識之「外」

庫奈里斯的創作材料，含括石、鐵、木材、火等無機物，乃至馬、鸚鵡等生物。他將活生生的馬匹、鸚鵡、火等直接展示為藝術表現，這樣的藝術家世上僅此一人。能想像某天到藝廊，發現裡面繫著好幾匹馬嗎？

庫奈里斯以這樣的作品在二戰後的藝術界登場，屬義大利所謂貧窮藝術（Arte Povera）流派。這個流派的作品就像隨意撿拾掉在地上的垃圾來創作，因而得名。如剛剛所說的馬，不經加工，以材料原貌展示，也是庫奈里斯的特色。

此外，展示的方式更讓人倍加驚奇。馬匹如果是出現在牧場裡，想必不會有人感到驚訝吧！這份「荒唐」也是庫奈里斯作品的特徵，與二十世紀的前衛藝術本質相通。達達主義、超現實主義等前衛藝術正是將「荒唐」之事化為作品，對人類拋出質疑。

全然跟隨時代而活，意外地就會看不見時代。捕捉自己生活的時代的整體，更是難上加難。藝術是放大那些被時代的常識所侷限而無法看見的陰影部分，這也是它的有趣之處。

但請想像都會藝廊中繫著幾匹馬，這樣非日常的情境會讓人大驚失色。這份「荒唐」也是庫奈里斯作品的特徵，與二十世紀的前衛藝術本質相通。

庫奈里斯有一次向我述說自己的作品：

「我的作品，或是使用同時代的工業製品和材料等的藝術家的作品，我認為都是在表現某部分二十世紀的物質文化。」

「工業製品與我所創作的藝術作品的關係，是以物質為夾層的正反兩面。」

「雖然是兩極相對的關係，卻都是二十世紀物質文明的光明與陰暗面，象徵著時代唷。」

庫奈里斯在直島製作作品時，突如其來有感而發。當時我不太明白個中意義，現在懂了。

物質文明日漸逝去的時代，過去曾有用途的電器製品或工業製品失去存在意義，變回單純物質。那份姿態，與庫奈里斯所創作的作品並無二致。

人類運用科學有效率地支配大自然，將一切轉為材料或資源，創造出龐大的產業，可說是「自然之物的人造化」吧！二十世紀的物質文明即是將原屬於自然的石油、家畜、農作物等做成原料，再加工為成品。

接著不知不覺中，原本面貌豐富多樣的自然被還原成物質、資材或原料等不具個性的樣貌。大自然被如此看待，進而產生源自工業革命的近代，延續到興盛於二十世紀的商品大量生產。

二十世紀能成為工業時代、產業時代，是因為一切都用於做為對人類有利的資源和原料，才得以成立。

庫奈里斯的作品最先讓我們意識到這一點，接著讓我們認知到有股巨大的力量在推動著將大自然轉變成材料和原料。因為他直接揭露了我們掠奪自然，將其轉換成原料之物的型態、做為物質之物的型態。

庫奈里斯的作品看起來粗暴，是因為它是某種證據，表現出同等或更加劇的粗暴早已由人類加諸在自然環境被製成原料的過程中。繫在藝廊裡的馬匹看起來悲壯而暴力，也是因為其中可見從古至今人類加諸在馬身上的暴力歷史。從原形畢露的直島漂流木、鉛等能感受到惋惜，是因為

上面留有剝削自然的痕跡。

庫奈里斯指出二十世紀的物質有兩個面向，一是「組成製品的原料之物」的樣貌，一是「從機能被解放的素材（不再具有功能的原料）」的姿態。然而，他認為兩者雖然乍看迥異，實則相同，因為製品背後隱藏著自然物質變為原料的歷史。

我認為他的想法與回收使用的基本原理類似。或許這還可成為啟發思考物質文明是什麼的一項提示。

飯店美術館爭論

「TransCulture」展之後，我持續忙於倍樂生之家的營運與製作作品；另一方面，核心的直島經營問題要如何穩固，成為迫切的課題。

並非沒有計畫，也不是疏於經營，只是無法逃脫倍樂生的小小團隊那種瞎子摸象般步步前行的狀態。除此之外，一九九二年，也就是設立株式會社直島文化村、倍樂生之家開幕、營地開始開放一整年的隔年，團隊縮編，淺野部長異動到其他部門。

提早開始營運的營地在夏天的孩童活動上取得成果，但仍受限於季節。也曾到處推銷這裡可做為企業研習場地，使用量增加的情況卻不如預期。倍樂生之家的十間房幾乎從未客滿。因為以

度假使用為主，旺季週末、連假幾近滿房，平日異常空蕩，當然有時完全沒人預約，營運狀態始終岌岌可危。

這段期間，一九九五年，建在高於倍樂生之家的小丘上，安藤忠雄設計的橢圓形別館開幕，共有六間房；加上倍樂生之家原本的十間房，飯店房數達十六間。因此，隔年制定了營業成本正式朝達成損益兩平前進的營運方針。

倍樂生原本就是將直島視為住宿事業的一部分來打造，先有營地與飯店，再點綴藝術。因為我讓藝術活動過度活躍，直島的藝術相關業務比重增加，從而開始在營運上產生衝突。而說到負責經營的直島文化村，根本沒有承接藝術業務的編制，只有與飯店、營地等住宿事業相關的營運團隊，不過這是理所當然的。

一開始因為只是幫忙程度的藝術業務，沒有特別說什麼就協助執行了。但隨著不間斷地舉辦展覽、展出作品數量增加，以往只在室內，現在延伸到館外展出，早已不是幫忙一下就能解決，沒有對應的編制已難以順利運作。

飯店展間二十四小時開放。雖然可讓在餐廳用餐完的客人欣賞現代藝術，但也有一些微醺的人對作品感興趣，不小心伸手碰觸破壞了作品。不知道是不是因為展示方式隨興，讓住宿客不在意破壞作品，出乎意料地經常發生損毀事件。又因為沒有明確的責任歸屬，提不出改善對策，致使同樣的狀況反覆發生。我雖然負責藝術業務，但不可能每天黏在作品前看守，更何況需要看守

的作品包含多達數十件戶外作品。

在這樣的情況下，發生了作品損毀事件。唐納德・賈德創作的一件縱向排列箱型物件的作品，有孩童像走樓梯般跑了上去，所到之處應聲崩塌。最後不得不花費許多時間和金錢修復。這都是欠缺美術館意識所引發的結果。

一九九六年，雖然對外沒有太大的變化，對至今為止在直島且戰且走的應對方式，公司內部已經到無法再如以往那樣敷衍了事的階段，持續檢討公司內部的事業結構如何調整。直島文化村的實質部分到底是什麼呢？該如何定位該設施的「飯店美術館爭論」正式浮上檯面。

飯店與美術館，在兩者間搖擺不定。

「倍樂生之家是『有著可住宿房間的美術館』，還是『比其他飯店裝飾了更多高級藝術品的飯店』？」

我曾經向企業領導人福武先生問過一次。他理所當然地回答：「兩者皆是！」在瀨戶內的風景中悠閒度過，同時希望被藝術品圍繞。正如他所言，反倒是我不該如此提問。對他來說，過程中的機能該如何建立等等，他根本不在乎，甚至心想「是你們要思考的吧！」。

問題在於身處第一線的我們該如何理清頭緒。

雖然經常激烈辯論兩者應處於什麼樣的關係，當時卻無法得出結論。

到底是美術館，還是飯店？因為一直處於曖昧不明的狀態，整體營運方向難以釐清，進而影響了實際的營運。就算現場工作人員再怎麼努力，沒有總體方向，很難清楚展現直島的魅力。處於欠缺那麼一點魅力與震撼的情況。

確實，我們有著「倍樂生等同創造美好人生」的哲學理念，直島即是讓人們實際體驗創造美好人生的地方。然而，要表現這一點，實際上需要什麼樣的事業模式來實踐呢？

直島的事業究竟是贊助、文化，抑或是經營飯店與營地的住宿服務業？或者是經營美術館的藝術文化設施？目前的直島兼備所有元素。雖說沒什麼不好，卻分不清楚主從，以毫無層次的方式各自奔走。

另一方面，此時的倍樂生正尋求經營合理化。

始自一九九〇年代初的公司改革，來到了中盤。隨即來到二〇〇〇年，在東京證券交易所上市的準備期。

家族經營轉向美式商學院作風，注重合理與效率。率先改變的是成為企畫書導向的作業模式。至今先做出成果再說、以實踐來克服困難等方法，被視為擅自作主又隨意而捨棄。一切改以遵循格式進行，不合理就沒有意義。也就是今日理所當然的模式，將數字奉為最高原則，一切數量化，從PDCA（Plan-Do-Check-Act，循環式品質管理）流程來思考。撰寫事業計畫的工作增

加，變成最重要的工作之一。

直島也受到公司改革的影響，工作方式進入變革期。我很快順勢而為。雖然以語言說明藝術有其極限，依然努力設法從商業角度發想。來館人數、營收、媒體刊登次數等盡量表現成數字，不過怎麼樣都覺得不對勁。

在這個脈絡下，原屬於總公司的藝術相關業務，在組織上與直島的營運部門合為一體。因此，終於來到不得不向公司全體宣布直島文化村策略的時刻。

擔任株式會社直島文化村社長、負責經營的笠原良二先生，負責宣傳與藝術業務的江原久美子小姐，以及我，必須給出答案，解答倍樂生之家開幕以來數年間一直存在的課題。

時值一九九七年的事業計畫發表總會。副課長以上的所有員工皆需參加這場會議，聽取不同事業部科室的簡報，以數字為基準掌握公司動向。一般來說，以「進研專討」等主軸事業為中心發表，不知為何直島事業也分配了發表時間。說實話，這著實令人困擾。

此一時期恰逢倍樂生的事業重心從岡山移往東京。相較於公司那些華麗的事業部門，直島原本顯得黯淡無光，加上位處地理邊緣的岡山，在在讓我們覺得無容身之地。但事已至此，只剩下用我們自己的語言來說明一途。所有人都絞盡了腦汁。

在集結百名幹部級以上員工的場合，由直島文化村笠原良二社長（即使他才二十多歲）和我來簡報。記不得當初有沒有使用簡報檔，只記得用了搭配插圖的資料來說明。好像不過十分鐘時

間，卻像時間暫停般漫長。多虧事前練習了無數次，總算是沒有結巴地順利發表完畢。

因為是首度在正式場合明言化的內容，我想用當時的段落來說明更能身歷其境。這裡借用笠

原先生在二○○○年彙整的「直島文化村小史」中的一段話，這段話刊登在標題為「直島文化村

的願景」的章節。

「藉由深化瀨戶內海的景觀、現代藝術的價值與意義，來定位和傳達那不隨時代變遷而褪色

的普遍價值。」

這是我們當時所思考的直島的目的。

而在煩惱之後，對何謂直島事業所做的結論是，住宿服務是「用來傳達訊息的媒介」，並將

做為媒介的住宿服務稱為「款待」。

這份款待所傳達的直島文化村內涵有「自然、建築、藝術、歷史」四項，我們定位藝術為

「應傳達的內容」。

換句話說，雖然直島在住宿服務與藝術兩部門均需充實，兩者卻非並列，而是以藝術來充實

目的，以住宿服務來補強手段，梳理清楚兩者各自追求的方向。

一九九七年這次發表，奠定了今日直島文化村經營理念的基礎。

現在回顧起來，內容其實樸實簡單。然而，當時是歷經無數次會議才催生出這樣的結論。

以稍繁複的說法來闡明，直島的目的是「創造美好人生」，或可說透過直島這個地方的建築和藝術作品來追求什麼是「人生活得更美好」。當時的視角包含人文科學、社會科學等人類知識。我們心想直島一方面是探索的場所，同時也是讓員工和一般人能見證這一切的地方。因此，以「住宿服務」來支撐誕生於此的溝通與交流，讓它發展得更加美好。

暫且將此想法做為結論前進。這也是美術館抑或飯店的爭論畫下休止符的瞬間。

一九九七年「宣告直島定位」後，我們不再對該做之事猶疑不決。此外，因為在公司內部事業的說服力增加，新增一名部門員工，加上約聘員工共四、五人。

其中的要角是株式會社直島文化村的笠原良二社長，以及負責宣傳與藝術的江原久美子小姐，還有會計鈴木睦子小姐。二○○○年後，藝術工作益發暢旺，為了開辦大型戶外展覽而需要增加一位策展人，德田佳世小姐加入我們。專責藝術的員工增加，藝術相關業務也更加完善，並在直島文化村建立專責藝術相關工作的部署。

二○○○年後，倍樂生認可直島是藉藝術來茁壯的地方。飯店當然是收入的主要來源，但為了讓飯店營運步上軌道，需要以藝術點綴，形塑出直島整體魅力，這一點認識相當重要。企業領導人福武先生的認同不消說，還有賴包含我在內的直島工作人員的努力。

遠離商業世界

即使直島已有清楚的定位，在倍樂生內部的地位依舊處於弱勢。一九九○年代後期，倍樂生進行經營改革，推進了將事業與業務委外，把思考規畫與執行的部署分立開來。奉行實力主義，能夠操縱語言和數字者成為明星員工，年僅三十出頭也可能晉升「進研專討」的部長。

另一方面，我所屬的部門年年改變，更迭完全像在形容我們的狀態。在波濤洶湧的變化中，直島一如往常，像浮島般漂流著。

我的職位從進入公司後維持不變相當長時間，期間似乎達到參加課長晉升考試的資格，也曾一度接受推薦參加考試。內容是筆試和口試，因為我不懂商業關鍵字，完全無法真正踏入戰場。

福武先生曾問我，你知道自己的實力嗎？商業戰士是歷經激烈競爭存活下來，我想我無法以商業人士的姿態生活。

公司或許也是這樣想吧。我在倍樂生共十五年，在那之後從未獲得第二次推薦參加晉升考試的機會。

只不過，打造出直島這一點在公司內應該獲得了肯定吧。到最後我都未被調離崗位，自始至終負責直島計畫。

又或許因為我是以專門職位錄取，實際上沒有其他用處，才把我留在原職。但我對自己有一份自負，不只直島，我還為倍樂生創造出一定成績。也可以說因為無法被肯定為商業人士，更全心全意投注於直島的工作。

與公司方針相反，我認為某些部分無法只以語言和數字來驅動，如果偏差值能代表一切，人生的勝敗豈非一開始便成定局？我對此心生反感。以邏輯理論和效率來評斷事業，用數字代表一切，我覺得我們就像是脫離倍樂生經營的這種主線，在某處轉入支流般的小溪流裡。

對於經營顧問所說的源自美國的最新經營手法，我完全無法吸收。我在內心對他們喊話：「要是那麼懂這些道理，不就應該自己去開創新事業，將新的價值帶給全世界！」「去試啊！」

我無法將自己所做的一切轉換成語言。反之，我實際開創出新世界，對此感到驕傲。

直島事業存在於遠離商業語言之處。然而，現實世界突破商業的限制，世人的目光逐漸聚焦於直島。

挑戰安藤建築

時間來到一九九〇年代即將結束之際，從前面臨的可能要縮編的危機恍如夢境，倍樂生對直島藝術活動不再抗拒。一開始苦苦掙扎的訪島人數也增加了，達三萬人左右。飯店和營地的經營

狀況都不像過去那樣辛苦。

委託製作的方式正式展開。一九九六年二月，丹・葛拉漢（Dan Graham）＊在營地設置作品；

三、四月間，庫奈里斯在倍樂生之家完成作品；十月，大衛・特雷姆利特（David Tremlett）†在別館牆面創作。十一月，倍樂生之家在所有房間內展出作品。

一九九七年二月，特雷姆利特再次加入創作行列；倍樂生之家的網球場則設置安田侃先生的大理石雕刻作品〈天秘〉（1996）。接著五月，理查德・隆恩分別為展間、室外平臺、別館客房創作，共設置了四件作品。一九九八年，第一屆「倍樂生賞」得主蔡國強先生創作了〈文化大混浴〉為直島而做的計畫〉（1998）。

至此，終於豐富了位在直島南側的倍樂生之家周邊區域，建置成能夠體驗「自然、建築與藝術共生」的場域。

特別值得一提的是，安藤先生設計的倍樂生之家與藝術作品的交集，藉由「Out of Bounds」展，以及庫奈里斯在倍樂生之家的裝置藝術作品，開啟其後大規模而頻繁的互動。

出乎意料地，安藤先生似乎覺得我們放進倍樂生之家的現代藝術很有趣。一開始，他曾指導擺設方式，後來讓我們自由發揮。

安藤先生利用在直島向一般大眾演說的機會，說明了自己的創作態度。我對下面這段話印象

尤為深刻。

「唯有一腳踏入對方的領域，才能創造創意。不要遲疑地跨過自設的界線吧！」

那時我在種種面向上還處於躊躇不前的狀態，受到安藤先生的話語啟發，激勵自己「沒錯！

越界吧！」。之後，我與庫奈里斯等多位藝術家一起製作了許多藝術作品，相信安藤先生所言

「一腳踏入對方的領域」，況且是跨越安藤先生所設計的建築的界線。因為向他借膽，我才能在

倍樂生之家這樣的地方創造出諸多場域特定藝術。

這也是對安藤建築的一種挑戰。

從那時開始，安藤先生在關於其設計建築的演講中談到直島建築時，會提及直島的藝術作

品。特別是固定提到理查德‧隆恩的作品〈瀨戶內海的雅芳河的泥之環〉（瀨戶內海のエイヴォ

ン川の泥の環，1997），介紹他是有趣又奇怪的藝術家，在他的自信之作倍樂生之家的白牆上塗

抹泥水，把它弄髒。他就像在看待與自己完全不同的野生動物，以本人那種關西漫才式的獨特口

吻述說。他的觀察既表現出對現代藝術的理解，也是對他們獨創性和超越常識的勇氣的讚揚。

當初看起來對現代藝術半抱疑問、不知其所以然的安藤先生，接受現代藝術是可以讓自己的

建築變得更有趣的東西了。他說：「現代藝術充滿刺激。」

其後，安藤建築本身也像是要回應這一點，在直島陸續打造了新的建築物。直島計畫就在藝術與建築的交錯構築下持續拓展。

就像是以直島為舞臺，不斷進行藝術與建築的對話與創造。藝術作品持續參與島上風景、瀨戶內海景，以及安藤建築之中，更增添其直島風格。

什麼是「直島式」的核心？

歷經與威尼斯雙年展和國際現當代美術館協會的一流策展人、重量級收藏家潘沙伯爵的相遇，將目光轉向國際化之後，繼而在許多藝術家的創作下，再度深感直島計畫果然應該重新審視直島，需要具備直島獨特風格。

直島不單是讓人們欣賞藝術的場所，還應該時而是讓人忘卻日常得以放鬆，時而能在風景之中沉思的地方。我想讓直島計畫更具魅力，是否應該藉由在生活中帶入「哲學空間」來實現呢？在匆忙的生活中獲得精神安寧，重整心思。如果直島能變成如教堂之地，或許就能更上一層樓，達到更高的地位吧。這等於是提升居住在日本的人們生活中的文化品質，因此不能提供似浮萍無根的文化，只能是重新審視生活中的文化。

事實上，德國霍姆布洛伊現代藝術博物館（Museum Insel Hombroich）、丹麥路易斯安那現代藝術博物館（Louisiana Museum of Modern Art）和紐約郊區的迪亞藝術基金會等，這些國別和展望各異的眾多美術館都在實踐這項道理，進而獲得更高的國際評價。原本就不是與所在地毫不相關，因為「自明性」係由此而生。

那麼，這個「直島自明性」的關鍵是什麼？是面臨瀨戶內海的風景？還是懷舊美好的地方社區？或是都會不存在的那份閒適鄉村氛圍？

雖然這些都沒錯，但創造出它們的是「人」。直島要能像是直島，島上居民的積極參與不可或缺。對倍樂生來說，不能與在地攜手，稱不上真正在島上落地生根吧。雖然帶來了大量觀光客，倍樂生要持續在直島上進行如此大規模的企業活動，必須讓島上居民進一步理解，使他們接受才行。

至今為止，我沉浸在與藝術家、公司內部或跟安藤先生的往來互動，但為了在島上實現所謂理想的藝術，唯有將目光轉向生活在此地的人們。

當我意識到這一點，領悟到下一步的目標是與這些人溝通。然而，要走到這一步，過程中存在著必須跨越的鴻溝。

第四章

現代藝術能拯救直島嗎？

漂浮在瀨戶內海上的直島，處於這樣的地點，做為實現「自然、建築與藝術共生」的舞臺，其實相當理想。介於陸地與陸地之間的瀨戶內海，相較之下是風浪小的平穩海域。直島所屬的香川縣以晴天比率高聞名，造就了足以完美表現「風光明媚」一詞的環境。

然而，就算對倍樂生來說是理想的環境，卻是原就生活在島上的居民重要的生活場域。即使他們渴望活絡經濟，也不會喜歡居住環境被惡意干擾。實際上，島民的反應一開始相當不友善，雖然逐漸得到他們的理解與接受，一旦超出位處島嶼南側的倍樂生活動範圍，試圖進入與島民生活息息相關的區域，還是會出現一定程度的排拒。小島上過著古來生活的人們，對輕率變化有戒心也是理所當然的。

即使沒有倍樂生，直島島民仍帶著些許創傷。

如前文所述，一九六〇年代後半，在觀光熱潮的推動下，藤田觀光著手進行直島的度假村開發和設置營地等，背負島民的殷切期待推進開發事業。石油危機造成景氣惡化，無法繼續進行開發，藤田觀光不得不中止計畫退出。爭取度假村開發之際，從當時的三宅町長到許多島民都盡心盡力，因而對結果更加大失所望。對那些滿口好話，狀況一變就撒手不管的業者，有些島民相當不滿，這一切都由三宅町長概括承受。對他來說，該如何填補這個大洞，又該如何開創新事業，成為迫切的課題。

一九八〇年代，倍樂生創辦人福武哲彥先生主動表示要在直島開設營地時，有些島民態度嚴屬。幸運的是，仍然有相信這份可能性的人，有賴他們，倍樂生才能默默持續活動至今。藝術方面的事業也日漸獲得認同，一步步增設相關設施。從一九八九年的營地、一九九二年的倍樂生之家到一九九五年的飯店別館，島上各處設置了藝術作品，一切逐漸步上軌道。

戰前延續至今的地下水脈

轉捩點出現在一九九五年，那時終於與島民萌生信賴關係。歷任九屆、擔任直島町長長達三十六年的三宅先生，因年事已高，卸下町長職務。爭取倍樂生來到直島原就是三宅町長的功勞，也是由他居中牽線才開始這一切。對倍樂生來說，他退職宛如失去了重要後盾。

如此長期掌政的首長其實非常罕見。我想至今應該還有人超越這份紀錄，而且三宅先生兼任直島八幡神社神職人員，增添他經歷的特殊性。在今日這樣政教分離、反對長期執政的時代，他完全大反其道而行。無法以一般常識來定義的三宅先生，厥功甚偉，某種意義上也是異常有直島風格的存在。

為什麼這麼說呢？因為二戰後的直島如果沒有他的話，想必不會成為今天的模樣吧。小島的

今日，是他身為政治家不斷挑戰的結果，那是二戰後面對國家、縣府、大企業，摸索出一條讓一

方小島得以存活下來之路的挑戰。

戰前以憂國人士之姿活躍的三宅先生時時懷抱憂國之情，戰後藉民主主義的型態，在教育、社會福利、文化政策中尋求直島的獨立生存之道。那份思想時而激進，絲毫無法與「地方創生」這等兒戲之言連結，「一島獨立」、「自力更生或被孤立？」等口號都表現出他的強烈信念。

如今表面上已不存在出身島嶼而被歧視的狀況了吧！然而，以前雖然沒說出口，卻有著根深蒂固的中心與邊緣思想。東京才是中心，其他鄉鎮市村的存在是為了支撐中心。而其中最偏遠的城鄉，在能支撐大都市生活和產業的情況下才被允許存在。這是戰前的社會結構，即便在戰後，也延續了這種中央集權的價值觀，以及階級制度的社會。

三宅先生做為直島八幡神社宮司（最高級神官）的長男出生，曾就讀國學院大學。他在大學時接觸到普羅藝術（proletarian art），並發現社會歧視的存在。三宅先生思想上雖然左右搖擺，後來在朋友因朝鮮人（北韓）身分受歧視而被共產黨員撲殺後，轉向右派日本民族主義，加入政治結社「勤皇誠結」。

或許有些讀者對三宅先生這般思想轉換感到不可思議，其實這是源自那個時代的思想背景，容我簡單說明。明治以後，日本急遽近代化，導致戰前日本的思想呈現百花齊放的狀態，左翼、右翼、達達主義等等；另一方面，出現重視個人的感官主義、主觀主義等。換言之，處於一切都被允許的狀態。十多歲的三宅先生在其中走向了右翼。

三宅先生最終加入暗殺平沼騏一郎總理的計畫，暗殺未果導致他被捕。*當時的法官是後來成為香川縣知事的金子正則。日後，一方是縣知事、一方是町長，分屬兩地，將當時的糾葛延續到二戰後的政策層面。

因為是針對政治犯的審判，審問內容圍繞在政治思想。當時的主題總結來說是「日本的國家體制應藉由什麼來維持」，其實等同於問「何謂日本」。†

以下是引述自金子知事的回憶錄，在審判中身為被告的三宅先生為何參與這樣的犯罪活動，三宅先生回答「是為了維護日本精神」。金子先生問三宅先生為何參與這樣的犯罪活動，針對「日本精神是什麼？」這個問題進行辯論。金子先生找尋了許多文化理論試圖理解他所言，其中最為契合的是建築暨都市計畫家布魯諾・陶特（Bruno J. F. Taut）所著關於日本的著作《重新發現日本之美》。

戰後，他返回故里，參加町長選舉，以便成為政治家東山再起。他心想日本復甦還是需要從自己投注情感的故鄉開始。雖然曾擔任政治家的祕書，也受鼓勵在東京展開政治家生涯，但三宅認為政治並非反映政策和思想，而是要在實踐之中履行，於是成為家鄉的町長候選人。只不過，當時在三菱綜合材料推動工會活動的左翼人士對他極為警戒，要他「滾回右翼」。

戰前的故事好像說得太長了，但肇始於審判的金子、三宅兩方對峙情勢，延續到戰後主要反

映在香川縣與直島町的文化行政面上，深深糾結於「何謂日本」這個問題。那就像是事物的遠因，我認為它正如地下水脈連結到今日香川縣和直島的文化藝術空間。

金子知事在戰後不久旋即起用丹下健三等人，走向以戰後民主主義為基調的國際風格（international style）。而三宅町長在晚了近十多年後，朝向由石井和紘主導，以後現代主義為基礎的地域主義（regionalism）風格前進。

奠定直島基礎的三宅地方政策

三宅先生在直島推動的，均是奠定今日直島基礎極為重要的政策。

*原注：有趣的是，三宅先生獲頒藍綬褒章進入宮中御所時，據說香川縣警隨行並在外等待向他道賀「恭喜」。

†原注：審判後數年，戰爭時期文藝雜誌《文學界》以「近代的超克」為題舉辦研討會，此事雖然廣為人知，但思及提問「何謂日本」的三宅先生的官司更早於此，不免覺得意味深長。當時，同樣的提問被視為日本需急迫處理的課題。

該研討會的主旨是總括明治時期後影響日本的西洋文化，並提出如何克服。河上徹太郎、西谷啟治、諸井三郎、龜井勝一郎、林房雄、三好達治、中村光夫、小林秀雄等共十三位當時的頂尖知識分子參與，試圖總結日本文化，只不過內容極為雜亂。

直島有著離島特有的課題，導致生活環境難以快速建設完善。戰後復興期，日本人所有的夢想都是復甦生活，直島也不例外。

其中穩定供水是最急迫的課題。三宅先生為了確保穩定供應生活用水，從水量豐沛的岡山縣玉野市拉設輸水管，讓直島終年供水不斷。順帶一提，過程中他與金子知事互不相讓。三宅先生曾與香川縣協商這個問題，金子知事回覆說「去淡化海水來用」。

教育政策方面也有個小故事，表現出三宅町長的性格。那是發生在直島的托兒所與幼稚園的「幼保一元化」（幼托整合）問題。他主張人數原就不多的直島，不需分別設置托兒所與幼稚園，可將兩者合併蓋成同一設施。但因兩者分屬厚生勞動省（相當於衛福部）與文部科學省（相當於教育部）管轄，使得設施無法立案。當時是在設施中間臨時設置一塊板子，將空間一分為二，讓兩邊分別審核通過後，再拆除板子併在一起營運。

由三宅先生推動，與倍樂生息息相關，也是形塑今日面貌的重要政策是「自主產業振興對策與奠定觀光事業基礎」（《直島町史》直島町史編纂委員會，1990）。簡言之，就是將直島分為三大區塊，針對個別特色實施政策。

「（直島）北部定位為本町經濟中心，力圖更進一步振興以冶煉廠為中心的各項關聯產業；中部是居民生活區域；南部與周圍諸島坐擁瀨戶內海最佳自然景觀，與町內的歷史文化遺產皆須謹慎保護，並活用於發展觀光事業，進而將觀光變為町內主力產業之一。」

概念是北與南分別以銅冶煉廠及利用自然景觀發展觀光事業為主，中央做為生活場域。這成為今日直島面貌的基礎。

事實上，倍樂生未進駐直島之前，依據上述政策，藤田觀光曾在島上南側進行開發。一九六〇年，當時的藤田觀光小川榮一社長前來直島視察，拍板定案開發計畫，由「日本無人島株式會社」推動「藤田無人島樂園」計畫。計畫範圍幾乎與目前倍樂生擁有的區域相差無幾，預計開發島的南部和周邊幾座無人島。核心是可容納兩百人的餐廳，以及供海水浴、露營等的設施。

後來持續開發，但接連遭逢一九七〇年伊奘諾景氣*的榮景不再、一九七一年美元與金本位脫鉤的衝擊、一九七三年第一次石油危機等，在一九七八年指揮開發的小川榮一社長過世後，直島的觀光開發事業實質中斷。

藤田觀光的土地轉讓給倍樂生，是那之後九年的一九八七年。

藉由這段可謂直島的「史前史」，我想說明的是，如果沒有這段歷史，就不會有後續倍樂生在直島上的開發。至今仍可見垂釣公園、漂浮棧橋、原養魚場等藤田觀光時期的痕跡。

*譯注：日文為「いざなぎ景気」，指日本經濟史上一九六五年十一月至一九七〇年七月連續五年的經濟增長時期。期間日本國民收入水準快速提高，日本成為世界第二的經濟大國。「伊奘諾」之名源自日本神話中的男神伊奘諾尊。

＊　＊　＊

三宅先生平時感覺相當穩重，輕聲細語，比起政治家，更像個文化人。他原本人就溫和，退職後似乎更加沉穩。身形矮小的他，外貌總是打點得宜。我對他那分邊整齊的白髮印象深刻。但他有頑固的意志，不放棄曾開發失敗的島上南側區域，最終成功吸引倍樂生入駐。到退職的三宅先生家拜訪時，他偶爾會提及那段歷史。

故事從島上南側的開發講起，先是與藤田觀光小川社長的相遇，「無人島樂園」開幕，接著因石油危機等不幸事件關閉；講完這段時期內心是多麼煎熬後，以一九八七年總一郎社長決定買下土地作結。前任社長哲彥先生驟逝時，他原以為無望了，沒想到身為兒子的總一郎先生接續前人意志，讓他放下心中大石。每一次故事都在這裡結束。

揭櫫以和平時代的象徵，也就是觀光產業為政策核心的三宅先生，必定無論如何都想讓南側的文化區域成形吧。將土地讓渡給藤田觀光時，也由他親自出面說服島民，把島上南部劃分為一整體區域。這包含了出力協助的島民的期待，因此爭取到倍樂生進駐，可說是三宅先生的夙願。

形塑直島的石井建築

在建築層面，亦可發現三宅町長的頑固堅持。最有利的證據是，他聘請石井和紘設計公共建築。石井設計的「直島町役場」（直島町公所）經常被介紹為具代表性的日本後現代建築之一，但三宅先生委託石井先生設計的建築物不只這一例。從一九七〇年的直島小學開始，幼稚園（現直島幼兒園）、中學和體育館、武道館、綜合社福中心等，全部委託石井先生。三宅町長時代經常興建公共建築，因而促成了石井和紘建築群的一大部分。

石井先生身為建築師，批判過於傾向歐美的日本建築，從而採用後現代手法設計建築。他的出道作品為直島小學。在「東大紛爭」*一片混亂的大學校園內，石井先生到最後都不放棄，獨立完成這項設計工作。這樣的石井先生備受三宅先生讚賞，其後將直島的公共建築委請他設計。雖然是不太禮貌的說法，但即便是在自由且追求挑戰的時代，將大型公共建築委託這樣一位不過初出茅廬、才年近三十的建築師，實在是十分有膽識的決定。

石井建築中最著名的就屬前文提及的町役場。設計上大膽參考京都西本願寺的飛雲閣，雖是鋼筋混凝土造，仍仿效金閣、銀閣等級的國寶木造建築外型。其他如窗戶、圍牆、階梯、走廊、

*譯注：一九六〇年代發生在東京大學校園的社會運動，主訴求是反對公立大學學費調漲、校園民主化等。

天花板等，堪稱模仿設計的寶庫，除了古典風格的數寄屋建築，也大量模仿日本建築近代史中一定會提及的建築家，如辰野金吾、伊東忠太等人的重要作品，將這些構件以稍嫌牽強的手法組合在一起。

某方面而言，這是一座十足奇形怪狀的建築物，但也像是讓人完整回顧日本近代建築，傳達出強烈的訊息。與此同時，對從戰前就不斷思考「何謂日本」的三宅先生來說，或許是讓其思想變得完整的作品也說不定。建築所表現出的石井先生對「日本」的興趣，到底是源自結識三宅先生後受到的影響，抑或毫無關係，由於兩人都已辭世，如今我們無從得知。然而，稍後將提及石井先生在建築史家鈴木博之、伊藤公文、植松貞夫等人協助下，針對以本村為中心遺留下來的江戶時代後期民家建築進行調查。這並非單純的古民家調查，更是以「名門」之家為中心展開調查，因為他認為這是在歷史上形塑出直島社區的場域。

直島不僅是藝術之島，也是建築之島，談及建築時率先提及的想必是安藤先生吧。但事實上，截至一九八〇年代，提及「直島建築」，通常是指石井建築群。

我開始往來直島之初，曾經拜會石井先生，數次會晤。他本人相當有威嚴，雖然與安藤先生氛圍不同，但兩人都是讓人蕭然起敬的人物。這座小島居然能坐擁好幾座石井與安藤兩大建築大師所設計的建築，著實幸運。

空屋問題

三宅町長的時代結束迎向下一時代時，町政出現短暫的動盪。接續在九屆長達三十六年的長期執政後，後繼者無論是誰肯定都不太好當。接棒成為町長的是松島俊雄先生，原為讀賣新聞的記者。後來町政運作停滯不前，他只做一任就下臺了。

當時直島接二連三爆發許多課題。高齡化與人口減少開始成為問題，空屋也變成顯而易見的議題。

我開始參與直島計畫的一九九一年，島民約四千六百人，一九九五年驟減至約四千一百人。每年減少約一百人，目視就能發現人越來越少。

事實上，直島的人口自一九六〇年代高峰期後，持續呈現緩步下滑的趨勢，只是這個時期開始變化加劇。人口減少是受到三菱綜合材料裁員影響。先是住在島上北部冶煉廠宿舍的居民變少，最終連存在已久的聚落居民也開始減少。雖然可以全歸咎於時代潮流，但正值盛年的人遷居島外，對這座島來說還是重傷。

處於這樣的時期，直島最需要的是對下一時代的未來想像。

即便我們致力於經營南側的美術館，也能感受到町內逐漸沒落的樣子。不是特定的誰，而是

所有人都開始察覺，必須做些什麼來挽救那些日漸顯目的空屋。

考量倍樂生能做些什麼時，淺野部長提議是否利用東部本村地區的空屋讓藝術家駐村。倍樂生因而想買下或租借民家，這表示福武先生在意這裡所面對的課題吧。

直島主要有三個聚落，本村是其中之一，建於室町時代末期，為島上的古老城下町＊，不只是漁村。高原次利擔任領主，率領勢力遍及直島及其諸島周邊區域的水軍，在八幡山築起直島城，建設出本村的街道、寺廟群、神社。本村可說是直島的核心區域，連該區都開始走向衰敗。

印象中，出乎意料地，滿早期就有藝術家進駐。淺野部長似乎不想讓我參與此事，拜託當時負責住宿業務的職員前往德國的美術館視察。因此，我不了解詳細狀況，想來應是在本村設置藝術家的工作室兼住處吧。

部分因為無法參與而覺得不滿，我原本是反對藝術家駐村的。此外，我對多少藝術家有此需求抱持疑問。在這個時間點，藝術家沒有理由選擇默默無名的直島做為創作之地。對我來說，直島還處於創造魅力的時期，打造出讓對新興藝術敏銳的專家和愛好者感興趣的場所是第一要務。

使藝術家看了之後產生「我也想做」的想法，並且創作出對藝術狂熱者而言極具魅力的作品最為優先。

我腦中思考著將古民家重新打造成藝術作品一定很有趣。正是此時，我獨自在心裡形成後來的「家Project」（Art House Project）。

藝術家駐村計畫在繪製設計圖、進行到某個程度時，因屋主猶豫是否賣屋，不出所料地導致計畫中止。代代傳承的土地在自己這一代脫手，果然還是讓人裹足不前。這是歷史悠久地區常見的情況。

其後數度出現利用空屋的想法，但都未形成具體方案。

再者，繼任新町長的松島先生，厭惡倍樂生插手本村想利用空屋的想法。他對倍樂生成見極深，「不希望倍樂生跨出島上南側區域」。

松島先生是在直島三宅前町長的政策方向或倍樂生都不甚滿意的居民，總歸只要贏得選舉就不會演變成太大的問題，但最後發展為更糟的狀況。三宅先生認可的町長，提出反對倍樂生的意見。雖然有一些無論對三宅前町長認可下出馬競選，但對三宅先生的支持者來說卻是失算。雖然有反對一切的人，還有對初來乍到者的警戒心。松島町長似乎不想因倍樂生而惹出事端。

袖手旁觀之際，空屋持續增加，使町內失去了活力。

某天，松島町長居然聯絡我們，希望討論本村的某棟空屋。雖然他不喜歡倍樂生，仍然聽取

＊譯注：以領主城堡為核心建立的城鎮。

長年生活在當地的居民的期待，比想像得更容易改變了立場。

房屋所有者是一名年長女士。她原本一直在此獨居，後來搬到家人所在的大阪，幾番掙扎才下定決心出售。那是位於本村代代世居的古老宅邸。屋主是松島町長的舊識。

那棟建築年代可回溯至江戶時代末期。歷經數次整修，雖然外側加上今日時代的設計，但主體是建於距今約兩百年前。

然而，建物太老舊，到了難以做為住宅居住的程度。即使不斷整修仍一一損毀，無法處理這些相繼損壞的部分，終於演變成無法可施的狀態。日本家屋需要費心照料，經常維護才能長久。

總之，維護房屋費心勞力。

外觀傾圮、瓦片掉落、部分土牆崩塌，內外都相當程度被白蟻蛀蝕。為了居住東修西補使用至今的痕跡隨處可見，能夠想像昔日生活多麼辛苦。屋主本身也感嘆「已經無法靠自己的力量來處理」，再怎麼有感情都難以維持。

因為是第一次處理空屋問題，辦理各種程序後完成簽約。一九九七年，該棟建築的產權移交倍樂生。

同一時期，我所屬的單位又有變化，被納入不知哪一「部」之下，淺野部長也調至其他單位。我心想可趁機推動「家Project」專案。

與生活密不可分的藝術

腦中冒出「家Project」的構想，是因為前面提到的那段充滿回憶的經歷。

記得應該是一九九二年，倍樂生之家開幕後鬆了一口氣，為了拜訪早已是現代藝術巨匠的著名藝術家野口勇的工作室，我前往鄰近直島的高松牟禮町。

牟禮位於香川縣東北部，從高松市開車約需三十分鐘。那裡是優質花崗岩「庵治石」的產地，庵治石經不斷研磨會出現極為細緻的光澤。該地盛產好石，因而匯聚了技藝高超的工匠，是日本國內著名的石匠之鄉。野口勇受此吸引，定居牟禮。一九六〇年代後半至一九八八年去世的二十多年間，他在牟禮創作，時而往返紐約。

野口工作室目前設為野口勇庭園美術館對外開放，我造訪的一九九二年仍在籌備階段，應該是經由某人的介紹前往拜訪。當時那裡還留有野口先生私人生活的氣息。

美術館的主旨是留存野口先生生前工作室的樣貌，管理者和泉正敏先生完全沒有進行整備。和泉先生本身繼承野口先生創作雕塑，並經營大型石材店，雇用許多石匠。野口先生生前，在牟禮替他打點一切的人，也是和泉先生。

我雖然是在野口先生過世後造訪，當時仍可感受到他濃厚的存在感，彷彿野口先生隨時會從角落出現。

藝術家用心在每一角落打造出空間，我在那座美術館感動於那份美好，作品配合不同空間製作陳列。雖說是陳列，卻非美術館那樣要展示給誰看，只是為了自己而設置。

將四國的大棟倉庫當作藝廊，內部施以呼應野口先生作品的設計。住家是改裝昔日武士的居所，實際進行設計的是後來我在直島受他諸多照顧的山本忠司建築師。出色的土牆、鋪瓦，由香川傳統建築工匠石田貞夫先生打造。

我在這裡體驗了作品與場所的完美融合。這是我第一次見證與體驗「此物唯可存在於此」一般物、物與空間應有的狀態。

那樣的空間讓人想起清晨的山林，滿溢著天一亮就入山所呼吸到的清新空氣，飄蕩著拂曉時分獨特的澄淨氣息。除了作品之外，該處三和土*砌成的地面、牆面、土等，盡皆是美。

我內心一震，原來這才稱得上是藝術的空間。

返回直島的渡輪上，我數度反芻在野口勇工作室的體驗，思及直島所欠缺的正是這份美麗。那種只存在於該處的唯一之美。相較之下，直島之美就像是眺望著畫在舞臺布幕上的背景。

我絕非認為直島上一件件作品就像布景。那麼，這些作品的問題出在哪裡呢？

如果有問題的話，我覺得是出在將它們串連起來的動機薄弱，以及缺乏美學意識。

我從單一作品中找出了什麼樣的哲學道理呢？以什麼樣的語言來描述了呢？與做為作品容器

的安藤建築又有什麼樣的對話？

我自我反省，是不是每一個問題都處於不上不下的狀態？這次深受衝擊的經驗，變成往後我思考直島藝術的基準之一。

野口勇工作室啟發了我追求美的態度，也是促成我改變想法的瞬間，最終轉換成直島獨樹一幟的委託製作與場域特定方式。換句話說，在觸及直島的土地、風土、歷史之下，實地從直島社區中挖掘出這些面向的過程，即是藝術創作活動。

雖然我當下並非立即全盤理解，但那份衝擊，確實讓我察覺到其後我所實踐的直島式做法的徵兆。

這次經驗對我來說無可取代，觸發我思考自己是否也能像野口先生那樣，在最緊繃的狀態下探究作品之道。

「唯有這樣才是創作活生生的空間，也才是藝術原有的姿態。」

每當我觸碰那充滿其血肉靈魂的空間，就讓我鼓起勇氣。

那麼，野口先生為何能夠這樣將作品都化為實體呢？我想是因為他從早到晚都在工作室裡，

＊譯注：亦稱「敲土」，將磚紅壤、砂礫等物質與熟石灰和苦汁混合加熱，塗敷後會凝固的建材。由於混合了三種材料，故稱三和土。

在自己生活的空間全力創作的結果。這迥異於鑽牛角尖式追求概念的現代藝術，而是從生活中發現美的事物，讓作品得以昇華。

他展現出藝術與我們的生活息息相關，這才是我這麼多年來想從現代藝術中得到的。

我直覺地感受到，若真是如此，直島也必須朝類似的創作方向前進。藝術家能親身感受直島、愛著直島，為直島創作出作品的同時，或許就能接近野口先生那份表現的本質了吧。

命中注定相遇的建築家

隨著新的團隊編制，啟動了「家 Project」，同時不得不思考建築部分該怎麼進行。但我對建築並不在行。

要在公司內立刻找到能諮詢的人，就只有曾任職總務部的倍樂生建築專家三宅次長了。我請教他是否有適合的建築師。

將古民家打造成藝術作品有兩個步驟，一是整修得富有魅力，二是讓懂得古民家的藝術家來創作作品。第一步的基礎是整修建築，之後重要的是挑選藝術家，其中選擇建築師同樣重要。

我認為有高深廣博的古民家知識造詣，並且懂藝術的人較合適。三宅先生介紹給我的人選，居然正是設計了野口勇庭園美術館、現居香川縣的建築師山本忠司先生。

我隨即決定前往拜會，與三宅次長一同來到山本忠司的建築事務所。

山本先生曾是赫爾辛基奧運三級跳遠選手，身材高大，約一百八十公分出頭；一頭長髮，看起來頗有藝術家氣質。我前往拜訪時，他已年屆七十四，遺憾地在隔年一九九八年逝世。直島「家 Project」成了他最後一件作品。但我們會面時，他仍活躍於第一線，完全感受不到病容。

當時山本先生沉默寡言，給人深思熟慮的印象。他相當仔細地聆聽了我們的說明。三宅次長解說直島的狀況，我再補充一二。為了讓我們了解他的工作，他帶著我們來到的地方，不出所料是著名的古老街道景觀保存案例丸龜市笠島地區。此外，他也向我們介紹好幾處他經手的建築，但我是在對他真正的厲害之處一知半解的情況下觀看這一切。

直到日後我才驚覺，第一棟古民家能委託山本先生整修實在非常幸運。因此之故，我強烈感受到這件委託案所具有的意義。

我們拜訪過後，正式委託山本先生。他立即畫出現況圖，並擬具建築計畫的草案。記憶中費時極短，甚至讓我懷疑他是否真的掌握了直島的現況。

同一時期，位於島南側的倍樂生之家周邊藝術活動充實許多，逐漸在海外以專家為主的族群中建立知名度。必定是因為如此，讓我志得意滿出言不遜。現在只要回想起來就滿身冷汗。不顧超出自己能理解的範圍，對山本先生的提案真的只有極為拙劣的理解。

雖然以這樣的方式開始，「家 Project」仍在山本先生的整修計畫幫助下啟動。

接下來容我稍介紹山本建築師。他涉獵的工作範圍廣泛，應該與其背景有關。最初他是縣廳職員，在金子知事底下擔任建築課長。金子正則被視為建築與藝術之知事，以創造「藝術之縣──香川」名號聞名。前文已說明他與直島三宅町長間的糾葛。

二戰後不久，金子知事即計畫以建築、藝術來進行都市設計和戰後重建，與畫家豬熊弦一郎、建築家丹下健三、現代藝術家野口勇等人相識。他將「何謂日本文化」置於思想核心是受到戰前的審判影響。金子和三宅在其中各以法官、被告人的身分相遇，與日後成為直島町長的三宅親連，兩人對「日本文化」的深刻議論。山本先生正是在具有這樣的思想的金子知事手下擔任建築課長。

金子知事交遊廣闊，除了前面提及的三人，與建築家大江宏、中島勝壽、室內設計師劍持勇、雕塑家流政之、空充秋，以及音樂家秋山邦晴等引領時代的各方人士都有往來。

香川縣有為數眾多的現代建築與藝術，都是二戰後上述人士參與創造的。香川在戰後號召了當時的年輕建築師和藝術家，驅動在地石材與工匠技術，打造出超越時代的建築名作。

不僅如此，也留下了山本先生親自設計的建築。

山本建築的特徵，可從位於五色台山頂的「瀨戶內海歷史民俗資料館」觀察，將整地與基礎工程鏟削岩盤時去除的石塊，堆疊高聳於地，並直接運用在建築外觀設計。光是從那堆砌石牆的

偉岸姿態，就能感受到山本先生對建築的態度。全球化與在地化、設計理念與工匠技術，以及材料、光、風土等，都表現出與今日息息相關的主題。

山本先生的原則是「與土地、環境不相干的建築就無法存在」。這並非意味著單純與自然調和，而是認為建築的原點是面對自然環境，持續思考人類所作所為。他不只是從瀨戶內海的風土和歷史追尋都市與建築應有之姿的建築師，也是最晚離開基地的人。山本先生退休後，成立了山本忠司建築綜合研究所。

前往日內瓦說服宮島達男

建築決定交給山本先生後，藝術作品又該拜託誰呢？當時我腦中的「家 Project」還不具體。

即使如此，仍不得不選定藝術家。考量諸多條件後，我認為宮島達男是最適合的人選。由於打算在倍樂生之家的弧狀展間展示作品，我一度向福武先生推薦過宮島達男，一直希望能請他來直島創作。只不過似乎無法讓福武先生感受到宮島先生作品的傑出，正處於極為煩躁的時期。

雖然將資料送進社長室好幾次，卻未獲正面回應，我對該如何繼續進行束手無策。此時偶然出現一項轉機，福武先生不知從誰那裡聽到對宮島先生不錯的評價。

當時福武先生對我說：「秋元！有個不錯的藝術家叫宮島，幫我跟他聯絡！」每當這種時

候，我其實都處於無法揣摩上意的狀態。但轉念一想，只要事情好轉，不用管是誰告訴了福武先生。另一方面，這也表現出我是多麼沒有存在感。

一得到福武先生的指示，我急忙聯絡宮島先生。

然而，宮島先生當時在瑞士，正為伴隨日內瓦大學改建而設置的藝術作品異常忙碌。雖然聯繫到了，他卻表示短期內沒有空檔回日本。

即便如此，他還是回覆我：「如果你願意來瑞士，我可以聽你說明。」於是我飛往瑞士，想正式委託他，順道視察日內瓦大學的案例。

在他瑞士的工作室，我從頭到尾說明了直島與「家Project」。宮島先生最初一臉困惑，「怎麼一回事，我還是一頭霧水」。最後應該是敗在我的盛情之下，他承諾會來直島一趟看看。

宮島先生最初躊躇不前理所當然。他在日內瓦大學的裝置作品創作與直島「家Project」都是公共藝術，在呼應建築的關係等部分似乎能夠找出共通之處，但考量作品所處的建築樣式、地區文化、地區特性等如此不同，目標所指方向大相逕庭。

當然，石材和木材也不同，相對於在代表國際多元文化的瑞士的創作計畫，「家Project」的舞臺是日本在地文化，瀨戶內海小島的風土民情，還有不大的窮鄉僻壤古民家。沒有比這更鮮明的對比了吧。

除此之外，即便是舊友，也深知彼此都處於人生關鍵時期。他的目標放在現代藝術最前線，不想進行效用不高的活動。站在宮島先生的角度思考，我想他當時既沒有因昔日交情而答應的多餘心力，也需要斟酌是不是對自己的藝術家職涯有幫助。

我們那時都是三十多歲，他正在登上世界級藝術家殿堂的階梯上拾級衝刺，想必真正的想法是「為什麼要特地去直島這樣偏僻的鄉下地方……」。但不知是因為我從旁不停強力推薦，或是他在直島發現了感興趣之處，最終他答應參與「家Project」，讓「家Project」有了最棒的開端。

順帶一提，當時宮島先生的作品與今日的意象大異其趣，微型又概念化。他的個性隱藏在作品之後，作品給人的印象是禁慾、抽象、形而上的。

一言蔽之，可說是「排除具體的人類形象」。這讓人感覺是特意排除形象。

反之，以此貫穿超越單一人類的時空，追求某種普遍性。換句話說，就是探究超越人類的世界吧。就像是一種宇宙觀，讓作品變得極為抽象。

如今說到宮島先生，都會認為他是在「Art in You」的概念下，以行為藝術與許多人互動，在重視對人的關係中創作，但當時卻非如此。

宮島先生能在世界級舞臺登場，源自突然得到在威尼斯雙年展展出的機會。一般來說，日本藝術家是代表日本在日本館展出；另一方面，稱為「開放」（Aperto）的自由展區介紹新生代藝

術家，不限於以國家為單位。宮島先生被國外策展人相中，得以在向世界展現的舞臺呈現令人印象深刻的出道演出。

同年雀屏中選的，包括森村泰昌、石原友明。那不僅是歐美以外地區的現代藝術開始被注意的時期，也是現代藝術起步邁向今日多元、全球化的時期。

一九八〇年，傳奇策展人哈洛・史澤曼（Harald Szeemann）創設「開放」主題展區，率先發掘戰後（特別是一九六〇年代）同時在世界各地興起的前衛藝術動向。創設「開放」的目的是為了不拘泥於國家，自由向大眾推介符合時代潮流、備受矚目的藝術家。

迎向二〇〇〇年前的時期，史澤曼兩度擔任威尼斯雙年展統籌總監，大量介紹來自中國和南美等地的藝術家，打造了延續至今的全球化路線。同一時期，史澤曼曾造訪直島進行調查與演講，當時被挖掘的是提倡「照護藝術」的折元立身先生。他藉機在直島向史澤曼展現作品，獲邀在二〇〇一年威尼斯雙年展展出。

曾在直島創作的藝術家當中，庫奈里斯、德・瑪利亞年輕時期也是由史澤曼引介給全世界。

宮島先生在一九八八年「開放」展所展出的作品，以LED（發光二極體）的數位計數器為素材製作，也是現在宮島作品的原型。該作以「時間」為題，反映了佛教的世界觀，概念性強，表現人類在連續的時間中是如點般的存在。這是他日後代表作〈Sea of Time '98〉〈時間之海'98）的原型。

我對只將古民家當作介紹當地文化的舞臺意興闌珊，不想把它變成像是民藝館、民俗資料館那樣的場所。我希望更進一步讓整棟建築變成現代藝術。

這樣的想法或許是源自在野口勇工作室所見，受到野口的作品結合古民家創造出的特殊空間影響，也或許是受到在潘沙伯爵宅邸所見，現代藝術與古建築結合營造出富含歷史的時間影響。

總之，我想要打造出只存在於直島，獨一無二的特殊空間。

那樣的空間勉強可說明為在日常中的非日常空間。就像古老城鎮裡存在歷史悠久的神社、寺廟等，我想在直島創造出處於日常卻帶有特殊意義、超越日常的地方。

希望打造出某種支撐起日常的場所所具備的深度那樣的東西。

宮島先生作品的抽象性和哲學性，與此完美契合。

最精采的提案

直島町史記載，本村地區在天明元年（一七八一年）因大火燒毀了聚落的四成面積。這次找到的家屋在那場大火中倖免於難，主屋並排著正面玄關與後門，屋內由排列成「田」字的四間和室組成。主屋旁是不大的倉庫，呈現出在小小的土地上建築巧思的風貌。

主屋、圍牆、倉庫等的表面都塗敷灰泥，隨處使用黑色燒杉板。這種燒杉板是瀨戶內周邊區域自古慣用的木材，特徵為極抗蟲蛀。

我們著手開始整修時，數度修繕的主屋建築傾圮嚴重，甚至幾乎辨識不出原始樣貌，令人懷疑是否真的有辦法將這棟老屋改造成別具風味的傳統家屋。讓我的擔心變為多餘，完美整修建築的正是山本先生。

山本先生的整修案重點可用以下兩點完整說明。

其一，改變狹小日本家屋的隔間，重新整理成符合今日時代需求的寬敞空間。第二，拆除天花板，或將其提高；此外，降低地板高度，增高垂直空間。兩者皆為配合現代人的身體尺寸和生活模式，將內部空間改造得更寬敞。

這棟建物長久以來即稱為「角屋」，最終沿用「角屋」之名。後來的建築也採用屋號命名*。

宮島先生的展示計畫定案，是某個週末在直島決定的。

當時福武先生習慣在忙碌之餘，一有休假就到遊艇碼頭放鬆。

選在這種時候跟他會面，時間最不受限制。結果不知何時開始，變成都在週末向他報告直島相關事項。我會拜託無論公私都與福武先生同行的難波司機，確認他何時來直島並訂下會面時間。因為是私人時間，不屬於祕書一般業務，加上休假時通常不會照表操課，祕書不樂意處理，

才變成麻煩假日也隨行的難波先生安排。

此外，有些來客會在私人時間拜訪福武先生，還需考慮他們的造訪時間。因此，除了要配合變動之外，我約到的大多是傍晚左右、中午過後某個時點這樣不精確的時間。不過跟平日與公司其他事業部門競爭相比，時間較有彈性，輕鬆許多。

猶記那天，應該是上午時分，我與宮島先生，還有當時協助宮島先生、原任職富士電視臺藝廊的加藤先生，三人一起去見福武先生，在遊艇上跟他討論了作品。福武先生剛航海回來，一派輕鬆。

即便是大型遊艇，船內空間仍顯狹窄。我們三人面對福武先生緊挨坐著，向他說明作品。他聽了聽後說：

「不是太有趣呢。我給你們幾個小時，讓你們再想一想，如果到時有好的提案，我就答應讓你們做。」

隨後又加了一句：

「在宮島思考的時候，秋元和加藤去幫忙打掃遊艇。」

雖然嚇了一跳，我卻沒空多做反應。

＊譯注：所謂屋號，係指農漁山村中，依該戶人家的各種特徵，如地位、所在地、職業等另設的建物稱呼。

我立刻開車送宮島先生回倍樂生之家，讓他在房裡悶頭思考。之後我跟加藤先生回到碼頭，趕緊拿出水管和抹布開始打掃遊艇。

遊艇被我們擦得閃閃發亮後，我又來到宮島先生正在等待的倍樂生之家。期間他邊唉聲嘆氣邊思索新的提案。雖然兩三小時不太可能想出好的提案，但也只能聽天由命了。

雖說如此，好不容易得到的機會，死也不想說出「想不到」。我想，當時我們腦中一定都浮現了同一個主意。

能幫助我們突破困境的最精采的提案，唯有那件作品了。

宮島先生激烈抗拒。

「不行！那是我的代表作！要我就這樣在這種地方將它實現嗎！」「絕對不要！」

他口中的「這種地方」，想來應該包含著在這樣一個時間點，又是如此窮鄉僻壤。為什麼不是在歐美的藝術聖地那樣華麗的舞臺呢！

「拜託！宮島！絕對不會讓你後悔。結果會很棒的。」

我試著說服百般不願的宮島先生，讓他同意在直島打造他的重要作品〈Sea of Time〉。

為什麼當時他不同意製作〈Sea of Time〉呢？因為該作在威尼斯雙年展發表後，尚未在任何地方以正式作品的型態重現。

在威尼斯展出的是為展覽所做的暫時性裝置，等同於尚未正式成為常設裝置的夢幻之作。

因此，對自己最重要的作品，宮島先生應該是希望收藏在那些權威知名美術館吧！

然而，隨著時間逼近，他開始認為這是唯一出路。宮島先生表情凝重，目光緊盯略遠處，嘴型呈一直線，魄力十足。有著要征服世界的自信的人，絕不能在此時示弱。

我和他再度來到碼頭向福武先生提案。

福武先生看起來相當滿意，「喔，有趣。」

「就是說，走進象徵著被大海包圍的島嶼生活的民家後，眼前是一片藝術之海，而且其中還要表現出人們在歷史中流逝的時間嗎？」

他最終點頭答應了。

整體計畫是在主屋中設置一處泳池般的空間，讓流水在其中緩慢循環，接著在水中沉入一百二十五個用來計時的LED數位計數器。計時用的數位計數器由島民協助設置，由他們來調整計數器速度。計數器在黑暗中不斷從1計數到9，由作品占據主屋的主要空間。

這件作品是將世界觀投影在科技產物數位計數器上。如先前的說明，這件作品讓宮島先生打出知名度，也是曾在一九八八年威尼斯雙年展展出的〈Sea of Time〉的改良之作。

每一個計數器都以不同的速度，在昏暗的池水中放光閃爍，既不結束也不暫停，持續發出光亮。明滅的速度由參與的島民各自決定，最終創造出一百二十五個迥異時間並存的空間。

〈角屋〉引起的變化

參與作品製作的島民男女老少都有，從五歲到九十五歲，共一百二十五人。他們依各自偏好調節自己喜歡的速度，再由宮島先生發給每位參加者標示自己的計數器所在位置的證明書。每一張都有宮島先生的簽名。

宮島先生舉辦的數位計數器「定時會」，是讓島民參與製作作品的首度嘗試。由全員來決定計數器速度。

對島民來說，曾經是毫不相干世界的現代藝術，藉由參與宮島先生的作品，驟然變成生活的一部分，開始富有意義。古來一直存在於周邊的民家——角屋，轉變成為藝術作品。變化過程並不費解難懂，而是以自己所能看見的方式逐漸改變。再者，島民自身還以創作的一員參與製作。

之所以想舉辦這樣的活動，一開始是因為松島町長和島民的批判觀點。我們希望和他們抱持一樣想法的人也可以認識現代藝術。

除此之外，因為要在町內製作作品，希望作品對島民也有意義。更甚者，期待藉此讓他們認同倍樂生不顧損益進行的活動。

「家 Project」是直島計畫的全新嘗試，對宮島先生來說也是首次經驗。

在此之前，他製作作品時從不讓他人參與。「家Project」是他第一次讓自己以外的第三者，也就是島民，介入製作過程。

光這一點就已經是嶄新的突破，不過還有另一個巨變。

宮島先生此前厭惡賦予數字符號般的意義，或讓它與特定意象連結，從來沒有這樣讓特定的人來決定計數器明滅頻率的狀況。對宮島先生來說，以計數器表現時間，不僅是抽象的時間流逝，還具備普遍性，是不能被限定的。

但在〈角屋〉，把數字連結到特定的個人。這些數字都是分別專屬某人的數字，能清楚分辨是由誰來決定的時間。此外，作品設置場所在直島這棟約莫兩百年前建造的古民家，進一步強化了具體形象。宮島先生的抽象數字，藉由瀨戶內、直島、本村聚落、〈角屋〉、島民，忽地變為具體。

宮島先生舉辦與大家共享計數速度的「定時會」後，配合〈角屋〉揭幕，舉行了另一場居民參與的行為藝術活動「倒數表演」，地點在倍樂生之家的筒型展間。

「倒數表演」是讓人們像數位計數器一樣進行倒數，以個人偏好的速度唸出數字，從9倒數到1。接下來的0，模仿計數結束由亮轉暗的計數器，以相同意義的沉默噤聲來表現。

倒數時可以自由走動，但0的沉默時刻，必須保持靜止。大約七十人在筒型空間裡，邊唸數

字邊走來走去。

這樣奇妙的共享時間活動與居民一起進行。大家興奮地聽宮島先生講解規則，再全體進行。我很高興直島有一定數量的人對這類活動感到好奇並參與。如果不是他們，我想一切活動都無法推進。這些人提供我們最初的契機，得以打破僵局。

宮島先生在那之後提出「Art in You」的概念，舉辦更多這類參與式工作坊和行為藝術活動。原本遠離現實人們的宮島先生，以直島為分水嶺，再度與他人產生強烈連結。

延續〈角屋〉的聲勢，他在隔年一九九九年以日本館代表身分參與威尼斯雙年展，創造出他最精采的傑作〈MEGA DEATH〉（幻滅，1999）。*

這件作品是他針對以核彈為代表、二十世紀開始的大規模毀滅性武器時代，用個人方式表達的批判。除了源自廣島、長崎核爆等事件，這也是他對以今日科學技術和資本主義社會為背景的軍事產業的批判，它們使得運用高科技攻擊變成可能。

回到直島，在一切都是全新體驗的情況下，「家 Project」總算順利踏出第一步。這也讓一棟本將傾圮腐朽的古老家屋，產生新的價值而得以重生。這一點成為「家 Project」不變的主軸。

〈角屋〉完成距今已二十年，當時參與的一百二十五人當中有不少已經過世。如今〈角屋〉成為他們的家人緬懷故人的地方。

安藤忠雄主動提案的〈南寺〉

〈角屋〉暫且獲得了島民一定的肯定，但不可能馬上讓日漸凋零的聚落回復生氣。對直島的

我們來說，〈角屋〉是一大步，但在藝術界卻好似波瀾不興。

在這種情況下，最先做出回應的居然是安藤忠雄先生。

「那個叫〈角屋〉的作品實在很有趣呢。秋元，第二棟讓我來。」

其實在〈角屋〉啟動之前，我曾向他說明「家Project」，但他當時毫無反應。大概是我的說

明總是很糟吧。

然而，他與福武先生一起來參觀〈角屋〉後，隨即說：「我想做第二棟。」因為福武先生在

場，轉眼便拍板定案。

我向來佩服這種時候的安藤先生。他反應敏捷，覺得有趣就毫不考慮權威或知名度，「這不

是很有趣嗎！」，「來做吧！」。我非常欣賞他這份率直。

＊原注：記得恰好是他入選威尼斯雙年展的時候，為了在〈角屋〉外面加上名為「達男垣」的圍欄正暫居直島，那時拜託我幫他找《新世紀福音戰士》全集。那套漫畫講述在不久將來的戰爭中，人類與科技之間的關係。喜歡漫畫的工作人員幫忙找到了，宮島先生在島上看完了全集。雖然無法確定《新世紀福音戰士》對他有什麼影響，卻是表現宮島先生與直島關係的一則趣聞。

總之，在安藤先生的一句話下誕生的是「家 Project」第二件作品〈南寺〉。

其實我在展開「家 Project」時訂下簡單的規則，要限定在本村地區，並且使用有點歷史的古民家。「家 Project」的重點是翻修古民家變成藝術作品。

雖然限制並不嚴苛，卻旋即在此時觸礁。原因是安藤先生希望蓋新的建築。雖然莫可奈何，也只能同意。

安藤先生與福武先生的討論不斷推進，大概只花了不到一小時。走在本村裡到處查看是否有能蓋新建築的地點。本村範圍狹小，照理難有這樣的空地。最後發現一個位於極樂寺旁的廣場，也就是公園旁的土地。老人家平常玩門球的公園旁有棟古民家，計畫拆除建築，騰出土地來蓋。

福武先生回覆「喔喔，好！」。事已至此，沒人能夠阻止了。此時貿然插話，反而不知下場會如何，於是我沉默傾聽。

「家 Project」是建築結合藝術，接下來還得選定藝術家。一時想不到有與安藤忠雄旗鼓相當的藝術家，何況還要能配合他的快節奏製作作品，更是難上加難。

此時，我突然靈機一動。當時剛好買下美國現代藝術家特瑞爾的作品，還沒有機會展出就收到了。

我心想或許可以讓特瑞爾的作品在安藤建築中展出。腦中馬上開始思索作戰計畫。

特瑞爾是美國代表性地景藝術家，有許多以光為主題的名作，其中畢生之作是改造亞利桑那某座山成為藝術作品的〈羅登火山〉（Roden Crater）。計畫始於一九七〇年代後半，時至今日仍在進行。

這件藝術作品用自然地形打造出宛如天文臺一般的場所，運用天體和光。讀了這段文字還是一頭霧水吧。特瑞爾是延續達文西以來，結合科學兼具藝術性質的西洋藝術正規路線的藝術家。

〈羅登火山〉規模過於龐大，一直面臨資金調度的難題，但多次度過計畫中斷的難關，至今持續進行。一九九七年，他在艱困時期積極赴海外參展、推動藝術計畫。為了讓〈羅登火山〉得以繼續，特瑞爾在世界各地製作代表作〈Aperture〉（視窗）、〈Skyspace〉系列。

一九九〇年代開始，特瑞爾以藝術家身分造訪日本，一九九五年在水戶藝術館，一九九七年至一九九八年在埼玉縣立近代美術館、名古屋市美術館、世田谷美術館分別舉辦個展。

一九九九年的〈南寺〉是他在直島的第一件作品。這也是特瑞爾首次在日本製作他擅長的常設作品。

其實早在一九九五年三月，尚未在美術館亮相，這件作品就已經在橫濱港邊藝廊（Yokohama Portside Gallery）這處私人藝廊舉辦的特瑞爾個展中，以重點大型作品之姿粉墨登場。雖說是設置在展場中，但不像一般的雕塑和繪畫作品能以人手搬動，反而更像是一座建築。

建造出特瑞爾所追求的建築式結構體之後，作品才稱得上完成。那個結構體的功能如同科學

實驗用的裝置，特瑞爾的作品運用它來讓人們視覺現象、體驗美感。

特瑞爾的作品是讓人可以輕易進出的大型裝置，需配合場地像蓋建築一樣施工。購買特瑞爾創作的這類大型作品，其實買到的是可以蓋出那個結構體的設計圖。

現代藝術演變至此，一般人應該非常疑惑從哪裡到哪裡算是作品，作品的型態不斷變化，也有這類宛如置身大型建築內部的作品。

發掘場所的意義

話題轉回〈南寺〉，預備設置在建築內部的作品是〈Backside of the Moon〉（月球背面，1999）。

事實上，福武先生是讀了水戶藝術館的特瑞爾個展報導後對他產生興趣，然後告訴我。雖然不清楚他對特瑞爾抱持多大的期待，我想著有機會的話想委託特瑞爾為我們創作。或許因為福武先生原本就喜愛莫內，才會對這類以光為主題的作品感興趣，並受到特瑞爾吸引，對我來說機會千載難逢，因為特瑞爾原本就是我尊敬的藝術家。

特瑞爾這般作品自成一格的型態相當強而有力。直接轉換物理光學現象為作品這樣直接的做法，又很適合一開始要先創造設置作品場所的直島。連結環境形成作品的想法頗具直島風格，將

場所變為藝術作品的概念也極佳。

某次偶然接到時為世田谷美術館策展人的長谷川祐子小姐聯絡，她想帶為個展籌備會議來到日本的特瑞爾參觀，兩人造訪直島。或許特瑞爾也想在日本找到能永久設置自己作品的地方吧。

我特地帶領來到直島的特瑞爾，參觀一些三或許適合戶外作品的地點。他對其中一處小水灣表現出興趣。水灣在遠離鄉里之處，從陡峭小丘順勢而下後眼前突現一小片沙灘。兩側是突出的小型海角，夾於其中創造出封閉的小天地。此處可見的景色不存在人造物。

特瑞爾構思在丘體上穿鑿出人造洞穴般的空間，將他獨特的光影作品設置其中。不愧是將整座死火山變成作品這等規模的藝術家的構想。在直島製作作品的藝術家，至今從未有人像他一樣提出媲美建築尺度的提案。

我向福武先生請示了可能性，一如預料未獲應允。但我無論如何都想爭取機會，硬是詢問福武先生是否可能買下曾在橫濱港邊藝廊展出的〈Backside of the Moon〉。

當時對於〈Backside of the Moon〉可以在哪裡展出，我還沒有想法。這件作品的尺度雖然已經比特瑞爾的提案小，仍大幅超越直島現有的藝術作品。我想著不能逃避與特瑞爾這般思考藝術尺度的藝術家來往，而且認為對今後的直島來說他是絕對必要的。福武先生似乎認同我的意見，於是買下〈Backside of the Moon〉。

恰好此時安藤先生對「家 Project」產生興趣，可說是千載難逢的機會。只不過雖然已經決定

地點，卻陷入必須找出理由來納入「家 Project」的困境。「家 Project」是藉由整修古民家為藝術

作品，來發掘直島的歷史。第二件作品卻要顛覆理念新蓋建築，至少得想辦法讓它們一脈相承。

調查之後，我發現一件耐人尋味的事。

預定地原是本村地區宗教設施的聚集之地，小山丘頂上有著八幡神社和護王神社。山腳過去

從北到南並列了三座寺廟*，分別是最北側的高原寺、極樂寺和南側的地藏寺。

安藤先生與福武先生選定的地點，恰好是過去南側地藏寺所在之地。

特瑞爾是光的藝術家，創作許多以科學來探究的作品，這些作品背後能窺見宗教中以光為象

徵的部分。我想應該與他本人和家族是貴格會信徒有關。貴格會不崇拜偶像，以內心靈光（in-

ward light）強化信仰。特瑞爾的創作也受此思想影響。

特瑞爾的作品與這個場所完美契合。

並非直接重建宗教設施，而是透過藝術作品發掘場所具有的意義，這個想法大體符合「家

Project」的理念。

接下來，〈南寺〉動工。相信諸位讀者已經注意到，「南寺」一名源自過去存在此處的地藏

寺俗名。直到此時，「家 Project」第二件作品的方向才終於底定。

安藤先生設計出以燒杉板覆蓋整體的簡約建物。那座建物在長方體上覆蓋屋頂。長方體的尺寸由特瑞爾指定，但入口的設計頗具安藤風格。燒杉板同樣富安藤風格，只做最小限度的處理。

外觀大功告成。

特瑞爾來日之前，必須依設計圖在建物內部打造出指定的裝置型作品。如特瑞爾所言，「裝置的精準度決定作品的好壞。」

雖是藝術作品，性質卻類似建築結構物，我們委託了在地的建築公司施工。直島的安藤建築一向由鹿島建設負責施工，但這件作品是小型木造建築，於是委託專精木造的 Naikai Archit。

特瑞爾要求的精準度

接下來，工程持續進行，越來越接近特瑞爾訪日的時間。他極為忙碌，計畫是在他停留島上的三、四天，從完成作品到參加揭幕式，必須不出差錯地推前進度，直到作品完成。

預計設置的〈Backside of the Moon〉曾在橫濱的藝廊展出，特瑞爾本人也來過直島。因此，製作期間，他未再度來訪。這讓我隱約有不好的預感，不過特瑞爾的助理會先行來到島上。

＊原注：不過，目前除了中央的極樂寺，只殘存一處小廟堂。

那是預計完工前兩週。他一抵達就急忙趕到施工現場。原本頂著一張美式親切和藹笑容的他，踏進安藤先生的建物內部，看過特瑞爾作品的完工程度後，脫口而出「這樣是不行的」。

詢問哪裡需要改進，他說「全部」。「全部的精準度都未達特瑞爾滿意的程度。」

這下糟糕了——。原本從容為建物內部作品收尾的施工現場，隨即氣氛緊張。

由於有至今與百般要求的藝術家工作的經驗，我自認進行準備工作時已注意不讓這類事件發生。沒想到似乎還是失敗了。助理無視驚慌失措的工作人員，開始替依特瑞爾指示打造、用來反射光線的小房間般空間重新上色。因為使用特殊塗料，必須多加留心塗法，只有特瑞爾的助理能執行。

時間所剩不多，照理無法進行如此大規模的修改，但特瑞爾表達好惡時似乎是以釐米單位的精準度來要求。後來重複數次細微的調整。然而，在這樣數十公尺的建築尺度中，要求一釐米、兩釐米的精準度，他是認真的嗎？現場人員在半信半疑的情況下，開始以釐米單位來調整。見到特瑞爾之前，我同樣始終抱持疑問。

特瑞爾終於來到島上。

果不其然，他雖然對安藤先生的建築表現出滿意的樣子，看到內部的作品卻立即反應「不行！」。批評我們對呈現出最重要的光之表現的工作部件太隨便。

長方形的內部空間以牆一分為二。隔間牆上開有橫長大窗。結構是從其中一側發出光線，觀者從另一側的房間觀看，作品打造手法單純。

請想像成類似看著沒有影像而只有光的電影銀幕。又像是一張白色的抽象畫，看起來像是把光投影在電影銀幕上，但實際卻非如此。眼前所見不是投影出來的反射光，而是透過切割出的四角形窗戶照向觀者的光。

只要接近光線就能明白。原本看似平面的光的窗戶，背後其實延伸出寬廣的空間。繪畫般的白色平面，變成具有深度的空間。特瑞爾以此向我們展現出光本身是具有量感的物質。

特瑞爾略顯自豪地靜靜訴說：

「被稱為光之畫家的莫內描繪的是反射光。反射自水面的光，又或是樹木反射的間接光，是光的效果。但我用的是光本身，而且要設計得讓觀者能直接感受到。」

「我不是像莫內那樣描繪。直接地，不經由我，觀者就能以光本身來體驗光。」

提供體驗的裝置是我們正在施工的房間，藉由開口的細部來表現。開口是讓光由平面變為立體的機制。因此，這個開口不容許任何一釐米的誤差，這也是特瑞爾作品最重要的部分。

這一點著實困擾我們。要讓如窗戶般打開的開口切口，達到光學儀器般的精準度，才能符合原本特瑞爾對作品的要求。

以建築的尺度來看，不可能達到這樣的精準度。請教鹿島建設直島工程隊負責人豐田先生，他曾為嚴格要求細節的安藤先生施工，結果他抱持同樣的看法。而這次負責施工的是岡山地區在木造建築上評價極高的 Naikai Archit，而且是其中最優秀的佐藤部長。

兩人對我的提問都瞪大眼睛，一臉不可置信。超越常人感覺，甚至無論聽幾次都像開玩笑般的要求。連我向施工團隊說明時，都歪著頭想「真的嗎？」。

然而，每次修正後，特瑞爾總是一句「這樣是不行的」。

我的目光追著走出房間的特瑞爾，悄悄詢問留在現場的助理「他講的到底哪些是真的？」，每次都得到他看似苦惱又認真的回覆：「是真的！」

就這樣一步步接近預定完工日。

在不知如何滿足特瑞爾要求的情況下，我們只能仰賴圖面來修正。拿著水準儀重新測量。設計圖上的直線，施工時也要重現為直線；平行之處就修正到完全平行。但即便以精密機械般要求建築施工的精準度，因為地面水平、牆面垂直原本就已略微歪斜，施工時就算看起來水平、實際建物還是歪斜的。或者應該說建築是容許部分誤差才能蓋成。特意容許誤差來吸收各處的歪扭，讓結構體整體得以成立。

而且，如果要以特瑞爾那精密機械般的精準度來打造建築物，時間再多都不夠用。在這種標準下，根本不可能打造出建物。建築的基準是更加概略的。

特瑞爾還是不願點頭。「NO」。

修正。

如果要以製造精密機械的水準來要求施工精準度，以目前建物的精準程度，只會是永無止境的修正。重新從零開始思考，結論是不重蓋不行。

只不過，我們既無時間也沒預算。當終於理解他要求的基準，現場所有人一陣絕望。

藝術常被認為是感性的世界。確實，特瑞爾的作品同樣訴諸觀者的感性。觀者驅動感官。然而，要製作出讓觀者有感受的作品，必定是奠基於極度細緻而精準的工程標準。藝術創作是在徹底追尋邏輯的科學態度下成立，藉由與特瑞爾共事，讓我明白了這一點。

隔天就是紀念完工的開幕酒會。為了順利迎接開幕，我們必須在那之前完成作品。換句話說，我們要讓特瑞爾產生堅持繼續完成自己作品的製作的意志。如果特瑞爾無法認可這是自己的作品，就無法更進一步。最終結果就是特瑞爾的作品無法完成。

讀者應該會想，都到這一步了會放棄嗎？特瑞爾會。這是優秀藝術家該有的堅持。他們會為自我的美學意識不惜拋棄所有。在美的面前，無關人際關係，也無關金錢。

終於來到了那個時刻。特瑞爾必須做最後決定，是否認可這是自己的作品。

此時已近傍晚五點，工作時間結束的時刻。理解特瑞爾要求的精準度後，我們眼前所見盡是

未達標準的部分。但終究已到束手無策的地步，只能仰賴特瑞爾的判斷。

我們緊張得吞嚥口水緊盯著，他說：「就這樣吧。」

或許再怎麼努力都無法滿足特瑞爾對精準度的要求吧。即使如此，可能還是達到勉強可行的地步，抑或是他肯定了我們的「意志力」。特瑞爾表示他要在夜間調整光度，進行完成作品的最後一項步驟。

我點點頭，特瑞爾靜靜宣布：「來完成作品吧！」

「雄史，我和你兩個人來做。不需要其他人。施工人員可以回去了。」

〈南寺〉順利完成

容我重述一次，如果不符合特瑞爾自己的標準，他是不會認可這件作品的。

世界上的確存在特瑞爾不認可的作品，所以這並非玩笑。特瑞爾雖然是好人，事關作品就毫無妥協的餘地。

特瑞爾的標準近乎工程技術程度，其實判斷基準毫不含混。從他口中說出要來完成作品，等同於他同意繼續製作。

用餐後，我和特瑞爾一起步向夜晚的〈南寺〉。之所以選擇夜晚來作業，是因為要用對光線

變化敏感的眼睛調整光量。黑暗中就算只有微光，眼睛也能敏銳察覺，所以無法在白天進行。

走進打掃乾淨的房間，施工痕跡已不復見。施工人員幫忙把室內打掃得整齊清潔。

周遭變得一片寂靜。記不清這個夜裡，僅我與特瑞爾兩人，花了多少時間調整光線。

對特瑞爾的作品而言，保持光的均質性非常重要。他在房間裡下指令，我則在走道側轉動調光器，調整光的強弱。這裡又出現另一個問題。一般調光器的旋鈕太不精確，讓我陷入一番苦戰，特瑞爾對此沒多說什麼，只是反覆調節光量。

要是超過特瑞爾想要的亮度，就轉回原本的黑暗，再重新開始。

反覆進行這樣的作業，終於完成〈Backside of the Moon〉。

最終，〈南寺〉成為特瑞爾至今所創作的〈Aperture〉系列中光線最暗的房間。如此黑暗的地方不存在他處。

在闃黑中等十分鐘或二十分鐘，等待光的到來，直到終於能看見光亮。關在黑暗中的觀者，被光解放。

光是不可思議的存在。光線再怎麼微弱，都與黑暗截然不同。透過特瑞爾的作品，我們能親身感受到這一點。

光的存在讓我們不自覺安心。那是因為它讓我們能感覺到世界，能意識到我們身處其中，進

而產生安心感。

作品完成後走到室外，平常看起來幽暗的直島夜晚變得滿盈光亮，我才意識到其中有著許許多多被光照亮的事物。即使在夜晚，大自然中也有某處透著光亮，並非全然黑暗。

送特瑞爾回去後，我回到值夜班的房間，準備完隔天的開幕式，放鬆下來鑽進被窩。

隔天早上，福武先生、安藤先生來到島上。賓客從東京、關西，以及岡山、香川等地來訪。

當然，島民也為了參觀完成的作品來到現場。

安藤先生與特瑞爾直到此時才初次見面。彼此都滿意對方的成果，共處了幾小時。所有人都沉浸在喜悅之中。

記者會的正式評論中，特瑞爾以一種淬鍊的口吻述說：

「這件作品是在漆黑的建物內，隨著眼睛逐漸適應，慢慢看見前方牆上有著銀幕般的空間，打造出近乎完全黑暗的狀態。原因是日本人善於忍耐，我認為即便要多花一點時間才能掌握作品的實際狀態，大家也會願意。」

比至今的〈Aperture〉系列光線弱，打造出近乎完全黑暗的狀態。原因是日本人善於忍耐，我認

「隨著場所的條件不同，所見的光會改變。因此，不只是能看見什麼，在這完全的黑暗中從無到能看見什麼的所有過程都很重要，希望能體驗這一點。」

縱使名稱相同，〈南寺〉成為與在橫濱展出的創作大相逕庭的作品。這一點表現出場域特定

藝術的有趣之處。特別是像特瑞爾這般，作品的精準度有賴參與製作的當地團隊的解讀能力和技術高低。標準放寬到什麼程度仍可認定是其作品，全由特瑞爾掌控。

特瑞爾認為直島的〈Backside of the Moon〉，這樣的暗度剛好。那並非單純只要打造很黑暗的作品。

我心想，儘管我們對特瑞爾作品的理解程度、施工技術都不足，或許他的認可是回應我們未曾放棄，努力到最後一刻的態度吧。

雖然我們沒有談過這一點，但在特瑞爾蒐羅世界各地自己作品的作品集裡，正式刊登了直島〈南寺〉的〈Backside of the Moon〉。

造成問題的開口結構，其後經過改良，重新製作成為達到特瑞爾要求的完美狀態。

那是現場施工人員對這次作業的懊悔，鹿島建設負責直島業務的豐田先生、Naikai Archit 的佐藤先生賭上尊嚴再次挑戰。

原本的工作應是建築施工，以豐田先生為首的鹿島建設直島成員、Naikai Archit 佐藤先生率領的團隊，自此領悟現代藝術作品的製作。或許是不同於建築的施工精準度，刺激了身為專業技術人士的自尊心。

在熱忱高漲的「家 Project」施工現場，演變成單一團隊既能進行建築施工也可施工藝術品。

那是施工團隊擁有了藝術之眼的瞬間。

第三座「家 Project」

接下來迎接的是「家 Project」的第三件作品〈Kinza〉。

每一件作品的完成總是伴隨不同的困難，內藤禮女士創作的〈Kinza〉同樣歷經艱辛。與此同時，作品啟發了其後持續加深增廣的直島式美學意識，對我個人來說也收穫豐碩。

改造為〈Kinza〉的民家，可說是「家 Project」所使用的家屋中最簡樸的一座，不只規模不大，建材也不強固。「家 Project」使用的家屋整體來說都很普通，沒有顯著的特徵，其中又以這棟最不具特色。

據傳此處是從前漁人小屋般的建物所在地，也有人說那是民家的原型。實際上，據說這一帶到從前的庄屋（江戶時代村落首長）一族，也就是大三宅家的海域前，是江戶時代的海埔新生地，所以昔日是一整片海岸，就算有漁人小屋也不奇怪。說是今日民家的原型，也有說服力。

建物閒置之前，曾是某戶人家的孝親房。住戶過世後閒置很長一段時間，因為能長期租用，最終決定在這裡製作「家 Project」第三件作品。

至此，回到了「家 Project」的原始宗旨，運用直島本村地區殘存的古民家。〈角屋〉、〈南寺〉相繼完成後，本村居民逐漸習以為常，但還是有不少人無法接受出售或租賃自家房屋。

某種意義上，這是理所當然的。畢竟是在自己手上把祖先傳下的土地交給他人。島上居民正

處於心境糾結的時期，一方面覺得日漸沉寂的本村慢慢恢復生氣似乎不錯，一方面又有著即便如此也不想出售或租賃自家土地的心情。

〈Kinza〉所使用的民家表現出這種糾結。雖然是幾乎沒有未來使用規畫的小塊土地，擁有者仍忌諱在自己這一代賣掉土地，同時又想利用這個機會有效運用。可能因為有這樣的想法，最終以長期租借的形式與倍樂生簽約。

我希望委託內藤禮女士在這裡製作作品，因為我認為她是有著創造出特別空間這樣超群才能的藝術家。她創造的空間真的非常純粹。

內藤禮的「嚴密」

然而，內藤女士的作品只有一點必須注意。那就是作品極為纖細，根本上不可能同時開放讓多人參觀。

在直島以外，內藤女士的代表作包括一九九七年代表日本參加威尼斯雙年展所製作的裝置藝術作品《創造地上的一處場所》（地上にひとつの場所を）。她的特色是將空間全部轉化為作品，其中出現像是舞臺般的空間，擺上小型物件。如同在藝廊裡又有另一個房間，還有著各式各樣東西的形態。這件作品在威尼斯展出時，內藤女士採取的方式是讓觀眾一一入內觀賞她所創造

出的空間。

每當有一人在內，其他人就無法進入。觀者可以獨享某一段時光。自身與內藤女士的空間一對一對峙，就是參與內藤作品的方式。

為了接下來要進入的參觀者，以一小時一次的頻率打掃，並重新擺放那些小物件。

在威尼斯雙年展展出的作品採取同樣的手法，每次只讓一個人參觀。但大批觀眾蜂擁而至，在展場外形成長龍。排隊的人爆發不滿，批評讓觀眾無謂的等待是對他們的一種暴力。

內藤女士僅是誠實宣告自己作品的展示方式，許多人卻無法理解。藝術總是被加諸各式各樣的詮釋。其中也有人認為這是藝術家為創造話題的刻意表現。內藤女士當然毫無此意，不過這樣的特殊展示方式確實容易招人誤解。那麼為什麼要採取如此費解的方式呢？

原因在於內藤女士的「嚴密」。

內藤女士認為，只要有人進入就會產生影響。生起微風，或是走動也會造成震動。常人幾乎不會察覺，卻與內藤女士那微細、宛若微粒構成的世界天差地別。她甚至能感覺到一粒土的滾動，彷彿也能看見光的粒子。

感受如此纖細的內藤女士，希望他人能看見跟自己所見一樣之物。因為要求觀者與她有同樣的視野，才演變成這般棘手的狀況。要一再重整作品的內藤女士相當辛苦，她的嚴密讓觀者同樣辛苦。

因此，就算開放一整天，能入內參觀她的作品的觀眾僅約二十名。再者，如果期間她精疲力竭，就會中止開放參觀。作品與內藤女士緊密結合、融為一體，難以區別。

正因如此，內藤女士至今從未製作常設展品。她原本似乎認為自己無法做到像「家 Project」這樣常設某處對外開放的作品。

作品需要本人存在才得以成立、沒有製作常設作品的經驗、一次只能讓一人參觀，每一項都是令人裹足不前的條件，但我還是委託內藤女士創作作品。現在回想起來真是有勇無謀。怎麼樣才能順利達成，毫無頭緒。

她本人也表現出忐忑不安的樣子。對她而言，作品是因自己而存在。自己伴隨在側才得以成立的作品，似乎難以成為常設展品。

再者，她是完美主義者。只要稍微脫離掌控，作品就不再是自己的，因為兩者一心同體。作品是建立在百分之百表現出內藤女士的思想之上。

內藤作品的設立條件正如這般限制重重，而且本人並沒有改變自己迎合一般展示條件的想法。她在威尼斯所經歷的苦難，更強化了這份心態。對一般的藝術家來說，威尼斯雙年展是在榮譽之地的展出，內藤女士因而追求了自認的完美，沒想到不被理解，變成她心中的某種陰影。

面對毫不妥協的內藤女士，我反覆思索了該如何推動計畫。

我想比起只用語言說明，請她親臨現場必然更容易得出答案，便邀請她前來直島。如果讓她親眼看見未知之境，想必會刺激她的想像力，讓她湧現挑戰的慾望。

另一個原因是，即便性格謹慎，藝術家就是藝術家。

果不其然，縱使個性慎重，內藤女士看過現場後萌生了興趣。

看到未經整理的民家，她拜託我們的第一件工作是將房屋收拾乾淨，建物只留骨架結構體。對她來說，建物殘留使用痕跡似乎讓她難以理出頭緒。等到室內幾乎只剩柱體結構的狀態，她才能再度思考作品設計。

從直島前往岡山的車程中，我問她在製作作品方面有沒有疑慮。她說了像是自己創作時很花時間、無法採取同時開放給多人參觀的方式、需要有自己能信賴的人來管理作品等等，我回答了一些可行的做法。但同時請求她，因為作品為常設展出又是「家 Project」之一，希望她在想法上能夠更為開放。

我記得內藤女士對我點點頭。

總之，跨出第一步。接下來，製作一件作品所需時間相當長。內藤女士首度造訪直島是一九九九年一月，直到二〇〇一年八月底作品完成，費時超過兩年半。期間她在一九九九年底將創作

據點從之前的紐約移往日本，持續製作作品。

其中有幾項原因。其一，她原本就是在製作上較花時間那種類型的藝術家。其次，內藤女士使用了平常沒接觸過的材料，並且著手改造建築。但她仍義無顧忌地持續製作。藝術家乍看之下纖細、氣質沉穩，其實相當堅強、貫徹始終。

一九九九年六月，內藤女士第二次來到直島，看過基礎結構裸露的建物後，返回紐約隨即開始製作模型。基本設計在當年十月完成，直到最後都未變動。

內藤女士這樣一以貫之的堅持相當少見。藝術家其實比想像更常在過程中更動設計，日本藝術家尤其如此。因此，像她這樣一開始就掌握一切的藝術家非常難得。我所能想到相似的藝術家大概只有德・瑪利亞，他同樣是在初期階段就預見最終樣貌。

〈Kinza〉與「家 Project」其他作品最大的不同，在於內藤女士還肩負起建築部分。在專家的協助下，首次由單一藝術家在製作上包辦建築外觀到室內藝術作品。

〈Kinza〉的嘗試，讓「家 Project」成為比之前的作品更「一體化」的藝術作品。從宮島加山本、特瑞爾加安藤的組合，試圖將藝術接合建築，而這時終於來到由單一藝術家將它們統合為一件「藝術作品」。這一刻同時象徵「藝術」一詞重新定義。接下來我們面對的課題是，該如何讓它生成呢？

她從慣用的布、細鐵絲、小型物件等，轉向處理石、木材、土牆等高耐久性的材料。從前只

創造出虛無縹緲的空間，現在則要打造恆久的空間。首先，內藤女士必須以木材、土牆、瓦等，將自己的造形世界從藝術式的轉換為建築般的。

那時為了補足建築相關知識，需要有人從旁協助。於是我們拜託了建築師木村優先生於一九九八年過世後，我們嘗試尋找其他熟知日本建築、可以商議的建築師，由經手處理內藤女士、杉本博司先生等人作品的小柳藝廊的小柳敦子女士推薦，介紹促成我們認識了木村先生。

相較於建築師，木村先生更像是研究建築史的學者。知識豐富的他，協助輔佐內藤女士。

建築師與藝術家有許多不同之處，尤其在最後的施工現場更是截然有別。應該沒有建築師會到施工現場參與施工，藝術家卻大多親自動手製作。內藤女士就屬於這種類型，全力以赴、親力親為，直到完成。最終階段，她住到島上製作作品。這極耗費體力，看她精疲力盡的樣子，周邊的島民都很擔心。但她仍獨自滯留直島，持續創作，偶爾對不常出現的我面露慍色。

在運用新的材料與空間的過程中，內藤女士有了新的發現，亦即從頭到尾作品的核心都在於「土」。去除家屋地板後現出地面。家是人類所打造的結構體，極為人工的產物。然而，這樣的人造結構物最終仍需要倚靠大地才得以存在，建築基礎架設在地面之上。內藤女士在〈Kinza〉的民家中發現這一點。

人總是在大地之上。即便在腳下看不見大地的時候，腳底仍向著大地。我想她的作品是為了

「追尋在這世上的立足之地」而創作，更是以關乎人類存在與尊嚴的提問「人的存在本身即是受到祝福的嗎？」為根基。

製作過程中，因為她看來難以一己之力依時程完成在牟禮的大理石雕刻，拜託岡山的雕刻家吉本正人先生協助。

牟禮的和泉石材是周邊地區石材加工的最佳選擇，雖然能夠拜託他們協助基礎加工，但到某一程度還是必須由內藤女士本人來完成。因為與其他藝術家一樣，她要求的精準度異於常人水準。即便是一直以來順利完成包括野口勇在內許多雕塑家工作的和泉石材，為了達到內藤女士的要求，仍歷經一番辛苦。

歷盡艱辛，〈Kinza〉終告完成。對內藤女士來說，這是她第一件常設作品，也是里程碑，同時成為直島的重要作品。

〈Kinza〉的嘗試後來延續到豐島美術館。那是相當久遠以後的後話了。

「家 Project」所創造之物

在本村這樣純屬日常生活的場域，因為三件姿態各異其趣的「家 Project」作品出現，創造出非日常的世界。從前那個看起來只是落後於時代的聚落，一點一滴找回過去的時間，也展現出未

來的可能性。

伴隨尋回曾有的歷史與記憶，原本看不清樣貌的城鎮重新現出面貌。而且並非記載在書本上單純如鄉土史的東西，而是在人們實際生活的聚落裡，以生活的「深度」展現。

我早已在不知不覺中，認為自己不只是在製作藝術作品，而是創造聚落的「現在」，同時找回與過去的連結。

從前足不出戶的人們開始在街上現蹤，講述曾經閉口不提的過去。他們口中訴說的是人生被刻畫在市街裡、曾經輝煌的故事。

一九九八年，「家Project」啟動。其後作品持續增加，至二〇〇七年為止新增了〈護王神社〉、〈石橋〉、〈碁會所〉、〈Haisya〉（牙醫）四件作品，加上原有的〈角屋〉、〈南寺〉、〈Kinza〉，共有七座開放參觀。今日觀光客眾多而顯得熱鬧非凡的本村地區，在此時還是優先考量島民來進行「家Project」。

以藝術翻修古民家做為觀光資源，成為目前地區再生的手法之一。我開始進行「家Project」時，幾乎沒有這樣的企圖。

反而是試圖打破島上窘境的慾望更為強烈。我心想藝術能做到的有限。然而，在直島這樣的小社區，一件作品似乎就能帶來相當大的變化，從中衍生出的對話也就變得不可取代了吧。

三位藝術家都與島民有密切往來。每當宮島先生製作作品累了，就會被人叫到自己家喝茶小憩。特瑞爾也滿懷喜悅地與居民互動。在島上居住時間最長的內藤女士，受到所有島民照顧，守護著她創作。當她正進行玄關三和土的施工作業時，會有人在庭院裡放果汁和飲料等，還有人每天都會來看她。因此，原本在創作上完全不讓第三者參與的宮島先生，將部分工作交給島民；特瑞爾日後數度造訪直島，留下數件作品；內藤女士在島民的支持下，才得以跨越冗長艱辛的製作期，並且變得能把作品託付給他人。

特瑞爾曾表示，「家 Project」與歐美的地景藝術、環境藝術不同之處，在於「社區介入方法的差異」。

他認為日本是由中產階級的社會通則和道德觀所支撐的國家。中產階級的教育程度成為社會中流砥柱，雖然有時是絆腳石，卻也是維持社會健全的基準。這些讓一般大眾得以在背後支撐起直島「家 Project」，既維持了島上社區的健全，也藉由「家 Project」重新交會。

關於這一點，建築師石井和紘在本村調查舊屋時曾以其他角度觸及。建築史家鈴木博之也參與那次調查，提倡以場所精神（genius loci）理論，重新將有人介入其中的地區風土和歷史導入建築之中。

直到這時，我才有了倍樂生（而不只是一部分）被直島接受的實感。藉由藝術來對話，確實讓島上重現生氣。雖然有些大膽，但我開始心想，不限於本村地區，希望嘗試在整座島上運用

「家 Project」的手法。

促使「家 Project」進化

二〇〇一年，舉世皆知的九一一恐怖攻擊事件震撼全世界的一年。

我在晚間新聞中得知該事件，震驚得說不出話來。反覆觀看被挾持的飛機衝撞大樓的影像後，卻奇妙地與當時正在籌備的重新審視地方主義（localism）的展覽會重合。

這一刻，似乎促成我們「暫停」至今推動全球化的腳步。

「家 Project」其實是重新審視地方主義的企畫。藉由現代藝術，重新發掘像直島這樣隨著時間流逝縮小，彷彿將被遺忘的地方的價值。

我轉變想法，思考著是否把符合時代變化的「家 Project」，以更具衝擊性的方式擴大，將我們辨識出的直島方向性更推前一步。立足在地，以此連結現代藝術的全球化之處。如何實現它，將是我的重大任務。

不久之前，還經常聽到藝術家問我「為什麼要特地在這樣的鄉下地方」。然而，對於該如何以藝術來將負面因素扭轉成加分效果的摸索作業，我反而越來越樂在其中。對我來說，它同時是

如何利用現代藝術來改變日漸凋零島嶼的挑戰。也就是說，從此時開始，我多了這樣「社區營造」的觀點。

當然，「家 Project」的改造過程帶給直島的社區某種刺激，但我以前認為那只是一種結果，絕不能當作目的看待，更重要的是全神投注於完成一件作品。此外，我對藝術被視為「救援者」般的英雄主義式想法覺得動機不純，而且自認並非社會運動家。

只不過，在這一時點，我感覺到在不忽視島民意見的情況下，展覽會或許有機會成為改變地方的契機。

從藝術發掘直島的日常

為期三個月的展覽「THE STANDARD」在前述背景下產生，二〇〇一年九月四日至十二月十六日，整座直島幾乎都成為會場。同一時期，德田佳世小姐加入策展人行列。

放下全球標準，舉辦著眼於直島在地的展覽時，碰巧美國發生多起九一一恐怖攻擊事件。

除了四件「家 Project」作品，還設置了多件限時展出的作品，邀請十三位藝術家將家屋、後巷、理髮店、診所等各式各樣的建物當作舞臺，以發掘直島的「日常」為主題製作作品。

「島民們」深入參與了這次展覽。那是我們在南側的大自然中，無法感受到的與島民的直接

接觸。為了讓主角是「島民」這一點一目瞭然，展覽海報委請直島出生長大的菊田修先生擔任模特兒，印上一如往常帶著棒球帽、笑容滿面的菊田先生的大臉。

〈角屋〉完成後，島民對我們的接受度提高，願意協助的人漸變多。

「THE STANDARD」展招募了大批義工。島民和來自島外的人士協助我們進行藝術展覽營運各相關事項，如監看和管理作品、引導來賓、收票等。

正如預期，義工替展覽增色許多。直島島民或許也因這次義工工作，往後更理解現代藝術，並將其內化。

從前那些足不出戶的老人家，撐著腰外出與年輕人一起活動。外地來的年輕人對從老人家那裡聽到的許多故事顯得興味盎然。也有從大都市來到直島，被環境療癒而返的人。一切都有機地連結起來，產生人與共同體的正向循環。

藝術連結起人與人，整座島越發活化的樣子，僅是如此就讓人覺得意味深長。

大竹伸朗先生名為〈落合商店〉的作品，位於有著渡輪來去碼頭的宮浦港，剛好就在現今的〈I ♥ 湯〉（2009）旁。原本這裡有間叫「落合商店」的雜貨店，過去提供宮之浦居民日用品。關閉許久後，大竹先生將這裡改造成藝術作品重新開張。除了善加利用保持原貌的外觀和店內商品（展示品），還加上他新放入的作品和物件一同展示，創造出混合現實與非現實般奇妙的空

間。附近居民仍記得落合商店開店時的情景，或許是因為懷念而頻繁造訪，並幫忙擔任義工。

落合商店步行不遠處是折元立身先生的〈藝術媽媽〉系列（アートママ，1996～2000）。

那是他一邊照顧罹患阿茲海默症的母親，將過程記錄為行為藝術的作品。

展期中，每天都像是藝術的虛擬空間與直島的實際日常交錯。居住在作品附近的居民，也有人每天往返會場。日日都有為了看展從島外來訪的人，藉由作品發現直島的魅力。島民藉由島外之人，重新發現埋沒在日常中各自不同的價值，度過了一段島內價值觀與外來價值觀混雜的不可思議時光。

對島上居民來說，展覽可能是一種新型態的「祭典」也說不定。

不理解作品內容但藉由作品對島上風景和生活感到喜悅欣喜，這樣的人也大有人在。在現代藝術所創造出的這般奇妙時空中，附近老婦人偶然隨口拋出一句「藝術呢！」。雖然極有可能是在評論眼前無法用言語形容的奇妙事物，但或許是時機恰到好處，「藝術呢！」在當時的義工間蔚為流行。每當遇到莫名狀況或費解之物，便脫口而出「藝術呢！」。

年輕人為了當義工從島外來到島上暫住，與島上長者創造出新的關係。一位年輕人與島上高齡義工一起度過一段時間後，返鄉時說著「我是被服務的」。也就是說，他被療癒了。

被藝術改變的眾人

對島上長者來說，與島外年輕世代交流絕非全無不安。然而，只要能跨越世代創造連結，就能營造出新的社群並延續下來。

「THE STANDARD」展結束後，除了以電子郵件和信件等持續聯絡，經常聽到長輩說他們重新認識了家裡的舊日用品，變得慎重使用；也有人開始積極整理原本毫無興趣的自家庭院。或許不少人受到「THE STANDARD」展啟發，在他們的日常中發現新的價值。

公共空間與私人空間的界線原本是非常需要小心處理的問題。然而，不知從何時開始，日本社會不斷將公共性排除於外，抱持「都會有誰來幫忙做吧」想法的人越來越多。大企業的福利制度或面面俱到的公共服務等，都是顯而易見的例子。這次展覽或許促成人們再次認識親自動手的喜悅。

但就算想著要再一次從基本修正我們的生活方式，卻必須面對高齡化、人口外流所造成的活力漸失。這就是直島的真實現況。那麼解答會不會是想辦法再造「公共」呢？如果藝術能提供一些啟示就好了。

「THE STANDARD」展的展期中，我們製作了原創門簾，掛在門前表示能入內參觀。

那些門簾是染織家加納容子女士的草木染作品，也是她在家鄉岡山縣勝山的街道景觀保存地區持續推動的「門簾藝術」直島版。

過著與昔日同樣生活的人們，願意讓其他人參觀庭院和房屋時掛上門簾，不願意時就拆下。僅是透過這個小故事，我們就能窺見原本對都市人抱持警戒態度的長者，與過去大不相同，變得願意協助。也或許應該看成是過往那般社區意識再度尋回。相較於其他島嶼，直島居民性格原就較為開放，而在島上發生許多變化之際，他們又願意重新露面了吧。

最初只讓人覺得莫名其妙的現代藝術，藉由島上南側的自然與藝術、本村的「家 Project」，再到擴及全島的「THE STANDARD」展，變成日常生活的一部分，從「被給予」到「參與」，更進一步到由自己來「給予」。

此一時期，島民已經能夠自然地接受現代藝術。回想起來，那極可能是直島重生為「藝術之島」的前兆。

第五章

「聖地」終於誕生

來自股東的意外發問

舉辦「THE STANDARD」展的二〇〇一年前後，恰好是倍樂生在公司組織上有極大轉變的時期。

印象中我進公司的一九九一年，公司目標是營收突破一千億日圓。經過了十年，倍樂生已經擴大到營收超過兩千億日圓的規模，也成功於二〇〇〇年在東證一部上市。

上市之前的倍樂生，集中精力經營與顧客的關係，上市後多出了與股東的關係。股東大會因而成了重要的活動，需要為此準備預想問題回答集。問題大多集中於經營數字和主軸事業，但為了預防萬一，也準備了直島相關問題的回答。

公司預先猜想的問題如下：

「在企業經營上，直島有什麼樣的意義？在倍樂生的經營中是必要的嗎？」

「盈利應該用在強化事業、開發新事業等，或是充作分給股東的股息，拿去投資與事業沒有直接關係的文化活動，這樣使用有任何意義嗎？」

思考如何回答這些問題，當然是權責單位的工作。我們因而被要求預先寫下答案。

我們蒐集各種數據進行準備工作，包括直島在倍樂生的角色、經營狀況、活動成果，以及藝術作品的數量、種類、資產價值等。實際上並沒有一一說明的時間，所以這些資料是為了被問到

細節時可立即參考而準備的。最重要的是，要先整理出讓負責的董事能簡潔說明定位的資料。

我才在資料開頭寫下概念說明「直島是表現出『Benesse』『創造美好人生』的地方……」，立刻被批評「太抽象難理解」。但我們實際上的確是依此概念執行，也沒有其他可說的了……。

一般來說，企業會以「贊助活動」或「企業的文化貢獻」之類詞彙來說明這類活動，這種說法很容易被接受。但福武先生極度討厭這類句子而無法使用。基於雖然嚴格來說並不相同，但普遍會採取這種說法，我曾好幾次向他建議採用這樣的回答，但他清楚表達：「我們又不是在做那樣的事。」何況直島有著倍樂生其他事業所沒有的面向，是具體表現出「創造美好人生」哲學的地方。

然而，我想董事應該希望用更明白易懂、更通俗的方式來說明直島，於是協調兩者變成我的工作。為了短短幾行句子精疲力竭，最後總算寫出讓董事容易說明的內容。雖然整體還是採用一種藉口式的口吻，表現出「一切低調進行」。

最初的股東大會在解說完倍樂生的業績後順利落幕，後來差不多是同樣的狀況。

但不知第幾次股東大會後，股東們變得積極發問。倍樂生之外的其他企業也一樣，逐漸脫離過往那種流於形式的股東大會。開始風聞那些籌備股東大會的倍樂生幹部嘟囔著擔心又不安，不知道今年的狀況如何等等。

終於「那一刻」來臨，出現了提問直島的股東。

當下我們不禁全員愣住，負責的董事慌忙在預想問題回答集中，翻找幾乎不曾派上用場的直島頁面，然後說「喔喔喔，有了，有了！」。會場工作人員迅速來到舉手的股東面前，將麥克風遞給她。

發問的股東是一位中年女士。她手持麥克風說：

「倍樂生在直島這座島上經營現代藝術的美術館等等，從事地區貢獻與重振現代藝術的工作，這是多麼有意義啊。這樣的事情是不是應該更積極告訴大家呢？針對活動內容的宣傳不會太少了嗎？」

手邊拿著回答集的董事，因為「出乎意料」的意見而發出驚呼剎時僵住，下一瞬間才理解對方是善意發言而放鬆下來。他似乎想著原來也有與我們站在完全不同角度看待直島的人呢。

現今社會已經能自然講出「企業的社會融合」等概念，包括考量社會弱勢、支持在地社區，又或是積極行使社會正義等等，也就是應該由社會中占據重要位置的企業來擔負文化、社會福利的責任。反過來說，這也是企業聘雇方式和事業結構若存有歧視或不公等，一不小心可能會對企業的存在本身造成極大威脅的時代。

猜想這位股東這段關於直島事業的建議背後，想講的可能是往後企業要積極擔負社會責任，將對文化、社會福利的貢獻納為企業活動的一環，這樣或許比做商品廣告宣傳更能提升企業本身

的存在價值。雖然她沒有明言至此，但現在回想起來應該是這個意思吧。

直島事業的中斷危機

二○○○年過後，倍樂生的事業進入岌岌可危的時代，二○○一年和二○○二年尤其艱辛。至今持續擴大規模的事業、扶搖直上的業績，在這兩年中成長開始趨緩，某年的營收甚至少於前一年度。倍樂生迎來了首次的危機。

如此一來不得不重新審目前的經營方式，檢討多餘的經營項目，以便更有效率。從上述角度來討論，直島事業理所當然成了縮編或中止的優先選項。

一九九○年代後半，直島以藝術為中心的活動相當蓬勃，因而一直存在「太過頭」的反面意見。減緩直島活動的腳步一事，以前就反覆被提出又打消，直到這一刻才開始有了真實感。直島是在福武先生眼下推動，董事們很難進言。然而，面臨營收、盈餘下修的緊急狀況，使得他們必須諫言。

隨後由負責財務的董事指示我們，整理一份現有藝術作品狀況的資料，包括擁有多少藝術品資產、以當前的市場價格計算價值多少。雖然只是預估價格，仍在大型藝廊和拍賣公司等的專家協助下，從頭到尾仔細調查了一番。

倍樂生的收藏品項繁雜，從茶道道具和備前燒等工藝品、印象派等近代繪畫、國吉康雄，乃至二十世紀的現代藝術，如此觸及廣泛領域的作品群不可能單憑一位專家就完成估價。因此，針對古美術、近代繪畫、現代藝術等不同領域，各自請不同專家來評估。此外，為了不讓過多的資訊流出，我們諮詢的對象是平日就有往來、可信任的公司，同時委託多家公司估價以增加客觀性。*收藏清單是很重要的情報來源，所以小心翼翼選擇估價業者。

我如此一邊推動直島計畫，一邊逐步完成收藏品的估價作業。

等到所有作品估價完成，又出現該賣掉哪些的課題。當時倍樂生的文化活動有國吉康雄美術館、直島兩大項目，兩者每年的營運成本約達數億日圓，也成了檢討的對象。

當時每年購買作品的預算上限為兩億日圓，基本上單一年度能夠使用這樣的金額，但實際上從未用完。這筆款項未編列成預算，與公部門的預算模式截然不同，沒用完的金額也不會因此被

*原注：附帶一提，收藏家並不喜歡讓業者知道太多收藏資訊，尤其是擁有好的作品更容易被列冊成為業者的「倉庫」，因為能知道作品所在處是絕佳情報。因此就算再遠，大型拍賣公司仍會定期拜訪收藏家，保持友好關係。

至於為什麼如此重視作品的擁有者，則是因為總是欠缺作品，好的作品更是不足。從有好結果，也就是交易情況熱烈的拍賣會作品走向就可窺見這一點。名單中必有傑作。每當這個時候，就會聚集頂尖收藏家，因為想要擁有而加入競標，但能得標者只有一人。其他下標失敗的收藏家為了撫平被激發的情緒，會標下其他作品。人類心理實在有趣，一旦激昂的情緒沒有得到代價就無法平復。

加入次年度的預算。公司規則中明訂出購買金額的上限這一點其實相當罕見，一般來說會進行得更加隱晦。

在營收低迷的現況下，包含前述事項，都使直島和藝術事業藉機被重新審視。

我們考量了許多方案，其中最可能的是將直島事業中與藝術有關的項目，或說帶有強烈社區營造色彩的部分切割出來，另外成立財團法人來執行。倍樂生留下其餘的飯店事業，繼續以盈利事業的模式經營。換句話說，這項方案是將直島的公益事業與盈利事業一分為二。

前面提及的藏品揀選也是優先檢討的項目之一。先賣掉幾乎沒有機會亮相的茶道道具、古美術類，超過四百件的國吉康雄作品則不運用在倍樂生藝術活動中，包括蒐集的相關資料都全數託交岡山縣立美術館，請他們在美術館進行正式研究與展出。岡山總部二樓的國吉康雄美術館由此閉館。

整體方案並非由我一人獨力完成，而是在福武先生與負責的董事間，居中依此方針協調。福武先生一直以來強烈希望能確實區分公司能做的事與福武家能做的事，也認為早晚都要釐清直島與藝術的關係，如今正是最佳時機。

新任社長的經營改革

該如何改革直島與藝術相關事業的方針已定，但公司總體經營改善卻不太順利。議論來來回回，總是沒有結論。

就算是直島事業也非單純縮小、撤退即可，必須在倍樂生內部邊調整各種條件邊找尋方向。

當時福武先生身上背負的想必極為沉重，我暗自期待公司能選擇步步為營。

在這種種情況下，倍樂生迎來新任社長，這是第一次從外部敦聘人才。二○○三年六月，曾任索尼執行專務董事、愛華（Aiwa）社長的森本昌義先生就任倍樂生社長兼營運長。他不負福武先生重建倍樂生的厚望，以前所未有的速度改革經營效率，僅一年就讓公司業績重新上揚。倍樂生因而回到過去的成長軌道上，再度變得生氣蓬勃。危機暫時解除。

然而，公司還是決定持續改革直島事業，正式檢討是否該設立財團法人。不只是消極面對直島，反而利用這次機會讓福武先生希望實踐的文化活動與倍樂生的事業得以切割，在兩者間做出明確區隔。一方面設立財團，一方面推動新飯店的計畫。福武先生與森本社長提出新飯店的構想，做為加強經營體制的策略之一，考量到直島事業能否盈利，因此提出增加飯店客房數來擴張營收。

接下來，倍樂生內部朝著設立直島與藝術相關業務的新體制推動。

公司整體面臨危機之際，直島也進入艱困的時期。福武先生為此接納新社長進入公司，以求在經營上有新的想法，直島部分也藉由設立財團來展開活動的新局面。

倍樂生面臨如此重大變革時，我以公司內負責藝術業務的一員貢獻一己之力，希望至少改善部分狀況。我邊推動國吉作品的託付，同時關閉了小規模的國吉專屬美術館。

直島藝術的變化

一九九〇年代後半至二〇〇〇年初，倍樂生的藝術事業發生諸多變化。為了邁向下一階段，無論經營基礎或藝術活動都進行變動。

一九九七年的公司總會上，釐清「飯店美術館爭論」，明確定位直島，得以全面開展藝術活動。一九九〇年代初，摸索舉辦展覽，開啟了直島的藝術活動；一九九四年至一九九五年，在南條史生先生的協助下，讓考量全球化的策展得以實現。接著是一九九〇年代後半開始，發展出以直島風土、環境、歷史為題的場域特定藝術。

這些雖然都屬於藝術領域，但推動方式、目的、結果大異其趣。

我們可以將相異之處歸納如下：其一，從策展人主導藝術變成藝術家主導藝術；另一點則是從考量國際脈絡的全球化藝術，走向從直島風土、風景、歷史出發的地域化藝術。這兩項差異有

天淵之別。

　　後者的變化以前述「THE STANDARD」展為象徵，我想讀者應該大致了解。前者可能需要稍加說明。解讀這些變化，應該就能發現為什麼曾有縮編危機的直島，在那之後得以扭轉情勢。

＊　＊　＊

　　「策展人」、「策展」等詞彙現今已變成網路業界用語，想必有人因此聽過。這是指以特定主題蒐集網路上的內容（content），從而創造新的價值。雖然被挪用，不過這些原本是藝術界用語。具有藝術史和美學等知識的專家稱為策展人，他們依照特定主題組織藝術家和藝術作品則稱為策展，藉由策展創造出在美術館等處舉辦的主題式展覽。

　　現代藝術的策展有著更具體的特徵。也就是說，匯聚作品，運用美學和藝術史、社會學和文化史等各種學術脈絡，讓現代社會的課題與傾向得以浮現，藉由藝術解讀或批判社會。眾多國際展、主題展說起來都是做為「知識實驗場」舉辦的。

　　在這樣的背景下策畫出的現代藝術展，形塑出國際上的藝術主流。「倍樂生賞」的頒發對象「威尼斯雙年展」、五年一度的「卡塞爾文獻展」（Kassel Documenta）都屬於這類，其他國際展大抵遵循此一路線。倍樂生以公司更名活動名義贊助、南條史生策畫的「TransCulture」展，

亦是同樣的脈絡。

二戰後，策展在藝術領域變得更為重要。接著進入一九九〇年代時，策展主題變成針對貧窮、人種、性別歧視等社會議題，透過視覺藝術批判現代社會。這種重視社會觀點的藝術潮流一直延續至今。

探究人類根源的大地作品

以上說明的是策展人主導的藝術。進入一九九〇年代，直島從這種以策展為主的藝術活動轉向以藝術家創作為中心的藝術活動。具體而言，契機是德・瑪利亞、特瑞爾等創作大型大地作品（earth work）的美國藝術家，以及支持他們的迪亞藝術基金會的活動，給予我們極大的啟發。*

迪亞藝術基金會創辦於一九七四年，由德國傳奇藝術經紀人海納・弗里德里希（Heiner Friedrich）與妻子菲莉帕・德・曼尼（Philippa de Menil），在第一線連結起基金會與藝術家的海倫・溫克勒（Helen Winkler）三人成立。弗里德里希是傳奇藝廊經營者，為世人引介約瑟夫・博伊斯（Joseph Beuys）、西格瑪・波爾克（Sigmar Polke）、葛哈・李希特（Gerhard Richter）、麥可・海澤（Michael Heizer）、塞・湯伯利、德・瑪利亞。後來他前往美國，與迪亞藝術基金會另一位創辦人菲莉帕熱戀結婚。菲莉帕是石油富豪多明妮克・德・曼尼（Dominique de Menil）與

約翰‧德‧曼尼（John de Menil）夫婦之女，他們創設了曼尼典藏館（Menil Collection）、羅斯科教堂（Rothko Chapel）。

弗里德里希的創意、菲莉帕的財力，加上溫克勒的管理能力，讓德‧瑪利亞的代表作〈The Lightning Field〉（閃電原野）等重要的大地作品大獲成功。將藝術作品帶出美術館，創造出能長時間設置並延續下去的環境。藝術並非暫時而是永久存在某處。迪亞藝術基金會除了資助〈The Lightning Field〉計畫一百萬美元，也以數百萬美元為單位資助了眾多藝術家，包括特瑞爾、賈德、弗瑞德‧桑德貝克（Fred Sandback）等人，使他們的計畫得以實現。然而不久，龐大的經費導致經營困難。此外，菲莉帕有一段時間沉迷伊斯蘭教神祕主義蘇非派（Sufism）。

一九八〇年代，迪亞藝術基金會陷入經營危機，進行出售作品、更換館長等經營改革後勉強維持。跨入一九九〇年代，新館長麥克‧高文（Michael Govan）上任，新設「Dia:Beacon」美術館，重新開始資助大型大地作品。二十多歲時，高文跟隨湯瑪斯‧克倫斯（Thomas Krens）館長設立了畢爾包古根漢美術館。後來三十九歲時，高文接任迪亞藝術基金會館長，顯示他雖年輕卻是經營手腕高明的天才型館長，深得德‧瑪利亞、特瑞爾、海澤等藝術家與創辦人弗里德里希、

＊原注：創作尺度驚人的藝術家還有羅伯特‧史密森（Robert Smithson）、唐納德‧賈德、麥可‧海澤等。此外，雖非大地作品卻亦為特殊場所的，包括馬克‧羅斯科（Mark Rothko）的「羅斯科教堂」（1971）、倫佐‧皮亞諾（Renzo Piano）設計的「曼尼典藏館」（1987），以及湯伯利、丹‧佛萊文（Dan Flavin）的空間等。

溫克勒的信賴，彷彿美國大地作品守護神般的存在。日後地中美術館落成，高文、弗里德里希、溫克勒先後造訪直島，都留下正面評價。

迪亞藝術基金會與一般的美術館截然不同。原本一開始就不是做為美術館，而是先有好幾個理想的藝術計畫，為了實現這些計畫才打造美術館；涵蓋領域也不限於藝術，還包括戲劇、音樂等。此外，在評論作品上也反映出他們獨特的思想，理想主義又富哲學性。

迪亞藝術基金會揭示標語般的理念「第一是藝術作品，其次是藝術家，最後才是觀眾」。這樣以藝術作品為中心的思考模式，從迪亞對待藝術的態度就道盡一切。要不是這樣將作品擺在第一的態度，不可能在觀眾連怎麼去都不知道的沙漠中央打造作品吧。也就是，他們將追求藝術放在第一優先。

大地藝術的作品均是追求美的極致、表現在精神層面的，同時也超越現代藝術策展所規範的藝術史框架，特徵是作品基於人類史的視點存在。因此，再難以用延伸至繪畫、雕塑的藝術框架解釋，反而應如金字塔或巨石陣般以文明史觀來解釋。

相當有趣的是，大地作品多數集中在美國西南部的亞利桑那州、猶他州、新墨西哥州、德州等地。原因或許是在廣袤沙漠地帶的自然環境中，能以地球規模來開展計畫，加上散布著原住民的聖地，既是精神、宗教的重要場所，也是在現代讓人感受到神祕性的場所。

不同於做為批判社會的藝術，或是前述政治與藝術的傾向，大地作品是憑藉宇宙、大自然、人類存在，或是時間、空間等饒富哲學，有時帶著宗教意味的態度來創作的藝術。一方面極為科學，卻又相當神祕，探究人類根源的課題。每一件作品製作都曠日費時，相較於命名，作品更常直接冠上計畫名稱。

特瑞爾的〈羅登火山〉計畫是其中極具代表性的作品。這件作品構思始於一九六〇年代，直到一九七九年才在舊金山火山帶的羅登火山開始實行，是至少已經持續進行超過四十年的長期藝術計畫。有飛行駕駛執照的特瑞爾駕駛小飛機，來回尋找好幾年，才找到羅登火山。計畫規模異常宏大，將一整座死火山化為作品。*

德·瑪利亞的〈The Lightning Field〉（1977）同樣是大地藝術的代表作。這件作品創作於一九七〇年代後半，在新墨西哥州的沙漠地帶奎馬多（Quemado），格狀排列四百根不鏽鋼柱，讓雷打落此處（後文會詳述）。為了找尋廣大又幾近水平的沙漠地帶，德·瑪利亞駕車在美國西南

*原注：對特瑞爾來說，在創作自己的作品上，只有羅登火山是重要的地方，但為了取得羅登火山，必須同時買下周邊牧場的土地、牧場經營權等，為了實現計畫，將包含這些部分都一併買下。特瑞爾在居住地舊金山，相較於藝術家，反而是因牧場主人身分受到敬重的牧場經營者，飼養著知名牛種「黑安格斯牛」。為了自身理想的藝術，大地作品藝術家不惜做到這個程度。

部各州奔走。實際上，作品所在之處，除了那四百根不鏽鋼柱，一眼望去看不見任何人造物。在尋找合適的土地上，德・瑪利亞毫不妥協。

其他大地作品藝術家同樣對土地有其堅持，以壯闊的尺度，花費數年，讓自己的作品以一大型計畫的形式實現。

原居紐約的賈德也是其中一人。他嫌惡藝術興衰被既有美術館創造的流行掌控，且認為美術館所製造的那些應對時事的解釋太淺薄，一九七〇年代起來到德州，在距離機場所在地艾爾帕索（El Paso）約莫三百二十公里的馬法（Marfa），這個接近美墨邊界的農村，開啟了親手構築偉大王國的計畫。

前往馬法途中會經過好幾處廢墟，周圍除了乾土與無盡延伸的藍天外一無所有。過去因美墨邊界議題，這裡成為墨西哥與美國軍隊開戰的第一線基地，之後二戰時曾用來做為陸軍航空隊的訓練設施，隨後關閉變成廢墟殘存至今。賈德費時數十年，將它轉化為自己的藝術聖地。

二〇〇〇年至二〇〇四年間，我三度造訪這些地方，不單只是參觀。因為得到協助特瑞爾、德・瑪利亞在直島製作作品的機會，為了學習，我前往這些地方參觀，想了解他們的作品從何而生，又是在什麼樣的背景下創作。

在紐約的德・瑪利亞工作室牽線下，有時單純因為開會前往，有時福武先生跟我們同行，也

曾為了了解何謂「經驗的藝術」*而造訪。

那時最常去的機場是亞利桑那州鳳凰城機場、新墨西哥州阿布奎基國際機場（Albuquerque International Sunporr），無論哪一處都以汽車為主要交通工具，在高速公路上馳騁好幾個小時，是不進行「美國之旅」就無法到達的場所。

亞利桑那州、新墨西哥州、德州與美國西南部處處乾涸的大地和廣袤的藍天，搭配一條沒有盡頭的道路。行駛過好一大段下降的緩坡後，又開始在漫長緩坡上爬升。那連接到極遙遠之處的單一道路前方，視野因毫無遮蔽物而顯開闊。雖然三州風景略有不同，環顧之下毫無遮蔽視野之物這一點卻是共通的。

順帶一提，特瑞爾住在〈羅登火山〉所在地亞利桑那州旗杆市（Flagstaff），全美知名的能量景點塞多納（Sedona）就在不遠處。那裡原是原住民哈瓦蘇帕（Havasupai）和西納瓜（Sina-gua）的居住地，傳說可以灌注來自祖先的能量，光站在那裡就富含意義。一九七〇年代後，信奉心靈（精神）世界的人們、當時為數眾多的嬉皮等試圖反抗既有社會的人都以這塊土地為目

*原注：「經驗的藝術」是指與作品對峙時的經驗本身就是一種藝術體驗。德·瑪利亞、特瑞爾、賈德等人的大型作品與大地作品創造的時空，將帶給造訪該處的人特殊體驗。換句話說，「經驗的藝術」是在被作品包圍下所發生的美學事件。

標。原住民的聖地現在以「精神之鄉」聞名，一年超過四百萬觀光客造訪。在岩山上召開瞑想會

稀鬆平常，當地禮品店的看板上寫著「psychic」（精神、心靈）、「aura」（靈氣）等字樣。

我是一九九〇年代後半開始造訪當地，當時還沒有今日這般觀光化。但二〇〇〇年後，二〇

一〇年左右迅速成為觀光勝地，日漸世俗化，不復初始的開拓精神。

一旦變成觀光區，就難以留存作品所需的廣大土地。德·瑪利亞的〈The Lightning Field〉和

賈德的馬法都是如此。尤其是前者，作品成立的前提條件是，除了不鏽鋼柱，環顧周遭不能出現

其他人造物，為了維持這一點似乎異常辛苦。

可親身體驗時間與空間的〈The Lightning Field〉

接下來容我介紹可謂最富大地作品風貌的德·瑪利亞〈The Lightning Field〉。它是一件什麼

樣的作品，又能從中得到何種體驗，我想試著用有限的字眼來清楚表述。因為不管對我或福武先

生來說，這件作品都極具革命性，就算說二〇〇〇年後直島的路線幾乎由此決定也不為過。

〈The Lightning Field〉位於新墨西哥州，要先將車子停在奎馬多這座迷你小鎮的辦公室，再

改乘負責管理作品的當地牛仔＊所駕駛的4WD。

不能駕車自行前往有其考量，不讓作品所在地曝光是原因之一。名為〈The Lightning Field〉

之處，雖然位在大地某處，卻又不是有著特定地名的地方。

另一個原因是，實際上駕車前往困難重重，有時還會遇到危險。作品位在平常就連道路在哪裡都分不清楚的地方，就像是在沒有道路的路上行駛。

記得應該是二〇〇四年，不知第幾度造訪時，遇到了暴風雨。原本乾涸的大地瞬間因豪雨變成一片泥濘，牛仔開車開得極其困難，如果陷入泥地好像就會無法掙脫。連每天開同一條路以為常的牛仔都這麼不容易了，一般駕駛更是難上加難。我們就這麼被暴風雨絆住走走停停，花了平常數倍的時間才終於抵達目的地。

那次是與福武先生同行，剛抵達機場就變天，落下斗大雨滴，接著打雷。天氣瞬息萬變。

然而，福武先生顯得異常開心。因為眼前景象，恰如德·瑪利亞的作品名稱〈The Lightning Field〉。

從遠處可見雷電打在不鏽鋼柱上。越靠近，越感受到那份毫無生息的恐怖。放眼望去全無遮

─────────
＊原注：忘記提到他的名字了！他叫羅伯特，一九七九年〈The Lightning Field〉製作時就開始參與，熟知一切。正職是牛仔，兼職照顧小屋。第一次見面時，他帶著還小的孩子。有一次請從未離開家鄉一帶的羅伯特到阿布奎基的機場來接我們，他開車變得很緊張，情景十分有趣。對我來說，在看不出哪裡是路面的道路上找路駕駛比較困難，但他反而是行駛在跨越都會的高速公路上更緊張。他坐在駕駛座上看著前方，一臉緊張地開著車，像是不好意思自己如此緊張而致歉。

蔽之物，唯有不鏽鋼柱群能夠承接落雷。令人在意的還有一點，我們正站在屋簷之下的這棟登山小屋般的小房子，是單獨出現在大地上的小小突起物。雷也可能打落這裡。這麼一想，讓人變得惴惴不安。

一時之間，閃電就像糾纏著不鏽鋼柱群般任意奔走，時而落下響雷。之後天空變得越來越亮，雷響漸行漸遠。從我們抵達後到底持續了多久呢？

下午兩三點抵達到天黑前應該還有一點時間。從下雨到打雷，福武先生一直站著眺望，即便大地因落雷發出悶響也不為所動。等到雷電逐漸遠去，又能窺見層雲間的天空時，他默默吐出一句「真有趣」，接著便走進小屋。我慌忙告訴他天黑後還有其他可觀之處，他只說了「我已經看夠了」、「我會看明早的日出」，就沒再從屋裡出來，想必表示他已充分體驗了〈The Lightning Field〉。

事實上，我雖然來過三次，卻是第一次看到這樣戲劇性的光景。問了其他相關人士，得到的回答是符合作品名稱的落雷景象其實相當難得（只不過當地確實是以落雷聞名的城鎮，果然福武先生有著某種「天生運氣」）。

另外，實際上雖然德．瑪利亞將作品命名為〈The Lightning Field〉，卻不是為了閃電而創作。反而因為作品在平時靜謐無比，讓人覺得名稱源自這一帶是「以容易打雷閃電聞名的地區」，也就是那隱藏在閃電般激烈光景背後之物，才是作品蘊含的真正意義。

〈The Lightning Field〉的開放時間限定在五月至十月，春秋兩季的短短時期。參觀方式也稍

嫌怪異，必須住上一晚才行。

　　參觀者要先前往位於奎馬多的辦公室，再搭乘由迪亞藝術基金會雇用的當地牛仔駕駛的

4WD，花費約莫一小時行經看不出是道路的路，方可抵達〈The Lightning Field〉所在之地。分

不清是沙漠或草原的平地上有唯一一棟山林小屋般的建物，通常是好幾人的團體一團或兩團一起

落腳小屋。

　　放下行李後走到戶外，隻身站在毫無寄託之物的草原上，時間過得比想像中更為漫長，漫長

到讓原本興致勃勃來到當地的我們沉靜下來。火辣辣的陽光照射下，毫無陰影存在。眼前所見只

有未曾見過的廣闊天空，腳下是纖細的枯草。有時枯草堆中會突然奔出乾瘦的野兔。風吹拂過草

地晃動，沙沙作響。

　　德・瑪利亞到處尋找水平面無限延伸的自然地形，最後發現這裡。和特瑞爾的〈羅登火山〉

一樣，都是為了自己作品對幾何上的需求尋找場地。

　　驅使大自然的藝術家也有兩種類型。一種是將大自然視為未經馴化之地，自己亦返璞歸真面

對自然環境；另一種視大自然為原始狀態，自己則站在人類文明的角度。兩者看待世界的方式大

相逕庭，前者認為人類是大自然的一部分；相對於此，後者將大自然視為客體審視，人試圖成為

神般俯瞰世界。換言之，兩者的差異在於進入其中與從外觀察。

德‧瑪利亞和特瑞爾都屬於後者。但如我描述的「試圖成為」神般，他們知悉某些部分不可能成為，神，無法如祂那樣縱觀天下，清楚人類的「知識」體系並不完美（那份不完美正是魅力所在）。

仔細觀察〈The Lightning Field〉，認真端詳，就會發現纖細、不穩的不鏽鋼柱以近七十公尺的間隔格狀排列。不鏽鋼柱的直徑看起來或許連七公分都不到。總共四百根柱體，從此端到彼端相當遙遠。其實間隔是貫穿的空間，對參觀者而言無可介入。從外眺望還好，一旦踏入不鏽鋼柱間等距間隔七十公尺的空間，就像是身處迷宮。

這是對〈The Lightning Field〉的第一印象，呈現出完全不像照片上所見閃電打落的地景藝術代表作的樣貌。既沒有劈開漆黑夜色的雷電交加，也未轟隆作響，彷彿是破了個大洞的虛空無盡延伸。小屋生活比想像中來得忙碌，時間轉眼即逝。太陽開始西沉，隨即逐漸變暗。日光從接近地面處照射地表，光線斜向而來，當照在不鏽鋼柱頂端處，柱子就像點亮燈火般變得明亮。太陽更西沉後，光線照射在柱體側面，不鏽鋼柱的垂直方向就像發光般閃亮。

此時，廣大的高原上浮現出原本完全沒注意到的四百根不鏽鋼柱。無論在此端或彼端，它們都以規律的垂直軸林立著，完美配合透視，朝向消點排列。一方面感到永無止境的縱深，又聯想

起幾何式的三維空間。

然而，這樣描述並不正確。因為空間早已存在，只是我們一開始沒有辨別出來。藉由透視般排列整齊的成排不鏽鋼柱，我們從而能認知縱深，感覺到空間。這一連串的空間認知過程其實具有決定性的作用，只要體驗過一次就會對空間認知的方式完全改觀。在這裡有兩次體驗的機會，晚與早、日落與日出。

這般空間體驗其實才是〈The Lightning Field〉的本質。藉由日落日升的光影變化，親身體會不可逆的時間與空間。這是一種同時感受「時間」與「空間」的存在，如同宇宙似的身體感覺。

〈The Lightning Field〉不像一般作品那樣體積龐大，也不試圖讓觀者將意識集中在物體上。也就是說，既非驅使物質感、重量感占有空間的那種作品，也不是讓人集中視線。反之，德‧瑪利亞所使用的物體是體積小、物質密度稀薄的空間。

然而，他在大自然中謹慎布設的裝置帶來超乎想像的出色效果，擴張了我們的知覺，變得更加敏銳。我們在此處的經驗，轉變為極其抽象的表現，是以身體感知了廣大的「空間」與「時間」的概念。

能夠直接以感官接觸單用廣大一詞不足以形容，那是幾近無限的時空嗎？能將佛教或基督教等宗教世界所描述的無限時空內化嗎？挑戰這些難題的正是藝術家德‧瑪利亞。

容我重述，德・瑪利亞並非想以象徵方式表現時間與空間，也不是具體表現自己所想的時空意象。他只是製造出一個空間，讓我們可以身處其中，以各自的方式與時空相會。

德・瑪利亞說道：

「藝術是促使觀者去思考地球與宇宙的關係。」

因此，大自然變成必需，當天的天候和光也成為必要。體驗僅此一次，卻涉及永恆不變。

體驗〈The Lightning Field〉後，回到不大甚至可說是迷你的城鎮。小鎮裡唯一的道路兩旁零星分布著幾戶人家。穿過道路就等同於離開奎馬多，彷彿出現在西部片中的場景。第一次造訪時，我沒意識到這是城鎮，直接通過。

小鎮上有唯一一間餐廳，不知道第幾次造訪〈The Lightning Field〉、跟豐田先生同行時才第一次踏進那間餐廳。餐廳是什麼時候開的呢？不記得上一次來的時候有到這邊，所以不知道那時餐廳是否已經存在。

想點杯咖啡，一位典型的開朗中年女士來幫我們點菜。她穿著或許是仿自連鎖店制服的可愛連身裙，稍嫌誇張地熱情招呼我們這樣的觀光客。

小鎮無疑就是美國的鄉間村落。居民對鄰近就有著〈The Lightning Field〉這樣彷如能跟宇宙連線的奇妙地方一無所知，就只是在小鎮生根生活著。這樣的強烈對比，將眼前光景變為非日常

的事物。

〈The Lightning Field〉每年從冬季到春季停止開放以養護作品。一方面也是因為這時節天氣變得嚴峻，趁著關閉期間將不鏽鋼柱修整回垂直狀態。在那樣廣大的場地進行龐大的調整工作，確認是否連一公釐的誤差都已消除。此事千真萬確。我得知這項作業後，眼前自然浮現出在荒野正中央默默調整精密機械的牛仔身影。

有一次，那位牛仔另有工作，一臉和藹的夫人來接送我們。她對日本的來客毫不設防，讓我們搭上車開在顛簸的道路上前往小屋。我向她提起以前曾見過的女兒，她說女兒已經十四、五歲，優秀出眾。我提到她那時曾送我說是在沙漠裡玩耍找到的史前時代石製箭頭，母親淺笑回應。那個箭頭成為我在〈The Lightning Field〉的紀念品，跟從特瑞爾〈羅登火山〉得到的紅岩碎片一起，珍藏至今。

我認為這些過程在某種意義上都包含在作品之中，至少算是旅途中的重要歷程。不容易抵達反而留下深刻記憶，途中還會發生許多這樣的故事。而無論是德・瑪利亞或特瑞爾，都將這一切看得與抽象概念同等重要。

唐納德・賈德的聖地馬法

然而，漸漸難以持續如此慢悠悠的做法也是事實。在逐步變為觀光區的情況下，連這類地方也被「服務」入侵。如此一來，我們就在莫名其妙的舉世消費社會中被歸類為「顧客」。

連最頑固的老頭賈德的聖地也被波及。二○○五年，前往賈德心中曾經的聖地馬法途中，行經的沙漠地帶突然然出現一座 Prada 分店。那是德籍雙人組藝術家艾默格林與德拉塞特（Elmgreen & Dragset）以 Prada 店鋪設計的藝術作品，店內展示著真正的 Prada 皮包和鞋子。他們說這是「對現代物質主義的嚴厲批判」，我只覺得是不好笑的玩笑。如果賈德還在世，應該會氣到頭頂生煙破口大罵吧。*

我造訪賈德的馬法時為一九九○年代，鎮上人口約一千人。雖說是城鎮，同樣太偏僻。即使如此，有些團體仍配合早上的集合時間，從各處驅車前來一探賈德的藝術計畫。抵達指定地點的人總是想著，是這裡嗎？邊讓汽車跟著在路上排成一列，等待約定時間到來。

維持這樣廣闊的場地很辛苦。當時是由賈德基金會與奇納提基金會（Chinati Foundation）† 協助管理。賈德基金會負責賈德自宅，奇納提基金會管理藝術計畫，目前部分接受迪亞藝術基金會援助。

當初馬法什麼都沒有，連要找個地方吃飯都找不到，當然也不可能有住宿設施。清晨就要從

附近的鄉鎮出發前往此處，所以會就近（說近也要三、四小時車程）找地方住宿。

賈德在一九七七年移居馬法，在這裡一直生活到一九九四年過世。他的自宅開放參觀，只要去那裡就能知道賈德生前的生活情景。我造訪的時候，看到史前時代的石製箭頭在一張大桌上堆成小山狀，隨處裝飾著原住民的編織物。

說到賈德，他的特徵是使用塑膠、合板、混凝土等做出幾何形狀的物體，以哲學式形上學的概念創作出費解且難以裝飾的作品。那樣的賈德卻在日常生活中將史前時代的石製箭頭擺在身邊，還裝飾著原住民的編織物，著實耐人尋味。或許他是在被偉大大自然包圍之處，從數萬年前人類製造的箭頭中找尋人類加工的痕跡，超越時空去感受與人的連結。即便是因嫌惡而遠離都會，人果然還是企求人吧。或許連如此生活的賈德，都仍存有對人類的眷戀。

* 原注：順帶一提，特瑞爾曾說賈德是「超級討厭的傢伙」。但說到特瑞爾，可能德·瑪利亞也會有同樣的反應。

† 原注：不知如今如何，但那時奇納提基金會曾推動藝術家駐村，利用空屋當作工作室，打造出讓年輕藝術家長期進駐創作的空間。其中也有藝術家在建物再生撤離後，仍持續將那裡做為藝廊。雖然會想到底有誰會去參觀，但這麼說就太不解風情了。

私底下的特瑞爾

多次造訪美國西南部的旅程中，最常前往的是特瑞爾的家，住過好幾次。一群人同行會住飯店，我單獨造訪時，特瑞爾會要我住在他家。

特瑞爾現在好像是跟不知道第幾任的太太一起生活，但一九九〇年代末至二〇〇〇年初是一個人住。他有好幾名子女，某次我去他家住的時候，他略帶困擾地說，女兒回到距離十分鐘車程的他的工作室兼辦公室，對女兒交了男朋友一事似乎非常擔心。我看著這樣的他，心想原來特瑞爾也是一位普通的父親啊。

特瑞爾興趣廣泛，而且都很熱中。他在十六歲時考到小型飛機駕照，這項興趣持續至今。附近的機場有好幾架他擁有的古董飛機，在亞利桑那時會駕駛飛機來去。我也搭過好幾次。

聽到「去吃早餐吧」，我直覺反應是不是要開車去，沒想到直接來到機場搭上飛機。當然是由特瑞爾親自駕駛。*他在飛行中對我說：「體驗一下無重力狀態吧？」接著突然急速下降，實在十分難受。聽特瑞爾說，二戰之類戰時，駕駛戰機會以自旋降落飛行，聽起來真是辛苦。

底下是一整片大峽谷。飛行一段時間後，抵達另一座機場，在機場附近吃早餐後又駕駛飛機回返。順帶一提，特瑞爾一早就在吃牛肉。看著他吃的我，反而覺得氣結。他正是這樣肉體和精神都很強韌的人。

有一次特瑞爾跟我說「雄史，這還給你」，然後遞上一枚像是徽章的東西給我。一問之下，是教他開飛機的老師送他的。特瑞爾的老師†二戰時隸屬航空隊，曾跟日軍交戰。雖然不知道特瑞爾送我的徽章是日本兵送他的，還是搶來的，總之是日本軍人配戴過的。他說這是日本人的東西，還是讓日本人拿著比較好。

特瑞爾十六歲學會開飛機後，立刻志願參加援救西藏僧侶的義勇軍，應該是在一九五〇年中國人民解放軍入侵西藏之後。他在營救西藏僧侶的過程中兩度被擊落身負重傷，在生死交關間徘徊。‡

特瑞爾尊敬的前輩包括二十世紀美國畫家山姆・弗朗西斯。他也會駕駛飛機，並曾徘徊在生死關頭。弗朗西斯擅長抽象畫，早期只用藍色一色的畫面，讓人聯想到無盡延伸的廣袤天空。特瑞爾的藍也可解釋成在眼前展開的天空。在上空所見的天空，上下左右都是均質的。特瑞爾的藍

* 原注：他曾經讓我在天空中駕駛過一次飛機，直飛向前只要握住操縱桿往前即可。雖說是這樣，我還是覺得自己開過飛機了。

† 原注：特瑞爾的老師據說是擊落山本五十六的人。果真如此，那應該是小蘭菲爾中尉（Thomas George Lanphier Jr.）或巴伯中尉（Rex T. Barber）。兩人曾狙擊山本五十六所搭乘的一號機。

‡ 原注：特瑞爾不曾參與戰鬥，只參與了營救任務。他是和平主義者，越戰時期曾藏匿好幾個拒絕接受徵召的人。而且他雖然喜歡日本，卻不想去有美軍基地的沖繩；並非討厭沖繩，而是討厭有美軍基地。

也是源自於此吧。

造訪〈羅登火山〉的歸途中，在一處像酒肆的地方暫歇。特瑞爾雇用的牛仔在工作結束後聚集於此，喝酒、吃晚餐。一問之下，最年輕的青年牛仔只有十六歲，高中適應不良，退學來到特瑞爾的牧場。

青年牛仔志得意滿地向特瑞爾說著他怎麼用手槍擊斃郊狼，特瑞爾笑呵呵地聽著。旁邊的牛仔頭頭切下一片肉放入口中，邊說：「打哪？」聽到青年牛仔回答「屁股，我繞著轉」，牛仔頭頭說規矩是「打頭，要一槍擊斃」。青年牛仔發現自己技術之差一臉羞愧，特瑞爾默默點頭。

牛仔頭頭以前似乎是軍人，從軍赴越南。特瑞爾讓他回到美國的他帶領牛仔。特瑞爾對他讚不絕口，說他律己甚嚴、沉默寡言，是彬彬有禮的傢伙，亞利桑那第二屬害的槍手。問牛仔頭頭第一名是誰，他回答「是特瑞爾」。

特瑞爾來這裡是為了聽取他們一天的工作狀況，談笑、高歌，慰勞工作的辛勞。他看起來完全像是牧場主人。實際上，特瑞爾總是腳踩靴子、頭戴牛仔帽。處於現代藝術最前線在世界各地飛來飛去的特瑞爾，眼前怎麼看都是傳統牧場主人的特瑞爾，兩種風貌不可思議地極為協調，反而能重合在一起。

從酒肆看到的〈羅登火山〉呈現出和緩的曲線，伴隨著夕陽西下，逐漸與夜空融為一體。

＊　＊　＊

前面介紹的大地藝術作品都是現代藝術名作中的名作，在大地藝術、環境藝術領域幾乎可說是一定會介紹的作品，登場的藝術家也都是眾人皆知的巨匠，全都是世界知名的作品與藝術家。

但我親眼所見的，是與在地事物共生的他們的樣子和作品。雖然都有著抽象哲學式的主題，卻又活生生地實際存在於具體的空間。他們的作品並非只存在於藝術史和美學上的論述中。知道理念卻未體驗作品真實的一面，就不能說你曾經看過大地藝術作品。

巨匠們在美學上的意見決不可能統一，但他們口徑一致地認為體驗更為重要。我窺探他們的人生，心想為藝術而生，就是指他們這種態度吧。

這時的經歷日後拯救了陷入苦境的我。

意外「訪客」

接下來讓我們回到二〇〇〇年代初始。藉由實現了「THE STANDARD」展，直島的目標路線終於明確定調，以現代藝術創造面向在地的眼光。此外，與島民的互助關係也逐漸形成。雖然

因倍樂生經營狀況不佳而短暫面臨縮編危機，但在福武先生與新社長的經營改革下度過困難的時

期，直島計畫再度順利推進。

想到從前那段在左右不分、五里茫霧的黑暗中，只能拚命向前方奔走的時期，我腦中甚至開

始閃現「安定」兩字。

繼續維持下去，我的直島夢想可能就會付諸實現。培育現代藝術成為島上文化，和島民一起

打造「現代藝術之島」，以現代藝術為中心引領直島的夢。

正當此時，福武先生某天突然說想將莫內的〈睡蓮〉（1915～1926左右）擺設在直島。我

被叫到社長室，他希望我飛去巴黎。購買〈睡蓮〉的前置作業已有頭緒，他要我接續進行。

關於這件任務，紐約的藝術經紀人安田稔先生早已開始動作，他也是買下讓我在布展作業中

體驗到地獄的諾曼作品〈100 Live and Die〉的人。說實話，他跟我同樣畢業自東京藝大，是早我

幾屆的前輩，也是岡山人。而提到岡山人，我進倍樂生時的上司，也是公司首位負責藝術業務的

淺野部長，同樣出身岡山，而且是東京藝大畢業。再者，福武先生也是岡山人。或許對他來說，

同鄉讓他放心，大型任務幾乎都委由這位安田先生處理。當時公司員工多來自岡山，藝術業務則

微妙地岡山與藝大交錯，交織出人際關係。

或許是受到這些影響，安田先生與我的關係，縱使我是顧客一方，卻還是時常莫名感到自己

像是被指揮的晚輩。這次也是，作品從巴黎運送途中的安全運送作業，不知道為什麼不是安田先生負責，而是落到我頭上。

這次的莫內也是，應該是讓諾曼成為遠因之一（我這麼覺得）的安田先生的工作。並非要責備他，而是有種東西叫做頻率不合。總之每次合作都會出些意外。

這次購買的是莫內逝世前幾年畫的〈睡蓮〉。不僅價格超過六十億日圓，尺寸也很巨大，光高度就有兩公尺，橫幅更達六公尺。倍樂生至今在藝術作品上花費不少，但單一作品投注如此高額還是第一次，需要以福武財團名義購買。那段時期，公司與財團間的藝術業務已經切割開來。

這次會買下〈睡蓮〉並非毫無跡象。稍微回溯到一九九九年，美國麻州波士頓美術館舉辦了「Monet in the 20th Century」展，圍繞在莫內逝世前幾年作品的特展，展出內容相當精采。倍樂生出借了兩幅收藏的莫內作品，福武先生親自前往當地看展。他注意到展覽壓軸之作二乘六公尺的〈睡蓮〉是私人藏品。其他作品皆由橘園美術館（Musée de l'Orangerie）等美術館所有。

福武先生原本就喜愛莫內的〈睡蓮〉，倍樂生曾買下兩幅作品。可能是看了這幅〈睡蓮〉後重新深受感動，無論如何都想擁有這幅畫吧。透過安田經紀人，數度與個人收藏家協商。

能在直島展示莫內嗎？

協商終於進入最後階段，等到要訂定作品買賣契約、支付款項、準備運送等才叫上我。每次都是如此，於是我立即動身飛往巴黎。

接著我在當地進行需要小心翼翼處理的作品接收作業，再搭機返國。

那時將作品運送出國的核准文件是由法國政府核發，據說在那之後新設了規定，莫內作品只要其中一邊超過兩公尺，就嚴格禁止攜出法國。這相當於日本禁止國寶外流，對法國而言這種尺寸的莫內〈睡蓮〉也需要嚴格限制。

當時其實相當緊張作品是否真的出得了法國。心想在心靈上靠近日本一點比較安心，選擇日航的航空貨運，因此鬧了個笑話，因為該航班與法航聯營，駕駛其實全是法國人。

經過十幾個小時的飛行，看到成田夜景的當下，我才真的放下心中大石。接著，經由陸路將畫作運往位於大阪的倉庫，莫內的〈睡蓮〉就放在那裡。福武先生一家也聚集到此。我因為是跟安田先生合作，內心忐忑不已，想說不會哪裡又出錯了吧。在巴黎時最後是出動外觀像裝甲車的貨車，中間還突發藝術品運送公司的巴黎負責人連拉了好幾天肚子的狀況，但整體而言過程順利，掛設工作也得以進行。

為了讓福武先生一家能好好欣賞必須下一番工夫，要將畫作一覽無遺得站在多少公尺後欣賞，又包含這段距離室內需要多大空間等等，都事先推敲再決定場地。

一般人可能不會太在意，但二乘六公尺的比例是異常難以盡收眼底的視角。雖然作品尺寸也是一大問題，但長寬比更嚴重。

試著回憶一下，我們周邊的電視、電腦或手機的螢幕長寬比大多是一比一點四至一點六，連看起來橫向頗長的電影院銀幕長寬比也只有一比一點六至一點八。相較之下，莫內的〈睡蓮〉是一比三，就能知道這幅畫的橫向長度比縱向長非常多。

橫向長度這麼長會破壞縱向視角，使觀者的意識無法融入畫作。稍後會詳細說明為什麼莫內要畫下這麼長的作品。總之，此時先專注找出能一覽這幅龐大畫作的距離。

邊後退邊測量能將畫作納入單一視角下的距離，最後測得二十二至二十三公尺。接著找尋能退到這麼後面看畫的場地。*，所以最初才會在大阪的倉庫展示。

那時其實尚未決定設置〈睡蓮〉的地點，某天接獲福武先生召見時，他說：

「我想把它放在直島，你覺得呢？」

*原注：我也不知道當時的實測後來其實會運用在莫內展間的設計，就只是為了知道多長距離才能讓一幅畫盡收眼底，拜託幾個人實地觀看、測量距離。

我一時無話可說，心底清楚知道答案是不。對我來說，「THE STANDARD」展結束後，直島未來方向已經明確，就是與在地社區一起推行現代藝術，我才剛確信如此直島才會有未來。

福武先生的一句「想放在直島」，對我來說是出師未捷身先死。

「那個，雖然您問我覺得如何……直島總歸還是堅持現代藝術路線比較好，您說是吧？莫內的〈睡蓮〉跟這樣的概念不合。」

當時的我已是盡全力才能回答得這般婉轉。但福武先生彷彿早已下定決心。

「我要你想想怎麼讓莫內擺得契合直島。」

「可是……」

我不過是一介員工，明白事已至此只能屈服，最後回上一句「我知道了」。先前的滿腔熱血就像一場夢般萎靡，在半失熱情的狀態下度過了好一段時間。

那條讓直島更加蓬勃發展、成為現代藝術之島的康莊大道，好不容易直到現在才終於清晰浮現，為什麼如今要加上莫內。現代藝術的精華之處在於因地而生、在地創作。雖然無法立刻變成高價或出名，能見證藝術最具生命力的瞬間才有其意義。

雖然在歷史留名的莫內〈睡蓮〉並非沒有那個瞬間，但早已是歷經充分評價的過去之物，無法在創造當下的現場得到。以高價買賣的藝術品是資產，不同於在直島能感受到的那份藝術的臨場感。

為了將莫內引入現代藝術之中

近代美術大師之作該如何與現代藝術結合呢？

又該如何鑲嵌進直島所追尋的地方和自然環境與藝術間的關係這樣的脈絡中？

無法克服這兩點，莫內的〈睡蓮〉將極為格格不入，更會讓一幅數十億日圓的畫作除了價格以外沒有其他意義，就像常在美術館看到的高價作品。那些作品除了因為昂貴被參觀者好奇觀看之外，還能產生其他價值嗎？我想如果它不能在所處之處再創造出文化價值，就毫無意義吧。

在這樣的氛圍下，我也讓自己恢復動力。

身邊的人反而轉換心情，積極以對，想找出是否有什麼絕妙點子。

「反正橫豎都要做，不如全力以赴！」。

看不下去這段時期只要一開口就是抱怨的我，策展人德田小姐鼓勵我「不要這麼說嘛」、

為現實的預感。

直島上現在的喜悅，並非單以「購買」可以達成，況且我還有著「親手製作」的喜悅終將化

值已定的莫內呢？

藝術家與島民一起創作的藝術作品，與已在市場上流通的藝術作品大不相同。又為什麼是價

我不停思索著該怎麼做，才能不讓莫內落入那樣的窘境。

結論是恐怕我們需要採取前所未有的做法，必須在現代藝術的脈絡中賦予莫內意義，並進一步創造出直島風格也不可或缺。

換言之，為莫內的〈睡蓮〉增添新的意義，在直島打造出能體驗具有全新意義莫內的地方。要能活用如此巨大的莫內畫作，除了建造專屬美術館別無它途。一九九〇年代中期以降，曾經構思過新建美術館的計畫。安藤先生提出的建築設計有三案。

然而，最後都未得到福武先生首肯。其中最有希望的候選案是與倍樂生之家有同等規模藝廊的美術館，在二〇〇〇年前後提出，也計畫到一定程度，最終還是中止。

這次為了展示莫內需要特別的場地，因而有必要新建美術館，不過目前為止的經驗都是來到最終階段卻無法實踐。如果這次還是同樣結果，莫內的作品就真的無法融入在地。倍樂生的收藏中還有另外兩幅〈睡蓮〉，一直以來都放在收藏庫束之高閣，無用武之地。

然而，新買下的〈睡蓮〉無論質或大小都與先前的兩幅差距甚大，決不能就這麼深藏在倉庫裡。如果沒有辦法新蓋美術館，最終應該會變成在倍樂生之家展出，如此一來將破壞至今創造出來的直島脈絡，也是我極力避免的。總在每一瞬間做出判斷的福武先生，唯有這次，我希望我們絕對要心意相通。為此必須提出讓他不會中途喊停的嶄新計畫。

不過，這卻是最困難的。

＊　＊　＊

普遍來說，莫內是著名的印象派代表性畫家。印象派是現代藝術誕生前的時代所流行的表現法，也是最受日本人歡迎的藝術風格，莫內深受日本人喜愛。只不過大家印象中的莫內，通常是他在十九世紀末至二十世紀初所畫、仍有著具體形象的畫作，所畫之物清晰明白、筆觸平穩，尺寸小於一公尺。名作包括〈印象・日出〉（Impression, soleil levant, 1872）等。

相較於此，莫內在一九一四年七十六歲後為橘園美術館創作的大型裝飾畫〈睡蓮〉，宛如抽象畫。

畫中主題不鮮明，比起描繪的對象更強調每一筆觸，展現出強烈的視覺效果。雖然能想像是因為他重度白內障和視力衰退，無法清楚辨識色彩，並且受到手術影響，但彷彿要破除這些限制般的表現力跨越時代。他在二戰後的一九五〇年以降所獲得的評價，更高於逝世的一九二六年當時。晚年的連作〈睡蓮〉被認為是現代藝術的先驅。

其中這幅將在直島展出，高兩公尺、寬六公尺的〈睡蓮〉，為莫內逝世前所繪的大型裝飾畫之一。

一九一一年，年逾七十的莫內連續遭逢變故，先是妻子愛麗絲（Alice）過世，後來長子尚

（Jean）也在一九一四年亡故。這一時期莫內開始著手從連作得到靈感的大型裝飾畫。同年七月，第一次世界大戰爆發，光戰鬥員就死了九百萬人，戰死者史上最多、最慘烈的戰爭。據說莫內因自身家庭的變故，以及看到戰爭受傷的士兵，希望創作出撫慰他們的作品。

在此之前，莫內以樂觀態度看待「近代」這樣一個時代。鐵道、汽車等帶來便利的生活，市民變得富裕。但掀起世界大戰後情況一變，使近代武器的戰爭帶來的殘虐遠超乎過往，莫內因而改觀。作品不再是為特定個人所繪的小幅畫作，轉為考量公共的大型創作。

除了尺寸變大，另一特徵是描畫物體的方式也變為抽象。雖然據說是受到讓他幾近失明的白內障影響，但畫作出色之處卻無法只以這一點來說明。這也是莫內最後幾年的畫作被視為抽象畫先驅的特徵。

順帶一提，與莫內〈睡蓮〉的抽象表現有關的，還有在美國稱為抽象表現主義的藝術運動，發生在一九四〇年代後半至一九五〇年代。這項藝術運動的特色是使用巨大畫布、不存在中心呈現均質的畫面，再加上重視創作過程而留下畫家繪畫的痕跡。莫內的畫也符合上述每一項特徵，只不過這二相通之處都出於巧合。

很難說莫內與美國的抽象表現主義畫家是在同樣的心境下繪畫；反之，找不到證據顯示抽象表現主義畫家直接參考了莫內。兩者創作時的構思和態度都不同。

莫內的畫即便看似抽象，但能知道那是水面上的現象，筆下描繪的正是水面上的光反射。美國抽象表現主義畫家的畫作不是重現具體事物，而是完全抽象的。他們的興趣在於猛烈筆觸所帶來的強力衝擊、魔術般痙攣似的世界觀，以及蔓延在巨大畫面上的色彩效果和其產生的精神。

作品在視覺表現上的共通之處，使得莫內在二戰後的美國被評為前衛畫家。最先做出評論的是一九五〇年代的ＭｏＭＡ，也有一說這一動作，另一方面是為了主張美國當時正在興起的抽象表現主義*的正統地位。我認為某種意義上，這是為了符合時代所需，以承繼藝術史的方式讓美國躍居下一世代的中心。

進一步解釋莫內

想必已經有讀者注意到我打算在直島實行的，讓莫內與現代藝術產生關聯的嘗試，早在一九五〇年代的紐約就進行過。同一時期恰好是美國取代巴黎成為藝術重鎮的時期。美國憑藉莫內等印象派，以及其他歐洲巨匠的力量，宣稱本國藝術的正統地位和世界性。

站上最前線的正是抽象表現主義。它超越藝術本身的價值，在冷戰時期做為美國自由的表現

*原注：具體而言，畫家包括傑克遜・波洛克、馬克・羅斯科、巴尼特・紐曼（Barnett Newman）等。

被用於政治宣傳，甚至據傳CIA也參與其中。

在公認最具美國風格的現代藝術抽象表現主義背後，是莫內半稱得上抽象畫的大型〈睡蓮〉。彷彿是要證明這一點，在美國現代藝術要塞MoMA的重要展間，常設展示莫內為大型裝飾畫繪製的巨幅〈睡蓮〉。這幅作品與地中美術館的〈睡蓮〉是繪於同一時期的姐妹作。

雖然距一九五〇年代甚遠，福武先生在波士頓欣賞、大受感動的「Monet in the 20th Century」展，其目的也是重新確立莫內抽象畫的前衛性，以極為美國的角度來解釋作品的展覽。

即使全盤了解緣由，直接將這般解釋搬到直島就不有趣了。這樣也無法展現持續受美國文化影響至今的二戰後世代的精神性吧。

那麼，唯有更進一步詮釋莫內了。我思索著該如何將這樣的想法化為可能。

直島的現代藝術收藏始於二戰後的美國藝術。日本在戰後藉美國之力走向民主是眾所皆知的事實，那份影響直達日本人的靈魂深處。實際上，日本人在無意識的情況下因「喜愛」而選擇的現代藝術，經常是美國的繪畫。受過二戰後教育的日本人幾乎都無意識地偏好美式價值，因此反而會盡量不讓這些浮上檯面變成問題。

但對我來說，現代藝術包含如何擺脫太偏向美國的課題。我盡量選擇日本現代藝術中在世界上已有一定地位的藝術家，包括柳幸典、蔡國強、宮島達男、杉本博司、內藤禮、大竹伸朗、草

間彌生、千住博、須田悅弘等人，一直努力想在直島留下痕跡。

直島上的作品總有某部分隱含著亞洲或日本特有的課題。這些課題並不僅限於藝術，也與直島、甚至戰後日本文化主題重合。

二戰後的日本文化脈絡區分為兩條路線，一是歐美式的文化，另一路線則是傳統文化。以日本國寶為例顯而易見，即使有著戰敗這般歷史斷層，國寶的文化價值卻是延續自戰前，在維持美學延續性下由戰後的價值觀繼承。日本文部科學省文化廳的保護政策幾乎是以此為基準。

另一方面，做為戰後占領政策之一，日本在文化面上，從電視和廣播等播放的歌曲、音樂、電影、卡通等大眾文化，到麵包、牛奶等飲食文化，甚或抽象表現主義、普普藝術等屬於高級藝術（high art）的現代藝術，設計所及的文化領域等，都在美國的影響下孕育。

換言之，日本一方面繼承了自古以來的價值觀，卻也將美國帶來的價值觀視為未來而導入，兩者交織出今日的價值觀。

因此，創造出面對文化在思考上的不負責主義，逃避今日的課題與現實等等，只從過去的日本式價值觀與未來的美式價值觀中挑選其一來思考。換句話說，創造出藉由讓自己置身群眾之中，對自己的價值觀如何形成，責任並不在己的態度。這樣欠缺核心價值的狀況可在日本許多層面發現，文化、藝術上也留有濃厚色彩。

在直島，我一直試圖在面對直島獨有課題的情況下，從中創造出藝術的真實。意即我並不想不負責任地複製「在美國被說是好的，所以應該是好的」，同時時注意不落入「因為是日本的傳統，所以有價值」這樣毫不負責的態度。

日本人不願由己身擔負核心，進而巧妙地在文化自明性問題上迴避責任，我企圖利用直島的活動針砭這樣的情況。

事實上，東京與其他地方也是在類似構圖中各司其職。換言之，可說是中心與邊緣的問題。

然而，追根究柢，直島的藝術只是想從我們生活場域的「真實」出發。「家 Project」和其衍生的「THE STANDARD」展都是在上述概念下產生的計畫，如此說來對我自身而言，也是向前了一步。再往回追溯，還可連結前直島三宅町長、前香川縣金子知事提出的「何謂日本文化」。

因此，福武先生要求將莫內放在島上時，我腦中想著：又不得不繞路了嗎？

成為起點的「共通疑問」

然而，即便到了這個關頭，也無法只這樣想。

我思索這個問題時首先想到的是，前面提及在美國推展開來對莫內逝世前幾年作品的詮釋，

該如何更進一步。必定還存在未解釋完全的部分，或許那一部分就能連結上現在的直島藝術。

如此一來，第一步是否是徹底掌握用來詮釋現今莫內〈睡蓮〉的美國現代性呢？也就是在某種意義上，或許我們能做到承繼莫內或說是美國現代藝術的本質，再加以發展、擴充。

此時我腦中浮現德‧瑪利亞、特瑞爾兩位藝術家，正如前文的詳細說明，他們是以各自傑作〈The Lightning Field〉、〈羅登火山〉聞名的地景藝術代表性藝術家。也就是說，他們既是極具美國風格，卻又超越美國的存在。

原因我想應是兩位藝術家都是在超越現有價值的層次搏鬥和創作。德‧瑪利亞毫不屈服於藝術市場，在紐約這樣的大都會過著仙人般的生活，沉浸於形上學的夢想「量測世界」。特瑞爾則是在亞利桑那鄉間，持續進行龐大的藝術計畫，讓整座火山變成作品。對偏好新事物的美國人而言，兩人都像是早已走入歷史，他們卻在堅守最前線的同時不世俗化，仍奮力投入創作與人生。

我心想，能與臨終前的莫內心所嚮往的世界觀產生共鳴的藝術家，可能只有他們兩位了。

上述三人出乎意料地有許多共通之處，諸如探索普遍世界時甚至達「永遠」的和平、哲學層次，又或是非以時間、空間等人類尺度，而是站在大自然、宇宙等等的角度來思考。

換句話說，德‧瑪利亞和特瑞爾皆是超越單一人類的生死，以宇宙般的角度觀察世界；莫內有著同樣的普遍世界觀，除了描繪睡蓮這樣的日常風景，也將其視為更遙遠的彼岸看待。莫內想

畫下無視戰爭這般人類的愚蠢行為，時間會永遠循環的世界；莫內所夢想的是無窮盡、無止境的世界，也可解釋成是一種佛教世界觀。

做為這一切的起點，我認為可以用下面這句話來總括德‧瑪利亞、特瑞爾所追求，也應是莫內共通抱持的疑問：

「世界是一個什麼樣的地方呢？」

光解釋莫內的〈睡蓮〉已是相當的難題，試圖解答或許又使它顯得更為困難。但不這麼做，無法賦予莫內的大型裝飾畫更深的意涵，也更不可能創造出讓它在直島展出的意義。另一方面，這需要龐大資金，所以計畫必須極具說服力。

「想在直島展示莫內」，福武先生這樣的意念非常強烈。為了在直島展示莫內，無論如何必須解釋莫內畫作富含的意義的變化沿革。而為了做到這一點，要讓每一位藝術家背後的各自創作概念形成共鳴。這樣一來，必須找到在「這個」直島上所具有的意義。

概念是藉由追尋「世界的起源」為何的三位藝術家的作品，再一次以問題本身去質疑問題。建築也抱持同一疑問，各自以其方式接近世界的本質。我希望能創造出這樣的地方。

有人以繪畫、有人以雕塑、有人藉由擺布實際光影，又有人以建築來接近「世界」。包含建築師在內的四位藝術家，各自揭露他們如何解讀世界。雖然各有做法，創造的世界也相異，最初

的提問卻是共通的。

「這個世界到底是一個什麼樣的地方呢？」

要讓新的藝術空間成形，唯有將此提問當作起點。

我待在直島，時而盯著波浪平穩起伏的瀨戶內海，時而沿著本村的細長小路散步，一心一意思索著該如何連結這個叫做直島的場所與莫內。這座小島與莫內毫無關係，也不可能學習紐約內化莫內作品，讓它替自我文化上的脈絡形成發聲，因為直島是遠離城市的一座小小亞洲島嶼。

其實「世界是一個什麼樣的地方呢？」曾是貫穿「家 Project」的隱藏主題。換句話說，「世界的本質」與「家 Project」重視的「日常世界」，兩個主題是互為表裡的關係。

此一提問在內藤禮女士的作品〈Kinza〉時期浮上檯面。她畢生追尋的主題就是「世界與自己的關係」，所以其中有理所當然的部分。從事現代藝術與面對日常，某方面有著與極度抽象化的世界觀對抗的矛盾。無論是特瑞爾〈羅登火山〉、德・瑪利亞〈The Lightning Field〉、賈德的馬法都一樣。

藝術雖然是生活的一部分，也是一種哲學。它連結著更進一步的非日常。在單純的鄉下地方，找出與世界接軌之處，正是蔓延在直島風格藝術基礎的主題。

做為莫內〈睡蓮〉媒介的直島，重新回歸了極盡哲學式的世界。

德・瑪利亞與特瑞爾

再次重新介紹日後在直島擔負重要角色的德・瑪利亞和特瑞爾。

德・瑪利亞是美國現代藝術家、音樂家，一九三五年出生於加州奧柏尼（Albany），曾在加州大學柏克萊分校攻讀歷史和藝術。他最初的作品具有戲劇性般的濃烈色彩，讓人聯想起達達主義，不久走向極簡，運用幾何狀的不鏽鋼和鋁材等創作。一九六〇年代中期，他創作出 Cricket Music（蟋蟀與打擊樂，1964）、Ocean Music（海浪音與打擊樂，1968）等音樂，也曾製作影片〈Two Lines Three Circles on the Desert〉（沙漠中的兩條線三個圓，1969），並且曾經是紐約搖滾樂團「原始」（The Primitives）、地下絲絨（The Velvet Underground）的前身「德魯茲」（The Druds）等樂團的鼓手。

身為現代藝術家，他發表無數裝置藝術作品，在全世界都獲得極高評價。如前文的詳細說明，地景藝術、環境藝術等藝術風格誕生於一九六〇年代後半至一九七〇年代，德・瑪利亞是代表性藝術家之一。他經常以地球規模創作，知名作品除了〈The Lightning Field〉，還有〈The Vertical Earth Kilometer〉（垂直地球一千米，1977），這件作品位於德國卡塞爾的公園廣場，將不鏽鋼柱從地上往地底垂直插入一公里深。

德・瑪利亞是在直島藉由場域特定藝術、「家 Project」等，實現他所尋求的「場所的藝術」

之極致的藝術家，同時也是與直島的哲學性主題「Benesse＝創造美好人生」有關的藝術家。原本直島就是為了實現「Benesse＝創造美好人生」這樣哲學層面事物所打造的，德‧瑪利亞甚至可說是在直島創作的藝術家中最饒富哲學思維的一位（所以福武先生相當喜歡他）。

一九九七年，首度委託他在直島創作，希望他能製作與島上南側自然景觀有關的作品。同年五月，他第一次造訪直島。

紐約藝術相關人士曾對我們說，德‧瑪利亞大概不可能去日本製作作品。因為當時他正處於很艱困的時期，幾乎已不公開創作，也造成他逐漸被歷史洪流吞噬。他的難搞天下第一，生前甚至臉部照片都未曾公開，因此連藝術相關工作者都無從得知誰是德‧瑪利亞。他幾乎不與人見面，把能見的人限制在極端少數。他絕對不製作自己沒興趣的作品。本來以為只是傳說，當我知道真有其事非常驚訝。

這樣的德‧瑪利亞，不知是在什麼樣的心境轉換下說要造訪直島。當時他不斷強調「只是看看」，告訴我們「不知道會不會做」。

初次見面時，他給我的印象就像一位安靜的哲學家，不多說不必要的話。

他仔細尋訪直島各處，返回紐約後制定了三個提案，再度來到直島向福武先生說明，並說希望我們決定要採用哪一個。每一個提案都非常驚人（驚奇）。目前設在 Seaside Gallery 的作品

〈Seen/Unseen Known/Unknown〉（看見／看不見，已知／未知）是其中最可能實現的。

其中一個提案是在從倍樂生之家可以看見的山頂上放置巨大球體。或許可以想像成太陽恰好從山中升起的模樣，如果真的實現想必會創造出極為驚人的風景。

前面談到特瑞爾時稍微提過，這些「無法實現的直島提案」還包括克拉斯‧歐登伯格（Claes Oldenburg）、安藤忠雄、杉本博司、安田侃等藝術家的提案，每一案都相當有魅力，讓人光憑那些概念就想打造出一場展覽。這些提案都是為島上南側構思的場域特定藝術一系列尺度巨大的計畫。

一九九四年「Out of Bounds」展以來，不曾製作以南側景觀與藝術為主題的大型作品，實際上好幾件大型作品沒有實現。它們不是因為過於龐大使得實現所需資金調度困難，就是無法成功說服福武先生點頭，直到德‧瑪利亞的提案〈Seen/Unseen Known/Unknown〉才終於付諸實現。

德‧瑪利亞的作品尺度雖大卻不隨意，一方面十分概念式，卻又有著詳細的設計。不經過反覆實驗直到他認為完美的地步，就不能算是他認可的作品。

接著是特瑞爾，他與德‧瑪利亞同為美國藝術家，一九四三年出生在加州洛杉磯，比德‧瑪利亞年輕八歲。他主要是以光和空間為主題創作、製作作品。特瑞爾曾就讀加州大學爾灣分校研究所、克萊蒙特學院聯盟（Claremont Colleges）等，除了藝術，也學習認知心理學、數學、地質

學、天文學等。他還有飛機駕駛執照，飛行經驗大大影響了他的創作。

特瑞爾從一九六〇年代後期開始發表作品，運用光製作的許多富挑戰性實驗作品在世界上獲

得高度評價。目前除了直島，石川縣金澤21世紀美術館也藏有他的作品。當時他已在直島創作

〈南寺〉，後來時而造訪直島。

前面提過特瑞爾在亞利桑那旗杆市的畢生之作〈羅登火山〉，他自一九六〇年代後半從一而

終投入製作至今，將整座山變為作品，是具有宏偉尺度的藝術計畫。〈羅登火山〉彷彿藝術天文

臺，透過特瑞爾所打造類似聚光器的裝置捕捉太陽、月亮等的運行狀態，也有著以健康的方式反

映出二十世紀科學的探索精神。

這類反映美國人開拓精神的藝術作品，也是包括德・瑪利亞等人一九七〇年代美國藝術的特

徵之一。藝術並非單純做為文化現象，而是將反映出二十世紀文明觀的宏大尺度下的事件，以人

為且超越美術館的尺度推行。美國西南部的沙漠地帶成為中心，其他藝術計畫包括羅伯特・史密

森（Robert Smithson）的〈Spiral Jetty〉（螺旋堤，1970）、麥可・海澤的〈Double Negative〉（雙

重否定，1969～1970）、〈City〉（城市，1972～），以及賈德在馬法略有差異的藝術計畫。

莫內所思考的「空間」

下一個課題是，我該如何讓作風是以其各自時間與空間去創作的兩位藝術家，與莫內產生關聯呢？除此之外，德・瑪利亞和特瑞爾是活躍於世的現役藝術家，莫內早已過世，又該如何填補兩者之間的差距？該怎麼做才能想像出莫內如果仍在世的想法呢？如果他還活著，聽到新建美術館的計畫，會想怎麼展示自己的作品？

莫內研究是以法、美等國為主推動，近年累積不少對晚年期莫內的研究。感動福武先生，讓他決定買下作品的「Monet in the 20th Century」展，策畫展覽的人之一是首屈一指的莫內晚年期研究家保羅・海耶斯・塔克（Paul Hayes Tucker，麻州大學榮譽教授），我從他那裡獲益良多。

多方研究後，我發現非常有趣的一點。

對自己晚年畫下的〈睡蓮〉該在什麼樣的空間，又該如何展示，莫內親自留下詳盡設計。他不只創作大型畫作，還像建築師一樣設計了展示作品的空間，並反覆修改，留下每一次修改的空間圖面。莫內為橘園美術館創作〈睡蓮〉時，雖然遭逢視力衰退等意外，仍在一九一四年一次大戰爆發至一九二六年八十六歲過世為止的十二年間創作不輟，期間親自不斷重繪建築設計。

也就是說，莫內不只繪畫，還獨自反覆思索推敲自己的畫作應該擺在什麼樣的空間，又要如何度過與畫共處的時間。我預感此事將帶來有趣的後續發展。

莫內下筆巨作〈睡蓮〉時，思考著〈睡蓮〉所處場景與構圖，最終甚至自力打造了睡蓮池。

他並非是因身為園藝師、設計師，也不是單憑興趣就建造睡蓮池，這一切都是為了繪畫而創作。

像這樣循線觀察莫內對建築空間的思考過程，本身就相當耐人尋味，從中映照出莫內的世界觀。

這是單憑一幅畫無法想像出來的，我們從而能夠獲知莫內如何看待世界。

莫內設計的這個展間最初從一個正圓開始發展，後來變成兩個橢圓形。他曾數度調整橢圓的尺寸和形狀。雖然他沒等到橘園美術館完成設置就過世了，無從得知美術館的空間型態、展示方法等是不是真如他所想，但確實相當程度反映出莫內的想法。至少在展出作品的選擇與擺放位置上，應該如他所設想。

橘園美術館的第一展間、第二展間各有四幅畫作，橫幅最窄的是第一展間的第一幅畫，長寬同於地中美術館的〈睡蓮〉為二乘六公尺；最寬的則是展示在第二展間、寬十七公尺的〈睡蓮〉。第一展間的畫作以逆時針方向來看，從早晨到日落，光影變化豐富，從清晨微微泛起煙霧，呈現強烈紫光的水面，到因正午日照清晰反射出對岸綠意的水面，經過午後多雲的水面，直到黃昏。另一版本的睡蓮〈夕陽〉藏於直島。

相較於細微表現出水面光影反射與變化的第一展間，第二展間多次出現垂直畫面的柳樹樹幹。雖然幾乎只描繪出形狀，卻賦予水平方向下筆的〈睡蓮〉變化，彎曲的枝幹看起來像是人類。這個展間重複了兩幅早晨，都是有著明亮與黑暗的早晨。

寧靜，缺少變化且平面。雖然有著無法一下說明清楚又盈滿暗號的圖像、構圖和主題，但還

未超出我的想像。老實說，第二展間有著太多費解的部分，讓我只能投降。

據說莫內到最後一刻還在煩惱要選擇哪些畫作，因而除了展示在橘園美術館的作品之外，還

留下其他作品。例如還有一幅名為〈夕陽〉的畫作，與地中美術館所藏同樣尺寸，長寬為二乘六

公尺，包括橘園美術館、地中美術館的收藏共有三幅〈夕陽〉，每一幅都是傑作。

其餘如尺寸大於二乘四公尺，也就是明顯應是打算在橘園展出或近似的完成品，在數幅被燒

毀的情況下仍留下九幅。這些畫作在莫內去世後擱置於工作室，直到二戰後以美國為首重新認定

莫內的價值之前幾乎都被束之高閣，目前分藏於全球各地的美術館。

莫內還畫了幾幅二乘二公尺大小的〈睡蓮〉，推測應是習作或實驗性質，有些甚至下筆粗

暴。再加上更小尺寸一乘二公尺的畫作，以及更久之前的連作等，據說達兩百五十幅（另有一說

是三百幅）。倍樂生收藏的另外兩幅莫內作品，正是一乘二公尺的〈睡蓮〉。

讓我回到前述第一展間的第一幅〈夕陽〉。那幅作品與地中美術館所藏作品尺寸相同，為二

乘六公尺。三幅〈夕陽〉的色彩和筆觸差異極大。或許是他長達十年持續創作大型裝飾畫，處理

方式產生極大變化。從地中美術館的二乘六公尺〈夕陽〉筆觸來看，我擅自想像它比較接近莫內

一九一四年開始這一系列創作時的畫作，原因是這幅畫的筆觸與日本國立西洋美術館所藏二乘二

公尺的〈睡蓮〉，無論強弱或粗細都相仿。西洋美術館的〈睡蓮〉留有在一九一六年直接向莫內購買的紀錄，當時他已年近八十。隨著年齡增長，莫內在色彩構成上變得隨興、筆觸也趨向大膽，由此判斷地中美術館的〈睡蓮〉應是此一時期的作品。

橘園美術館的室內高度其實並不高，在純白空間中以自然光觀賞作品是莫內的想法。從天花板照射進籠罩全體的均質光線，卻又不是日光直射。導入光線的路徑綿長，經過數次反射、擴散到整體的日光，均勻地灑落展間每一角落。

二〇〇六年，歷經反映莫內生前意志，完成以天花板為主的整修作業後，橘園美術館才成為今日樣貌。我曾在一九七〇年代還是學生時造訪橘園美術館，當時的空間實在太枯燥無味。美術館開幕時早已過了莫內最受歡迎的時期，他只希望能為〈睡蓮〉新建專屬展間，卻未能實現。最後在最低限度的預算下，改建橘樹溫室成為展間，從「橘園」之名可得知這一點。展間還曾歷經被當作倉庫的時期，〈睡蓮〉因而曾被如此遺忘。

有趣的是，在自然光中欣賞莫內的感覺與我學生時代的印象並沒有太大不同，同樣彷彿身處水槽中，也因此難找到作品的焦點。

這種感覺比從前在人造光線下展示更加強烈，宛若置身水中，有種輕飄飄的浮游感，酷似眺望水面時那種動盪不安。這等搖晃不定的感受，應該與莫內持續眺望水面時的感覺相去不遠吧！

也就是當我們看著〈睡蓮〉，就能體驗到莫內如何看待時間與空間。

自然光的強弱變化，增強了浮游感，也創造不安穩，近乎乘船在晃蕩中望著水面。另一方面，這種效果與作品形態關係密切。橢圓展間裡並未留設適合畫作大小的觀看距離，就算退到最後面，也無法將寬達十數公尺的作品完全納入眼底。由於不能像觀看普通畫作那樣將整幅畫一次納入視線範圍，視線需要不停在畫面上來回游移。

莫內逝世前創作的大型裝飾畫〈睡蓮〉，精華之處就在於這般浮游的空間體驗。

體驗到即便在不斷改變之中，實際上卻永遠不變，從而讓內心感生漣漪的時間流逝。莫內藉由描繪池水和映照光線的變化，表現出這一切。

莫內原本是描繪瞬間光影變化的畫家，但在以連作形式持續創作下，意識到讓捕捉瞬間的繪畫變為連續，就能像影格組成的連拍照片般表現出時間流逝。

其後，莫內對以瞬間變化表現時間流逝更感興趣。雖然無時無刻都在變化的時間無法停下腳步，但讓改變的瞬間形成連續就能創造永恆，並以一年為週期循環不息。描繪自然不輟的莫內，因而理解到即便在不斷變化之中，自然界的時間仍在一年間循環不止這般奧妙。

明白了這一點，一個想法在我腦中成形。我想藉由倍樂生擁有的莫內作品，在現代再度重現莫內的時間。雖然還是有著許多難以填補、無法看清之處，但莫內給我們留下的啟示不少。我認

為有奮力一試的價值。

啟動建築計畫

莫內所想的設置空間，加上德‧瑪利亞和特瑞爾，他們有著共通疑問「世界是一個什麼樣的地方呢？」，這個疑問也與建築相通，新美術館就在這樣的情況下展開。我相信如果能夠實現，必定會打造出非直島不可，最完美，且在世上獨一無二的空間。

因為有了這番想法，我見機行事態度驟變，再度有了無限熱忱。我隨即與福武先生會面，直接向他說明我的構想。

他聽完後，以相當符合他的風格、獨特的譬喻方式轉換我的想法。

「不是不錯嗎？也就是把莫內當作教主，左右脅侍是德‧瑪利亞與特瑞爾吧！」

試著詮釋他的話語，他腦中的想像是，莫內、德‧瑪利亞、特瑞爾的作品彷彿排列成寺廟佛像般的西方三聖形式，觀眾抱持著踏入神聖空間的心情欣賞作品。

當時我並沒有自信，福武先生是否全盤理解了我的意圖，但認為神聖的祈禱空間這樣的想像不差。我甚至從福武先生的反應中，得到更多啟發與靈感。

最重要的是，構想順利獲得福武先生首肯。雖然到實現為止還有好幾道難關，卻終於能站上

起點。

下一步是要替如此宏大的計畫擬訂綱要，讓它付諸實現。此外，還得著手展示場所的新設。「地中美術館」的建築計畫就這麼啟動了。

我分別以傳真和電話聯絡了德・瑪利亞與特瑞爾，告知他們即將展開的新計畫，當然也告訴他們一切都是源自莫內的〈睡蓮〉。

此外，我說明即將一起工作的藝術家是德・瑪利亞、特瑞爾。兩人聽到對方名字時幾乎毫無反應，只是輕聲一句「嗯」，又投入自己的世界。

兩人都曾在直島創作，彼此也都知道此事。他們雖然都引領了同一時代、同樣路線的現代藝術，卻幾乎毫無交集，只專注於自己的創作。縱使非常難以想像，但我認為這就是所謂的大師。

比起深究他們的關係，我更在意他們會給出什麼樣的提案。

最初，為了提供德・瑪利亞與特瑞爾思考的基準，我告訴他們基本的空間尺寸為十公尺立方，希望他們以這個基準發展構想。我還附加了一句，希望他們以基本尺寸為基礎提案所需的空間大小。

其實這完全是我個人的提議，因為我想如果沒有任何基準會難以構思。接下來，我必須將他們的提案寫成粗略概要向福武先生報告。因此，需要思考的是報告的時機點，是在德・瑪利亞、

特瑞爾分別完成作品草案時，還是等到比較能窺見全貌才去說明呢。雖然我還不清楚事情會如何演變，但已經沒有退路，必須立即著手研擬草案才行。

在直島蓋一座以〈睡蓮〉為中心的現代藝術美術館是極為宏大的計畫。福武先生還是希望將建築交給安藤忠雄先生。然而，我心中對此抱持疑問。

當然，這並非因為我討厭安藤先生的才能或偏好等等，他的才能舉世公認。他設計的倍樂生之家美術館評價之高，讓許多建築狂熱者為了一睹安藤建築紛至沓來。

只不過，我一開始認為要將腦中意象化為現實，需要的是更為中性的空間，而不是安藤建築般，每一角落都散發、溢滿建築家強烈性格的空間。就這次計畫而言，我擔心安藤建築的強烈性格可能會與藝術家的個性相互干擾。

實際上，安藤先生對自己的作品總是有著明確意圖，也將其視為最高指導原則，不接受以藝術家需求為第一優先。但這座新美術館，打造空間的必須是藝術家而非建築師。德·瑪利亞與特瑞爾都是創造空間的藝術家，要讓〈睡蓮〉發揮價值，莫內的空間構想也不可或缺。如此一來，非常可能產生許多與建築師安藤的意向互不相讓的場面。

我請示福武先生：

「是否能請您考慮委託其他建築師的可能性呢？要在現代藝術的脈絡中，創造出最棒的莫內

展示方式，必須讓每一位藝術家的性格都得以用完整空間來呈現。」

他毫不退讓。

「不行。怎麼能不委託安藤忠雄。」

他認為建設一座美術館的大型計畫需要投入龐大費用與勞力，除了委託當代最偉大的建築師安藤忠雄，根本不做他想。

他心意已決，直到最後都無法讓他改變。事到如今，只能下定決心與安藤先生共事。

決定地點和建築方針

建築師拍板定案由安藤先生擔任，福武先生滿足於以莫內為中心，讓德・瑪利亞和特瑞爾互別苗頭的構想。接下來是請他們前來直島探勘基地，應是在二〇〇二年左右。特瑞爾雖然忙碌還是抽空造訪直島，德・瑪利亞同樣為此來到直島。

從前福武先生就有將現今地中美術館所在地當作建築基地的想法。這座略高的山頭恰好可從倍樂生之家的咖啡廳眺望。

福武先生半推著德・瑪利亞走到中庭，指著前方山陵說，他考慮將那裡當作展示莫內的地點。德・瑪利亞觀察著眼前風景說：「離倍樂生之家有段距離很好」，接著補充：「應該要避免

讓美術館外觀破壞山的稜線。」

福武先生同意他的意見。德‧瑪利亞和福武先生都認為不應破壞瀨戶內的綠與海的風景。

直島南側被指定為國家公園，所以一直以來都盡量遵循不讓人造物突出的開發方針。安藤先生因此利用地形，將建物埋入地底，避免外觀突出。這次的新美術館採取同樣的方針，甚至更徹底執行，整座美術館就像是埋入地中。

從倍樂生之家咖啡廳可見的風景相當寧靜，極具瀨戶內風格。福武先生與德‧瑪利亞一同眺望遠方即將開始建設的綠色山丘。

接下來，安藤先生為了與福武先生會面並決定美術館基地，造訪直島。福武先生打算展示他已經想定的地點，在他帶領下，兩人一起走入山林。我們跟在後面，包括倍樂生的藝術工作人員、直島的營運工作人員，還有鹿島建設的人員。

穿著長靴的福武先生習以為常地快步走入山裡。行走一小段路後，冒出了從外被低矮松林遮掩而未見的混凝土人造物，腳下是鹽田遺跡的混凝土地面。

製鹽要先將海水汲取至山上儲存，再讓水分蒸發。為了讓海水快速蒸發，類似梯田形狀的流下式鹽田一直延伸到山腳，混凝土地面就是當時的鹽田遺跡。

福武先生似乎原本就認為這個地點很適合。的確有其道理，因為已有構造物的痕跡，不僅容

易連接道路進入，也較少整地工程可降低開發難度，申請國家公園內的建築許可相對容易。安藤先生強而有力地回應「很不錯！」。這一瞬間正式決定了建設位置。

要委託安藤先生設計，理應先由我向他說明這次美術館的方針。他同時進行多件建築案，總是相當忙碌，為此安排了負責個別專案的工作人員。直島的計畫從倍樂生之家開始就由岡野先生擔綱，因此我必須先向岡野先生說明。

我邊畫著簡單的概念圖邊說明，方針有三點：

「展出作品的藝術家有三位，各自需有獨立展間。」

「每一展間的作品都是常設展示。」

「因為他們都是會自己設計空間的藝術家，室內希望交給他們處理。」

美術館有著各自獨立的立方體展間，彼此以長廊連接，讓展間不互相干擾。

最後是最重要的一點，我說明希望安藤先生也成為藝術家之一，在「世界是一個什麼樣的地方呢？」的問題意識下設計內部空間。雖然在建築機能上，有著最小限度的要求，但同時希望在機能之外，只專注思考人們該如何體驗建築空間。

四位藝術家分別陳述他們面對世界的方式。我認為這一點能執行得越徹底，事情就益發有趣，因而希望引導他們在各自區塊盡情設計。

從那之後，開始了漫長的溝通過程。

一九九二年的倍樂生之家是先有建築，藝術從而只能使用剩餘、被給定的空間。我對這種情況覺得反感，想要避免重蹈覆轍。我數度向岡野先生強調，我的理想是打造藝術與建築勢均力敵、緊密結合的美術館，只有這一點決不退讓。

空間整體也有三點方針：

第一，藉由建築與藝術創造出體驗美的「單一」空間。也就是空間不被截斷具有連續性，建築與藝術不可分離，生存在同一時間。

第二，作品為常設，是永恆、長存的空間。

最後，個別作品具有獨立空間，彼此適度分離。每一展間各自獨立，均在不同原則或尺度或美學意識下建構，尊重個別藝術家文法上的純度。

雖然彼此偶有矛盾，卻要追求能具體呈現這一切的狀態。

我認為這其實是「家Project」手法的延伸，在三維空間中讓藝術與建築交會、接合。

鑲嵌在安藤建築的脈絡之中

安藤先生稱之為「對話」的溝通過程絕非一般對話能夠比擬，時常極為激烈。他個性獨樹一格，但也相當重視各種關係，對業主理所當然，還有那些共事的人，有時包含建物所在地的自然環境、歷史等等。他在意的是對象是人的話，該維持什麼樣的關係、想做的事是什麼呢？對象是環境的話，與該處該以什麼關係連結？安藤建築不是單純強加個性，個性反倒是在與對象的關係中創造出來。只不過，關係如何解釋與推進取決於安藤先生，因而多數時候仍需配合他的步調。

從開始推動倍樂生之家的一九九一年起，我持續與安藤先生往來，經歷過好幾次與安藤先生的「對話」。他獨特的關西腔也是助力之一，事情幾乎都照他希望的步調前進。

即使如此，每當展示有趣的事物給他看，他會像孩子般純粹地開心。他眼中的「有趣」，等同於「跟一般不同」、「超越想像」、「全新的點子」，只要一碰上就會高興得像自己的事一樣。總之，他非常喜歡新奇事物，我也很喜歡這種時候的他。每當看到他開心的樣子，我就會想這應該是天才所擁有的獨特直覺被觸發的關係吧！他還有著能將眼前經驗在其後內化的貪心與變通，這一點也令人深深佩服。

建築師有不少是理論派，安藤先生卻非常跟隨感覺。這麼說可能會惹他生氣，但我總懷疑安藤建築的厚實混凝土牆在結構上是否需要，甚至會想或許並非結構上的問題，而是他精神層面的

問題。無論是他處理光影的方式、切割空間的手法、倚仗地勢詮釋空間的做法，都能讓人從中感受到他特殊的野性。

一言蔽之，安藤建築是「表現強烈的建築」。出現在混凝土質地的安藤空間裡的陰影是極為心靈層面的。我希望藉此與莫內的空間對峙、對話。讓安藤忠雄、德・瑪利亞、特瑞爾各自專注在他們的空間上，莫內的空間則由我來負責思考。

到這一步，我終於覺得自己跟安藤先生之間已有一定程度的信賴關係。或許是他認為我一直以來都嚴謹、毫不敷衍地執行了直島的工作。

當藝術家與安藤先生彼此想法衝突時，我負責居中協調。我反對安藤先生時，並非為了反對而反對，而是為了讓完成品呈現最完美狀態刻意唱反調。我相信安藤先生也能諒解，唯有如此才有辦法繼續向前。只不過，需要經過充分對話這一點未曾改變。

這類談判、交涉，偶爾是跟安藤先生直接對口，但多數時候對象是岡野先生。要讓岡野先生點頭認可很不容易，加上無法直接跟安藤先生對話，使我們要花更多時間與精力。就算傾盡全力說明藝術家的意圖，像是要將莫內展間的角落處理成曲面、德・瑪利亞天花板處的細節等，時常只得到岡野先生一句「安藤建築絕無可能採用這種手法」。

每當此時，我就會拜託他「能不能盡量試試看」，試圖尋找兩全的方法。

以建築師角度來看，建築內外都屬於建築物。將內部區隔成建築與藝術來思考，他們會覺得很荒唐吧！但對於德‧瑪利亞、特瑞爾這樣的裝置藝術家，空間也屬於作品的一部分，即便是建築內部也應由藝術家設計。對裝置藝術家來說，會希望這部分可以自由發揮。

繪畫作品可在畫框中自成一格，但我們這次想創造的是空間藝術。也就是說，打開某一空間入口大門的瞬間，眼前一切都必須屬於該藝術家。

然而，到場觀眾無從區分安藤建築與德‧瑪利亞各自的範圍在哪裡，他們並非獨立觀賞，而是體驗著一連續的時空。因此之故，這項計畫更重要的是，怎麼讓安藤先生在內的四位藝術家交織出某種世界觀。與此同時，關鍵是該如何讓它們接續，也就是必須讓它們彼此完美融合，創造出整體感。

以電影來比喻可能比較容易理解，兩者極為相似。電影是由多位演員發揮各自個性、巧妙扮演，突顯出不同角色的差異，才得以完成一部優質電影。

同理，藝術家各自將其個性發揮得淋漓盡致，就能讓地中美術館帶給觀者更戲劇性的體驗，讓他們印象深刻。

直島計畫最大的任務

等到「對話」結束，安藤先生開始設計，德・瑪利亞・特瑞爾也投入製作。各自開始行動。

在這段暫時全權交給他們的時期，我必須思索出更具體的莫內展示方式。莫內展間如果輸給其他三人創造的空間，就會全盤皆輸。因為莫內已不在人世，不可能親自操刀，所以我必須代替他完成任務。

換句話說，在某種意義上，等同於站在與德・瑪利亞・特瑞爾、安藤等三位藝術家同等高度上設計空間，再加上是決定高達六十億日圓的莫內大作所要展示的空間，這項工作要求高度創意。正因如此，熟知直島、一路執行直島計畫至今的我，才更想自己擔負起這最後一步的重責大任。雖然自知能力不足，但也只有我能代替莫內了。

我先從資料確認作品。第一幅是促成美術館新建計畫的二乘六公尺〈睡蓮〉，描繪黃昏時吉維尼（Giverny）水池中的睡蓮，面向畫面右側是柳樹、左側是白楊木。

這是莫內的招牌構圖，一八九〇年代後半開始畫〈睡蓮〉就經常出現。

我想莫內每一次都是以這是最後一幅的心情下筆的吧。

與這幅〈睡蓮〉相比，倍樂生原本收藏的兩幅〈睡蓮〉尺寸一下子縮小許多，也較薄弱，均

為一乘二公尺。我到職前就已經有這兩幅畫作，似乎是我進入公司前一年的一九九〇年購買的。

莫內為高兩公尺的完成品〈睡蓮〉畫了許多這種尺寸的習作，雖然尺寸不大，但已經比他在

十九世紀的創作大。

這些畫作可能是為了練習或確認構圖、筆觸、色彩而畫，完成度不一，倍樂生的收藏堪稱品質較佳的。雖然我稍嫌不遜地說這兩幅畫「薄弱」，但以其大小仍達一乘二公尺來說，已比一般印象派畫家的畫作大上許多。

這兩幅畫作其中一幅的構圖與二乘六公尺那幅相同，另一幅是在藍色水面上柳樹倒影映入畫面中央。想來莫內很滿意這樣的構圖，橘園美術館第二展間內側牆上掛著同樣構圖的畫作。他在畫面中心畫上彎曲的柳樹樹幹，是其創作中表現要素強烈的作品之一。昏暗的藍色畫面中綻放著紅色睡蓮，為〈柳樹倒影〉（Reflets de Saule）系列。

雖然莫內曾以同樣的構圖繪製好幾幅畫作，相同構圖的作品藏於橘園美術館，但奠定國立西洋美術館收藏基礎的松方藏品中也有一幅相同構圖的畫作，尺寸約為二乘四公尺；二〇一八年二月在巴黎發現這幅畫作時引起騷動，但該畫損壞程度嚴重。另一幅是一九二一年松方幸次郎先生造訪莫內工作室時買下，現於國立西洋美術館展示。此外，北九州市立美術館所藏的〈柳樹倒影〉（1916～1919）也屬於同一類型。

直島還有另一幅莫內晚年所畫的小件作品〈日本橋〉（Pont Japonais）。這件作品是產生新

美術館計畫後，做為莫內展間的展示作品候選而買下。

莫內這幅畫時可能因白內障所苦，連讓眼睛對焦似乎都要花費一番心力。

使用這些作品能創造出什麼樣的展示空間呢？先前提過，我在思索時對莫內逝世前的大壁畫構想解讀了一番。

莫內本人稱自己的作品為「大型裝飾畫」。當時是新藝術（Art Nouveau）、裝飾藝術（Art Déco）等裝飾性格強烈的藝術流派誕生的時代，也是設計即將誕生之前的時代。如果受帶有「裝飾表面」意義的「裝飾」二字影響，就會看不清莫內的本質。裝飾雖然帶有附屬於某物的感覺，但莫內的大型裝飾畫，卻是提供為觀賞畫作本身所打造的純粹藝術體驗的地方。

莫內的大型裝飾畫的本質是什麼呢？莫內哲學式的世界觀化為實體的樣貌，具體表現出莫內眼中「流逝的時間與其循環」的世界觀。真率將它們描繪成形的是早期的空間平面。

原始構想是在直徑十八點五公尺的正圓形房間空間裡，設置分屬四個主題的十二塊畫板。這個構想未能實現，後來進化成橢圓形的方案。

重要的是，莫內一開始的構想就是沒有方角的空間，重視觀者視線可毫無障礙地橫向移動。

站在圓的中心，就能三百六十度被畫作包圍。儘管令人屏息，我想莫內重視的或許是和緩地變化、無縫接軌式的連續性。

因此，地中美術館的莫內展間，根據莫內原始的圓形方案為基礎展開設計。

莫內帶來的視覺革命

接著希望各位回想倍樂生剛買下〈睡蓮〉時，曾經一度在大阪向福武一族展示一事。當時為了方便觀賞，在距離畫作二十二至二十三公尺處設置觀賞區。這種展示手法是模仿古典的賞畫方式，讓賞畫彷彿觀賞窗外風景。換言之，自古以來是在四角形的視野下觀賞。

請試著回想美術館如何展示畫作，無論尺寸大小，排除特殊狀況，幾乎都是呈四角形。再打上聚光燈，讓周圍顯得更黑暗以突顯四角形的繪畫，與電影院放映電影的方式相去不遠。其實不只繪畫，從電影、電視、相片到手機的小型螢幕，雖然機器或媒體有差異，呈現視覺影像的做法卻相同。也就是說，視覺模式並未改變。人類的中心視野約二十度，橫幅六公尺的畫作約要距離十七公尺才能縱觀全體。但實際上如果是在十七公尺處觀賞，輪廓還是相當模糊，因而結論是要拉到二十二至二十三公尺遠。

我想著要如何完整傳達莫內所帶來的視覺革命。其實這也是一種認識事物方式的革新。

從早期到後來，莫內不斷挖掘出各式各樣的價值，像是以色彩置換光影效果、創造出完美捕捉每一瞬間風景變換的繪畫手法，或者畫下成為中堅的市民生活的豐饒、以鐵路和汽車所構成的都市風景等等。後來他又成為二戰後美國抽象表現主義成功征服世界的背後功臣，並被挖掘出他對現代藝術做出貢獻的價值。

只不過在新美術館的設計上，我希望傳達出更深一層的意義，也就是莫內作品如今還保有能

夠與德·瑪利亞、特瑞爾等現役藝術家共通的當代議題和前衛性。

沒錯，正是如此。如果像觀賞窗外風景一樣欣賞畫作是一般的視覺認知方式，那麼莫內在橘

園美術館創造的視覺效果則屬於某種視覺體驗，與聽覺、觸覺、體感等其他感覺形成一體共同發

揮作用，亦即視覺存在於身體感覺之中。並非只讓視覺機能突出，或以單一知覺來觀看，而是組

合其他感覺來共同捕捉事物，也就是說莫內成功將視覺回復為身體器官之一。這是他所帶來的認

識事物方式的革命，並以作品搭配空間的方式呈現。

為了突顯後者，我想似乎可讓兩種觀賞方式相對呈現。一邊是我們習慣的窗型，一邊是像被

周邊環境包圍的空間型，讓兩種展示方式彼此對照。

我拜託木村優先生進行莫內展間的空間模擬，他在久遠之前曾協助「家Project」〈Kinza〉、

〈護王神社〉的建築設計。我的目的是想知道，觀賞橫幅達六公尺的作品需要後退二十二至二十

三公尺，這樣的空間該如何設計才能讓觀眾看不膩呢？

一開始是先在平面上組合圖形，再進入立體。最初是一個長方形，接下來試著組合兩個、三

個矩形，最後決定朝組合兩個四角形發展。正方形接續著傾斜四十五度的長方形。不知道做了多

少個模型，在讓人不會降低對作品興趣的前提下研究觀眾行動後得出最後方案。我再將木村先生

擬出的方案交給安藤先生。

直到此時，我逐漸發現現有的莫內作品無法滿足所需。如果要實現現在的構想，還需要兩幅兩公尺大小的畫作。我在二乘六公尺的〈睡蓮〉旁並排現有的一乘二公尺藏品，請福武先生來看，他立刻認同我的看法。作品尺寸太小。籌備美術館的同時，也開始尋找其他兩公尺大小的莫內作品。

最先是找前面提過的安田先生商討。莫內的大型畫作原本就不多，且大多數名作都被美術館收藏。找尋畫作就像尋寶一樣，在為數不多的選擇中終於找到一幅，經手莫內資歷已久的瑞士藝術經紀人*手中有二乘二公尺的畫作。雖然稍嫌薄弱，但沒有可立即找到的其他選擇。請示福武先生後，決定買下那幅作品。那幅畫作是當時展示在莫內展間左手邊的作品。

另一幅畫作當然也不是那麼輕易就能找到。我們就像偵探一樣追著線索來回奔走，曾經在瑞士相當接近目標，又被巧妙逃脫。

作品買賣交涉是安田先生的工作，我們也倚賴他提供情報。但關乎莫內，首屈一指的莫內研究家保羅・海耶斯・塔克帶給我們曙光。他告訴我們某位收藏家或許會出售作品。我們得到與收藏家代理人交涉的機會，在瑞士某銀行的金庫中邊看著畫作邊請教條件。回到日本後，歷經好幾次往來卻陷入膠著。每當談及最重要的出售條件，對方就一再改變條件與價格，某天之後更完全失蹤。後來對方不知為何又主動聯繫，但條件又變了，最後只好放棄。我們直到最後還是不知道擁有者是誰。

雖然透過其他管道尋找，卻無法在期限內找到。其實有莫內畫作全集，收錄他一生所繪的全部作品。其中刊登著「來歷」，也就是歷經什麼樣的管道、目前由誰擁有，資訊相對較為正確。

當然還是有來歷不明的，但基本上出現未收錄在內的全新作品的可能性微乎其微。依照全集一一查訪可能還有一線機會，但太緊迫不捨反而可能讓作品無法浮上檯面。我們時而緊迫盯人、時而放鬆，歷經艱辛。

因為臨近開幕，最終是在限期一年的條件下，從朝日啤酒的大山崎山莊美術館借來莫內〈睡蓮〉的傑作。一年過後，即刻歸還給大山崎山莊美術館。

當初想著有一年時間應該能輕易找到，事情卻不如預期。聽起來像藉口，但當時還處於希望收藏兩公尺尺寸的莫內相當稀罕的時期，相較之下似乎可以簡單找到。實際上，二〇〇〇年前莫

*原注：這位藝術經紀人是恩斯特‧貝耶勒（Ernst Beyeler），瑞士巴塞爾參觀人數瑞士第一的貝耶勒美術館擁有者，二戰後最知名的藝術經紀人。經手莫內、塞尚、畢卡索、布拉克、米羅、賈科梅蒂等近現代著名畫家作品達一萬六千幅，客戶包括全球各地的收藏家和知名美術館等。莫內逝世前的〈睡蓮〉也是在貝耶勒手中售出。貝耶勒美術館甚至擁有莫內為大型裝飾畫創作的〈睡蓮〉，長寬為二乘九公尺，與賈科梅蒂一同展示在特別室。大於這一尺寸的莫內作品，只有紐約現代美術館和德國某座美術館擁有。我曾在購買〈睡蓮〉時與年事已高的貝耶勒有過一面之緣。時值一九九七年美術館開館，他正苦於營運資金調度之際。他手中還有另一幅兩公尺大小的莫內作品，展示於美術館。雖然覺得那幅比較好，但他拒絕出售給我們。說起來要不是美術館營運出現問題，他或許不會賣給我們。當時的交涉是由紐約的藝術經紀人安田先生進行。

內畫作的價格遠比今日便宜，僅約十億日圓，也曾遇到如果交涉或許就能成交的作品。

然而，事情發展總非一帆風順。最終我們還是沒找到能在這麼短期限內買下的莫內作品。

白色畫布

當我思索著有沒有其他替代方案時，想到莫內雖然使用豐富的色彩，最根本的存在卻是白色。因為白色是他所愛的光的隱喻。

白色光線透過稜鏡會呈現出藍到紅的彩虹光線。莫內等印象派畫家，會在紅、黃等色彩上添加白色顏料，塗上畫布以畫出光的反射。

莫內偏好白色牆面的房間，以便正確掌握自己畫作中的色彩效果。白色既是光的代名詞，也是構成莫內造形基調的基本單位。因此，為了表現出莫內畫作的不存在，使用他所愛的「白」來代替〈睡蓮〉。

描繪在〈睡蓮〉中心的其實是不具實體的水面。透過光線反射，才出現倒影或是呈現光的反射。我們都知道水看起來是藍色的，只是因為映照出藍天，莫內〈睡蓮〉裡的水池風景也是如此，彷彿是以晃蕩的水面描摹出光的波紋，我們也能說那是水所創造出來的虛像，他所描繪的是虛的世界。

將這些意義統合，我決定要展示能夠反映出各種「虛」的白色畫布。白色畫布並非只是未上色，而是反覆塗上好幾層白色的畫布，雖然乍看之下可能無法察覺。

另一方面，實際上在現代主義繪畫的領域，有著白色畫布抽象畫的概念，是發展到盡頭、最為純粹的樣貌。能夠投影出各種物體的白色畫布，在空無一物之下的反而是無限可能性。二十世紀抽象畫家馬列維奇（Kazimir Malevich）、美國抽象畫家羅伯特・雷曼（Robert Ryman），都是實際創造出全白畫作的藝術家。

這幅白色畫布持續展出了好幾年。期間曾有英國現代藝術家塔希特・迪恩（Tacita Dean）造訪直島參觀後興味盎然，認為這是在藝術史中對現代的詮釋。

最初的正三角形

經由岡野先生傳來了安藤先生的建築設計。這件設計滿足了前述各項條件，包括藝術家分別有獨立展間，配合藝術家尺度的恰到好處的間隔、綿長通路等藝術上的需求，以及不破壞自然景觀、善用鹽田遺跡等。這樣說好像顯得自己高高在上，但他的設計確實讓我折服。

安藤先生做設計時有一定程序，先從他以直覺畫下的草圖開始。我從前曾經見識過，當我們在咖啡館開會之類，他就像被附身一樣開始下筆塗繪。因為事出突然，就畫在隨手可得的東西

上，不管是紙巾、免洗筷外袋還是收據。我想他應該是在幾番塗畫下，讓腦中想像成形。他下筆時也不會停止說話，用他那輕快的關西腔，以猛烈的速度不停說著。他無論做什麼都以高速進行，而且不會停止。

接下來是以草圖為基礎，在事務所仔細轉換成圖面。再來又依照先前的程序繪製基本圖形，放上方格紙。紙上被畫上無數實線，形成牆壁、房間等等。每一空間就算擁有會議室、餐廳、展間等機能，但也不是將機能放到最大來決定每一空間的性格。所有空間從頭到尾都被放在全體之中考量，進而創造出其形態和尺寸。

然而，將室內空間整體當作作品思考的藝術家，是從他想創造的作品世界中推導出空間的形狀和尺寸。如此一來，以整體為優先的安藤先生，與以個別空間規則來思考的藝術家必然會產生衝突。實際上，當時曾為圖面上的一條線爭鋒相對。

無論是莫內展間，或者德・瑪利亞、特瑞爾兩位藝術家的空間，在設計和細節的處理上，都分別歷經了漫長的溝通。

雖然設計藝術家的個別空間時，必須在安藤先生與藝術家間居中協調，但貫穿建物整體的基本概念極為清晰。

一開始是當作建物起點的正三角形。沿著各邊放上方格紙。這次安藤先生選擇的是二點五公

尺單位的方格，這是每二點五公尺為一格的安藤先生特製方格。請試著想像將它們放在三角形各邊的一側。

這些成為建物的基礎。一開始登場的這個圖形與單位是設計的規則，也就是其存在意義更甚於僅用來輔助設計的意象或輔助線。方格上的實線成為混凝土牆，形成了空間。因此，設計上絕不可能在沒有格線的三公尺處畫上牆壁。

牆壁是安藤建築的最大特色。牆壁創造出空間，在其後支持的規律則是這些方格。三角形是有著最少邊數的形態，也是象徵三位藝術家的形狀。三角形各邊以六十度角相交，相對於邊，決定藝術家空間的方向。莫內與特瑞爾以六十度改變方位，特瑞爾與德・瑪利亞也旋轉六十度。三人都面朝各自的方位，向著不同方向。

從三角形延伸出通路，接續著另一個四角形。向上的階梯沿著四角形形成迴廊，朝向入口。來訪者由此入口沿著逆向的路徑進入建物。

我現在是以逆於常用入口的路徑來說明建物的大致形態。安藤先生最初似乎是從三位藝術家交會的三角形開始構思建物。

建物由三角形與四角形組成，但這兩個形狀的內部卻沒有任何用途，只是純粹的空間。在地中美術館被當作安藤建築主體要素的是三角與四角，兩者皆為虛空（void）。內部被栽種了筆頭草的石頭填滿，就像是現代版的枯山水，但在意義上卻是虛空，也就是空白的空間。

連接三角形與四角形的通路時而傾斜，加上沒有遮蓋，雨天時雨絲直接吹入，晴天則照進強烈日光。腦中意識到「上」與「下」，身體自然感受到天與地。只要站在此處，就能發現感覺直接向身體襲來。

走上地面，建物一側一片滿盈綠意。

安藤先生如此描述地中美術館：

「無論是倍樂生之家還是ANNEX（別館），我都沿襲不破壞直島的美麗風景，將建築依照地形隱藏的做法。」

「地中美術館更進一步，保存鹽田遺跡，設計時將建物全部量體完全埋入地下。我原本就認為建築的問題不在形態而是空間，『在外沒有可見的形狀，其中仍存在空間』，地中建築對我來說是探究建築本質的一大挑戰。」

至今為止的安藤建築設計，自閉、洞窟般的空間意象定期出現，從紀念九一一的「Ground Zero Project」、中之島計畫「地層空間」到大谷地下劇場計畫等都是，我想對他來說，可能是一種與本質有深刻關係的根源般的意象。

安藤先生補充道：

「在地下以混凝土打造出純粹幾何學形態的空間。因為是在地底，當然光有限，空氣隨深度

增加僅餘『黑暗』。在黑暗中，『光』會讓空間浮現。與『光』交錯的幾何中所創造的空間扭曲裡，在每一位藝術家與藝術總監的合作下，鑲嵌入藝術空間——期待在『暗』裡之『光』中，出現讓人能感受希望的某種事物。」

他對暗與光的解釋非常耐人尋味。他認為照射進幾何空間中的光線，會產生出與黑暗之間的對比，能夠喚起極其心靈層面的「希望」。我深覺他這般心靈、表現主義式的態度跟藝術家沒什麼兩樣，但每當我這麼告訴他時，他總以「我是建築師」否定。然而，長時間觀察安藤建築的我，總感覺他的這一面非常類似創造藝術作品，這次的美術館設計，我也對他的這一面抱持非常大的期待。

地下建築的形態，想來應該讓安藤先生比平常更加注意光線，日光從上方灑落又是一種極為象徵式的手法，反映出更深層的心靈。

照進建築的光被混凝土牆剪裁般遮蔽，創造出銳利的陰影。光與暗是這座地下的安藤建築的重要主題。

福武先生原就期待地中美術館設計成反映出精神層面的地方。比起一般美術館建築，更接近對寺廟、教堂等宗教設施的嚮往。針對這一點，福武先生曾經直率地評論：「我想地中美術館就像是某種聖地吧！比起在美術館觀賞畫作，更像是前往教堂。但又與教堂不同，因為並非為了向神祈禱而去，反而是以自己為主體思考應該做什麼的地方。」

從這番話能窺見他的期待是，在做為現代藝術作品的同時，又有著超越藝術作品的價值。我想應該是做為美的事物的同時，也能成為滿足心靈的場所吧。

在這段期間，德・瑪利亞傳來了設計內容，開始著手製作。特瑞爾決定製作三件作品。我一邊與他們聯繫，一邊繼續擬出莫內展間的計畫。

為了莫內展間與安藤先生交涉的過程一如既往地艱辛，但總算連細節都確定下來。首先，釐清了前後展間的關係，前方展間曾考慮是否展出以日本的橋為主題的小幅作品，最終毅然放棄此一方案，留下純粹的空間，發揮引導進入莫內展間的序曲功能。

前方展間未設置燈光，只有從後方展間滲透而入的自然光。從連接前後展間的開口部分恰好能窺見那幅二乘六公尺的畫作。為了在從前方展間觀看時，讓開口如同替代畫框，設計成開口邊長三公尺的尺寸，並加寬牆面厚度。如此一來，從前方展間向內望去，更能強調與莫內展間之間的縱深。

為了讓外部來光能反射進入室內，我們邊測量光量，邊找尋最適合懸吊式天花板的位置，最終決定的高度讓後方展間天花板比前方天花板高上許多。自然光進入展間時亮度均勻，照亮室內每一角落。為了避免出現陰影，將邊角修成曲面，以免形成強烈對比。

其次是使用七十萬個去除邊角的大理石塊，邊長兩公分的立方塊鋪滿整個地面，讓光線充滿

房間整體。雖然聽起來像是在地面鋪上磁磚，但其實兩公分見方的大理石塊跟地面相比，產生的效果無異於一個小點。讓每一石塊磨成圓角是另一個重點，效果就像是莫內為了表現光，直接拿筆沾畫板上的白色顏料，塗在畫布上一樣。換句話說，不是一般的鋪磁磚，而是讓兩公分見方的白點象徵光點，就像水的反射那樣散滿地面。

我認為這才是莫內所期待的那種瀰溢滿光亮的空間。不存在接縫，延續到永遠的光之空間。

展間裡展示了莫內為大型裝飾畫創作的〈睡蓮〉。五幅畫作固定在四面牆上，畫作表面與牆面同高，彷彿連成一體。這也與莫內構思的大型裝飾畫相同。

至此，畫作的修復、設置、裱框、裱褙玻璃一連串布展作業，終於全部結束。

德・瑪利亞以重力量測世界的計畫

此時，德・瑪利亞送來了設計方案。那是在小型演奏廳般的空間裡設連綿的階梯，中段階梯平臺上設置直徑二點二公尺的花崗岩球體。貼附金箔的木製三角柱、四角柱、五角柱各一根為一組，以某種規則整齊排列在混凝土牆面處。空間超脫世俗，讓人彷彿身處神殿之中。

德・瑪利亞這件作品名是〈Time/Timeless/No Time〉（時間／永恆／瞬間）。沒錯，這是觸及時間的作品。

作品滿溢遠離俗世、不斷反覆哲學式思索的德‧瑪利亞的個人風格。他對讓人類得以存在的世界本身充滿興趣，在「世界是什麼？」這般追根溯本的疑問中進行創作，想來並未有狂妄思想，並不期望能描繪出整個世界。他只是一位不停尋找能更接近世界一步的量尺的藝術家。量尺是那顆球體，也是他反覆運用的幾何形體。

孤獨探索世界的德‧瑪利亞，獨自生活在紐約正中心一處棄置不用的變電所舊址。拜訪這座連入口都不清不楚的設施時，按下一個小小的、真的很小的電鈴（電鈴處畫著一個小箭頭），大門會像魔法門一樣開啟。德‧瑪利亞走出來環顧四周，確認了我們沒有別人，才請我們進門。幾次造訪後我也習慣了，站在門前等待他來開門時，經過的鄰居曾以不可思議的表情問道：「這裡有住人嗎？」既看不見窗戶，建物上也找不到裝飾物，他們似乎不認為會有人生活在這樣的設施裡。因為我知道德‧瑪利亞是刻意不讓周邊的人注意，小心翼翼地過生活，也就含糊應付過去。

半抹除自己的存在痕跡生活的德‧瑪利亞，就連在應該是他生活重心的藝術界，同樣不想讓人認出來。他貫徹此一原則，沒有自己的照片，也完全不讓人拍照，所以許多藝術相關工作者不清楚誰是德‧瑪利亞。

此外，他不闡述作品。當然他在私底下會提起，卻未曾在開幕酒會等公開場合說明作品的意

義，或希望觀眾怎麼欣賞。不過，他原本就甚少出席這類場合。他也不寫文章，就算是我聽他說完後寫下來也不行。因為他厭惡他人在觀看或講述作品時聯想到他，提到他自己。

即便如此，我到現在還是不明白，為什麼他甚至打算除去自己居住的痕跡。只是可以從他生活的方式推斷，他應該是盡可能不想與他人接觸。

從屋內房間整齊得宜這一點，感覺住在這裡的要不是製作精密機械的設計師，就是可能進行什麼特別實驗的工程師或發明家。但出乎意料的是，從這個房間又能得知他生活的樣子。

當然建築格局不像普通住家。挑高的寬闊空間沒有隔間，還擺放著幾件作品。比起展示給他人觀看，這些作品更像是為了讓自己能夠長時間觀察和思考而放的。

從他總是在房間裡裝飾白色花朵，能夠窺見其溫柔的一面。花朵一向是白色的。房內一角的簾子後有張床，能想像他應該是在這裡生活。

有一次，他推著我來到一件木製箱型作品前。箱子大小大概跟人一樣高，約一百八十公分。木箱前側開了兩個四角形的洞，大致是伸出手臂和眼睛的高度。下方的開口裡有個球體。那顆木球比一般棒球大一點，大小剛好能握住。拿起木球從上方的方洞往下放，轉眼就掉到下方承接的板子上。「吭！」一聲擊中底下的板子。

這件作品名為〈Ball Drop〉（落球，1961）。它已經放在德·瑪利亞身邊逾四十年，期間他

反覆測試、不斷思索。我只知道他的代表作，對眼前的作品太簡單目瞪口呆。木球在眼前落下，

我又懷疑起眼前瘦高、看起來像怯懦學者的男性，真的是地景藝術和環境藝術界的先驅、名聲響

亮的德‧瑪利亞嗎？他的動作既不英雄式，也沒有舞臺劇般誇張。彷彿在展示相聲段子。拿起木

球，投進洞中，掉落，發出「吭」響。

那一瞬間，比起德‧瑪利亞，我覺得電視上那些相聲段子更為合理，因為相聲演員的行為起

碼還有著「逗觀眾笑」的目的。德‧瑪利亞的動作不存在任何出口，既不為誰，也不為什麼。我

認為這份認真的荒謬才是現代藝術的精髓。

對於眼前讓球體落下變為作品的立體作品，我實在無法理解他在說什麼。但那件球體作品卻

在約數十年後，變成在直島的第二件作品、在歐洲像是兄弟般的球體作品。此外，他還創作了各

式各樣變化豐富的球體作品。

仔細觀察可以發現，德‧瑪利亞以球體創作的作品在不同時代都有好幾件。

球體果然還是他量測世界的原器。某次，在直島設置了一對球體的德‧瑪利亞看著作品說：

「這兩個球體之間，也有著位能、重力呢。」他當時的表情就像對這項發現不可置信。

科學與藝術交會之處

我是到了很久以後，才覺得德・瑪利亞的球體作品既觸及運動，也表現出重力。

聽到重力，或許有些人會記起二○一六年成功直接觀測到重力波一事。愛因斯坦的廣義相對論早已預言了重力波的存在。

「只要存在具有質量的物體，就會讓時空產生漣漪。又如果該物體進行運動，時空漣漪將以光速傳播。此即重力波。重力波會貫穿一切，並且不會衰變。」（摘自KAGRA大型低溫重力波望遠鏡）

運用上述特徵，未來就能「藉由重力波觀測天體」。

「直到最近只能以可見光觀察自然。但十九世紀後發現了電波、X光，使得資訊能在瞬間傳至遠方，還可觀察人體和物質中的樣子。」（出處同上）

如此一來，對知識擴張、改變世界觀，貢獻卓著。

「上述都是利用波動現象的觀測方法，同為波動現象的『重力波』，也被認為會成為新的觀測手段。」（出處同上）

只有一點需要注意的是，重力波與目前為止的電磁波特徵迥異，「重力波」正如其名，是藉由促成重力產生的基礎「質量」運動而生的。

質量是物理學主題之一「時空結構」的決定性重要元素。如果能以質量為基準觀測，就能開創跟使用電磁波來觀察測定從根本上就大相逕庭的世界。

偶然卻很有趣的是，德‧瑪利亞對物的質量感興趣，視重力世界為作品主題；另一方面，特瑞爾的主題是光，這是截至目前理解世界最先進的方法。他們的主題都不是如今才開始，而是視作一生課題進行至今。兩人為了究竟世界而用以量測的方法，都與促成近代科學不斷進步的愛因斯坦相對論有關，這一點也讓人覺得饒富興味。

如果我們說特瑞爾是驅使光來測量世界的藝術家，想必德‧瑪利亞就是以重力量測世界吧！試圖釐清世界起源的兩位藝術家，選擇的不是其他東西，而是以奠定近代科學基礎的光和重力來當作量尺。

源自莫內的藝術近代化，藉由德‧瑪利亞和特瑞爾，甚至連接上愛因斯坦的相對論。奠基二十世紀近代社會的物理學，與看似天差地遠的藝術相互交錯，交差點上有著試圖以視覺究竟世界的現代藝術家，另一邊卻是核能和工程學在引領產業、改變世界。真是太不可思議的因果關係。

雖然處於核心的愛因斯坦思想似乎應該反映出二十世紀式的烏托邦，世界卻反而呈現出悲劇般的狀態，因而產生試圖撫慰的藝術家。若深究莫內的印象主義，其實係源自科學主義。在不其然的情況下，以莫內為中心，加上兩位藝術家，地中美術館變成如在夢中遊歷了一趟烏托邦。

特瑞爾動搖視覺的計畫

特瑞爾聯絡了我們。他表示想組合自己至今具代表性的三種作品風格。第一種是創作於一九六〇年代初期的系列作品〈Afrum, Pale Blue〉，將光投影在牆壁上，看起來像光的立方體浮在空中。這是他首度以量體形式展現光的作品。

這是他早期的代表作，所以他希望能展示出來。另外兩件是全新創作，大膽翻新過去系列作品的新作。

其一名為〈Open Field〉，〈Aperture〉系列的進化版。特瑞爾習慣只要製作出某一系列作品，就會創作更多不同版本。目前世界上有好幾件同樣的作品，直島版是第一版。

過去特瑞爾曾在「家 Project」的〈南寺〉中，製作〈Aperture〉系列作品〈Backside of the Moon〉，在黑暗中能夠看見微光。這是該系列中暗度最暗的，這系列作品的基本結構都相同，只是藉由開口的形狀、大小，或使用的色彩，來改變作品的樣貌。

〈Aperture〉系列是如全然抽象的平面繪畫般，讓均質光線映入眼簾，只要靠近光源就會無法辨識輪廓，彷彿沐浴在來自四面八方的光線中。此時，觀眾會變得難以辨識空間的上下左右與深度，只有眼前滿溢著光亮。

將上述體驗更推前一步的，就是這次的作品〈Open Field〉。〈Aperture〉系列的開口之內，

是不存在陰影、充滿光線的空間，一旦入內就像被光包圍，眼前是另一處光的開口。就像這般，光的隧道無止境連綿。

特瑞爾首度嘗試常設展示這類作品，強烈希望能在直島公諸於世。

他從二○○○年時就開始為這類作品進行相關實驗，在亞利桑那州斯科茨代爾當代藝術博物館（Scottsdale Museum of Contemporary Art）舉辦的個展中，初次在世人面前展示。因為他的一句「請務必來看」，江原小姐、德田小姐、逸見陽子小姐（協助編製目錄的編輯）三位前往開幕式（我日後才造訪）。當時是特瑞爾剛開始使用電腦和ＬＥＤ，嘗試新技術挑戰的時期。

最後一件作品是在天花板上設置四角形開口，稱為〈Skyspace〉系列的作品。這系列作品同樣在世界各處有好幾件。

〈Skyspace〉系列最早完成、堪稱原型之作，藏於先前提過的潘沙伯爵宅邸，創作於一九七四年。紐約的ＰＳ１也有一件早期的作品，從一九七八年著手準備，一九八六年完成，目前為常設展示，今天還是能觀賞到跟當時同樣的狀態。此後，他在美國、英國、德國、法國、以色列等世界各地的美術館和私人場地，完成了數十件〈Skyspace〉。

那些作品幾乎都完成於二○○○年以後。雖然是因為當時他已成為知名藝術家，但製作如此大量作品，原因之一是為了持續畢生之作〈羅登火山〉的計畫需要巨額資金，同時特瑞爾為一般

的藝術狂熱者和收藏家所知，委託案比以前多。

〈Skyspace〉的開口基本上是四角形，但現在也可看到橢圓或圓形等設計。與此同時，特瑞爾本人積極為提供〈Aperture〉體驗的建築進行設計，使他更受歡迎。他的作品風格也從早期的精簡、靜謐，轉變為近期具高度娛樂性、色彩豐富的形式。

直島地中美術館的幾件作品恰好完成於他風格轉變之際。從早期基本形態而來的變化，也可在〈Open Field〉、〈Skyspace〉中發現。相較於早期的〈Skyspace〉在靜謐中體驗和緩的光線變化，地中美術館的〈Skyspace〉熱鬧許多。

特瑞爾也對創作全新〈Skyspace〉的首件作品興致勃勃。

要製作此一新型態的作品，必須有可自由變化色彩的電腦控制數位展演內容，以及良好對應的LED照明。已將開發工作委託給專門公司，開發卻不甚順利、停滯不前。雖然可做到在一般程度下自由調節色彩、變化光量，卻無法達到特瑞爾的要求，開發出能完美變換色彩和光量的設計，切換時不夠順暢。

耐著性子等待一段時間後，事情進展仍不如人意。於是放棄大型開發公司，轉而使用其他開發公司打造的實驗性機器，在某種意義上以代用的形式來製作作品。當時的成品真可說是原型中的原型。

附帶一提，從那時起已經過了十四年，機器早已更新。據說展演內容也更換過了，所以目前的樣子說不定就是最終形態。

當時我與德田小姐等工作人員，在寒冬時節裏著毛毯仰望日暮西沉的天空，看著特瑞爾製作作品。

〈Skyspace〉有著炫目的色彩變化，讓人忘記正在看著真實的天空。眼前發生的是幻覺抑或現實難以判斷，心情也因而變得不可思議。展演結束後，才驟然回過神來。作品誘發我們想自問自答，視覺世界到底是怎麼樣？現實又是什麼？所見世界是真實的嗎？在驅使光線這一點上，特瑞爾與莫內一脈相承，手法卻遠比莫內來得工程化、技術性，相當現代。

順帶一提，目前直島的〈Skyspace〉雖可自由參觀，但色彩變化的展演只有在日落的四十五分鐘間。特瑞爾完成作品時，有日出與日落兩部分，現在早上的展演中止，只在黃昏時演出。

屆臨開幕前兵荒馬亂的日子

作品逐漸完成的過程中迎來了二〇〇四年四月一日，對我個人來說是個特別的日子。此時，

莫內展間只差一步就可接著進行作品布展作業，室內施工來到最後階段。長四十八公尺、高七公尺的無接縫灰泥大牆已完成，以七十萬個白色大理石鋪滿地面的施工進度剛過一半，站在折返點上。白色空間逐漸成形，我稍微能放下心來。

那一天，我同樣在早上開車從岡山住家前往直島。抵達宇野港前有段坡道，是最後的爬坡，我腳踩油門邊轉彎駛入坡道。

已可見隧道暗部時，手邊的手機響起，我將車停到路旁，接起電話，是哥哥打來的。他在電話那頭哭著說母親過世了，我說「馬上回去」後掛頭。

幾天後，東京的葬禮結束，我立即回到直島，想著盡量專注在工作上。等地中美術館完成，有空閒時間後再來悲傷。

莫內畫作的修復、設置、裱框、裱褙玻璃一連串作業結束，莫內展間即將完成之際，德‧瑪利亞的作品完成，特瑞爾也幾近完工。

二〇〇四年五月，從構思開始已經過了五年。為了七月開幕，最後必須擬訂營運規畫，還差最後一步。

商店、櫃檯等事項由學藝員德田小姐主導進行。還需要眾多義工，怎麼監看、營運等等淨是從未經歷過的事物。

美術館的員工制服委託時尚設計師信國太志先生設計，他當時還在菊池武夫先生手下擔任創意總監。我提出的要求是希望不分性別、男女皆可穿著，他提案上下皆為白色，與禪僧衣物相仿的制服。公司內部出現反對意見，認為會讓人聯想到新興宗教的信徒，最終還是拍板定案。因為地中美術館有著不允許無意義使用色彩的美學意識。

這部分的管理也由德田小姐協助進行。

開幕時聚集前來的年輕工作人員和義工真的相當辛苦。如果沒有他們，地中美術館可能連一天都無法運作。從零到擬出營運規畫的工作人員之一，是原財團職員、現為岡山縣議會議員的一井曉子小姐。

現今地中美術館的營運方式都是由此時的成員建立。據我所知，其中有幾位後來從事藝術專業工作，如 Taka Ishii Gallery 岡本夏佳總監，另一位則是在金澤任職於藝術與社區營造公司的高山健太郎總監。

全員忙於處理各項工作之際，發生了一件與作品無關卻讓人在意的事。雖然處於心餘力絀的時期，我還是認為必須設法解決。問題出在售票中心到美術館間的路程單調，而且如果走在道路兩旁，往來的車輛會造成危險。

我想到可創造讓造訪者徜徉的散步道，後來決定模仿莫內〈睡蓮〉打造一座睡蓮池與庭院。

雖然一開始睡蓮還小不太明顯，現在已經培育得又大又漂亮。這都有賴後續的管理維護，形成了茂盛的庭院，讓行人能大飽眼福。

* 　* 　*

直島最引人注目的設施地中美術館一點一滴建設完成之際，直島整體的狀況隨之逐步大幅成長。倍樂生進入改革期，經營體制有了改變。福武先生轉任會長，森本昌義先生繼任社長。營收回復先前的榮景。

公司也有了轉變。在經營合理化等考量下，直島的定位更加明確，重新整理成文化事業、住宿事業。同一時期，倍樂生決定新建安藤忠雄設計的飯店，也就是現在的倍樂生之家Park。與此同時，將地中美術館等具高度藝術性質的藝術事業交由新設立的「直島福武美術館財團」執行。經過這樣的專業分工，直島計畫的主軸架構變得清晰，直島的造訪人數、住宿人數都大幅成長。

財團成立之際，我從倍樂生轉至財團任職，學藝員德田小姐也是。二〇〇四年七月，地中美術館開幕，我成為財團常務理事並擔任地中美術館館長。

轉任到財團前，跟我同時接受轉職考試錄取、目前隸屬社長室的同期同事建議我留下：「是不是照舊留在倍樂生比較好？」但我一想到課長晉升考試的辛酸經驗，反而已經放棄繼續當上班

族，厭倦在公司工作，所以沒有半點遲疑地轉任財團職務。

在那之後，我記得同樣是二〇〇四年的某一天，福武先生對我說了讓我畢生難忘的一段話。

「日本有兩位優秀的策展人，利用藝術讓地區變得有活力！一位是北川富朗，藉由藝術讓新潟的越後妻有生氣蓬勃，做得好。」

他接著說：「另一人就是你。」

我當時想一切都值得了。

接下來，直島也進入下一個時代。

終於迎來地中美術館開幕

二〇〇四年七月，來到了地中美術館開幕當天。賓客蜂擁而至。森美術館的森理事長、大林組的大林副會長等援助日本藝術發展的各方人士蒞臨現場。

安藤先生、德‧瑪利亞、特瑞爾也在場。事實上，特瑞爾與德‧瑪利亞兩人同時在場已是數十年前的事了。他們過去曾因某一事件交惡，藉由在地中美術館製作作品，再一次有了對話。即使如此，兩位美國藝術界的代表性藝術家處於同一空間的光景，還是讓人覺得不可思議。

從構思開始費時五年時光，地中美術館終於能以接近理想的型態實現。這項計畫一切都始於福武先生「想把〈睡蓮〉擺設在直島」的執著。要不是他交給我這般艱難的任務，不可能讓如此理想的美術館化為現實吧。

我不經意一瞥，福武先生夫妻倆，都帶著開朗笑容，迎接來訪賓客。

地中美術館終於得以開幕情緒激昂。大型活動要隨時注意不能忘記工作人員的本分，總之我那天沉浸在一片喜悅之中。

我自己因為還處於慌張狀態，其實記不太清楚當天的情景了。只記得自己對在眾人合力下，

儘管如此，我仍感到自己與這種場合格格不入。雖然道謝了，我卻懷疑是否已經確實將感謝之意傳達給所有人。說起來難為情，記憶中我似乎提及在各自有著強烈想法的藝術家、安藤先生、福武先生之間居中協調相當辛苦，最後好像還哭了出來。那之後我在哪裡、用什麼方式跟其他人打招呼等等細節，都想不起來了。

福武先生以直島福武美術館財團理事長的身分在開幕式中致詞，內容輕鬆卻充滿感觸。

「地中美術館是瀨戶內海中看起來最美麗的地方。我想著要將直島打造成為一處讓我們自己能變成主體去思考該做些什麼的地方，從而在這十幾年間一步步推動計畫，於是有了倍樂生之

家、『家Project』等等，還有象徵我們在直島活動的地中美術館構想。一九九八年，我在波士頓美術館欣賞了莫內的美麗〈睡蓮〉，從中感受到深刻的精神性與崇高。這幅莫內晚年的〈睡蓮〉，有著以現代目光重新審視的價值。

因為莫內表現出與大自然共生的人類的精神性和知性等部分。我們進而在此脈絡下委託沃爾特・德・瑪利亞和詹姆斯・特瑞爾製作作品。至於建築，為了不暴露人類最重要的內心，拜託安藤忠雄先生將建築埋入地下。

希望這裡成為讓我們沉思創造美好人生是什麼的空間。現今時代中這類時間與空間都太缺乏。藝術可幫助我們內省，因而需要靈性空間。地中美術館也就是某種聖地了吧！

參與直島計畫至今的眾人，都在心中點頭認同。那時的瀨戶內晴空萬里。

直島是從什麼時候開始被稱為「現代藝術的聖地」呢？或許是在地中美術館落成後，也就是福武先生的致詞中第一次這麼稱呼也說不定。直島的意義，在藝術家創作出的作品與安藤先生的建築中變得明確。而地中美術館則象徵了至今為止的活動。

真切感受到的直島的變化

那麼，地中美術館引發了什麼效應呢？

事實上，在計畫階段，我曾提出「每年訪客七萬人次」的吸引來客計畫。當時直島的訪客約停留在三萬五千人左右就無法再增加，連續好幾年應該都是同樣的狀況。雖然現在的直島訪客數根本難以想像，但那時要達到四萬人都像是做夢。我卻斗膽提出要吸引七萬人來島。

原因在於擬訂新建美術館的事業計畫時，如果不能提出具體的來館人數和目標，無法繼續規畫。計畫本身就會停擺。

然而，我不是對這樣的目標毫無信心。我的自信其實源自每天在現場親身面對訪客的感受。

進行「家 Project」和「THE STANDARD」展，讓我感受到變化。雖然無法立即反映在訪客數的提升上，卻確實能感覺到來訪者的反應日趨正面。像直島這樣遠離都會的地方，變化很難即刻反映在數字上。

藉由口耳相傳逐漸擴散，人們因他人推薦造訪直島。如果他們來到島上所體驗到的超乎原本的預期，就會有下一次。就算有媒體報導，也甚少立即發揮作用，配合口耳相傳才有辦法吸引來客。在這之中，我感覺到開始出現某些間接效果，也突然能看出哪些是直島應該瞄準的顧客群。

最終，直島倍樂生之家後落成的大型美術館，如預期創造出更甚以往的成功。

地中美術館引發話題，從而使直島訪客增加的情況下，為了利用這個機會確實擴大事業規模，提出並開始推動新飯店的構想。此一時期，倍樂生的事業與財團的事業已清楚切割，新建飯

店隸屬倍樂生，由當時的森本社長裁決。福武先生已接任會長，就算是與直島有關，他仍退一步靜觀事情發展。

我想森本先生非常理解福武先生的想法，因此努力想找出一條讓飯店能夠盈利的路吧。過程中，決定在倍樂生體制下重新整頓飯店事業，替飯店找來了專家，進行體制改革，重新審視整體營運。雖然稍嫌晚一步，但飯店事業終於正式朝服務業邁進。

決定主軸後，在營地所在區域新設飯店的計畫推動。對在第一線工作的我們來說，這是過去曾提出的計畫受到認可，讓我們士氣高漲。如此一來，客房數會從原本的十六間，再增加五十間變為六十六間，也能提高收益。

不破壞一九九二年倍樂生之家開幕時的理念，反而讓它發展更進化並擴大規模，可說是極其理想。

公司內部傳出聲音，憂心這類逐夢事業的未來發展。再怎麼說，直島的現代藝術做為事業前提條件太惡劣，加上過去經營歷經艱辛，就算新設置了現代藝術美術館，新建飯店增加客房數量，也難以讓來客數驟然增加。在如此這般的意見下，森本先生當機立斷新建飯店，實在是英明的決定。

新飯店在地中美術館落成後開始施工，並在地中美術館開館兩年後的二○○六年完工。施工

期間關閉了營地，以利工程進行。原本營地裡的開放式帳篷改設在町營的營地。

新飯店開幕後，直島變得比以往更加熱鬧。地中美術館的訪客大幅增加，甚至到需要限制參

觀人數的地步，美術館門前還出現無法進入館中的人潮。隔年，人數又更增加。

最不可思議的是，即便沒做什麼，人潮仍會自動湧現。很快超越從前視為難關的四萬人次，

急速增加到七萬人，甚至十萬人。營收隨之成長。

直島因此經歷了前所未有的成功。

後記　追求前所未見

隨後，地中美術館成為直島的核心。

直島南側區域的戶外展「Out of Bounds」，在瀨戶內的大自然、倍樂生之家、藝術作品三者對照下，突顯出當地風景的魅力。「家 Project」在蘊含直島歷史的本村地區重新發掘居民生活的豐富面貌。之後再次回到南側，在面對瀨戶內風景的鹽田遺跡中築起「地中美術館」，那是由莫內的〈睡蓮〉、德·瑪利亞與特瑞爾的現代藝術，加上安藤建築，形塑出人類與自然交織而成的哲學世界。這一切都在直島之中，存在同一脈絡之下。

造訪直島的人們，不會被強加來自第三者的價值觀，而是在自我意志下審視藝術，進而思考，將這份體驗內化。

現代藝術原本就是從自身觀點去思考各種可能性的愉悅之事。當然，如果有導覽資訊和專家解說能幫助理解，但在直島是以自己思考的樂趣為優先。我覺得這樣比較好，最好能以直覺感受有不有趣，在瀨戶內的景色中解放情緒。

不需要像觀賞西洋名畫那樣，全神貫注於某個被框限的世界，在屏除日常片段中觀看。藝術和建築，接續著自然環境、村落，日常與非日常交雜創造出同一風景，不必擷取片段欣賞，完全沉浸其中即可。這原是享受現代藝術的方式。

地中美術館創造了空前盛況，媒體報導也日漸增多，持續了好一段時間。這是一九九二年倍樂生之家美術館開幕以來，費時十二年，終於登上的里程碑之一。

二〇〇四年地中美術館、二〇〇六年倍樂生之家 Park 接連開幕後，我想再一次將島民與藝術連結起來。二〇〇一年曾以島民和現代藝術為主題舉辦「THE STANDARD」展，獲得一定成果。從那之後已過了五年。

與島民的關聯曾一度中斷，我想著要再一次連結彼此。首先要增加已完成四件作品的「家Project」的數量，接著是再次舉辦以全島為範圍的展覽，因此企畫了「NAOSHIMA STANDARD 2」展。

最終，「NAOSHIMA STANDARD 2」展以史無前例的速度規畫完成並實現。二〇〇六年秋季至冬季，以及隔年二〇〇七年二月至四月，分兩次舉辦。時隔五年的「STANDARD」展，以本村地區為主要舞臺舉辦。我希望藉由「NAOSHIMA STANDARD 2」展的作品，從直島的歷史、風土、生活文化中找出尚未被看見的特色。一邊發掘島的歷史，再以今日觀點重新審視。

同一時期，開始聽聞島外之人對直島感興趣，而且並非過去那種負面說法。也開始出現移居來開店或開民宿的人。直島還成為香川大學等教授地區經濟研究的教材。一邊調查島上的觀光動向等，同時開設了供觀光客用餐的食堂。

除此之外，直島町公布將重建渡船碼頭，並指名SANAA負責建築。石井和紘、安藤忠雄加上SANAA，更增添了直島現代建築的魅力。直島玄關口岸由此搖身一變成為現代風格，[NAOSHIMA STANDARD 2] 配合碼頭的落成開展。

蛻變成「現代藝術之島」

十一人加一組藝術家的作品在島內各處展示。位於直島玄關宮浦港，至今仍散發強烈存在感的草間彌生女士作品〈紅南瓜〉（赤かぼちゃ）也完成於此一時期。誕生於「Out of Bounds」展的〈南瓜〉通稱為〈黃かぼちゃ〉，已經成為象徵直島的存在；〈紅南瓜〉是進一步發展出的形態，可以讓人進到裡面。

大竹伸朗先生將島上過去曾是牙醫診所兼自宅的建築打造成作品。他特意挑選昭和時期在日式中略帶洋風的建築，原始狀態並非特別傳統的日本家屋形式。將一座自由女神像如寺廟內的佛像般慎重布置在室內，那座女神像原本是新潟小鋼珠店的廣告招牌。它的尺寸巨大到甚至頂到天

花板，一進入屋內，無論在哪一個角落，女神像都像近在眼前。自由女神像太占位置，導致難以

看見整體，這也是大竹先生刻意造成的。礙事卻又惹人憐愛，遠不如原始美國文化的仿製品。

他創造出相當媚俗又荒謬的家形式作品。一方面因為這是直島藝術中未曾存在的語彙而讓人

吃驚，同時造就了直島新的一面。

此外，延續原本古民家再生式的「家 Project」，加入須田悅弘先生、千住博先生的作品。他

們創造了強調出各自特色的美妙作品。

以木雕「椿」聞名的須田先生，過去多採低調且隱密的展示手法。這次雕刻了大量「椿」，

是其作品中最龐大的。

千住先生修正過一次展示內容，最初是代表作瀑布系列。使用的大棟家屋，連接著以直島來

說相當壯觀的倉庫建築。

小澤剛先生的作品以直島的八十八箇所為主題。這件作品用焚燒豐島的事業廢棄物所產生的

爐渣為材料製作佛像。事實上，直島上有仿效四國八十八箇所*的小規模「直島八十八箇所」，

分布島上各處，要看遍全部需要環島一周。小澤先生的作品是翻製這些佛像，集中在一處。所有

佛像都是用豐島事業廢棄物所產生的廢土燒製而成。

海岸處展示了杉本博司先生的「海景」系列，川俁正先生則在另一座島向島展開創作計畫。

攝影家宮本隆司先生在直島以針孔相機拍攝攝影師本人直接入鏡的相片。三宅信太郎先生以瀨戶

內的名產章魚為題，打造了滿布章魚的章魚主人之家。上原三千代女士配合八幡神社修復的隨身門[†]，將自己雕塑的貓像展示成彷彿住在該處。

音樂家大衛‧席維安（David Sylvian）創作了原創曲，可以邊聽音樂邊在直島散步。建築家SANAA在本村的社區設計了休憩處。

不同藝術家以各自的角度建立與直島的關聯。

展覽的指標系統委由佐藤大先生的NENDO設計。設置在渡船碼頭的展覽指標使用了大量白色三角錐，傍晚時還可做為照明，與草間彌生女士的〈紅南瓜〉一同目送離港的渡輪。

展覽期間，花費許多時間讓廢耕已久的田地復活，藉由展覽會使直島重新開始栽種稻米。雖然島民說「門外漢會種嗎？」，但即使米粒不大，我們在第一年就有收成。還出現來參與島上祭典的義工青年，讓當地的祭典更加熱鬧。另外，舉辦了跳蚤市場，聚集深埋在家中櫥櫃裡的二手商品。非苦行式的追求藝術，而是打造出讓大家同樂的展覽。

像這樣以島為舞臺舉辦的展覽，也促成生活在島上的居民與訪客間的交流。為了讓展覽運

＊譯注：四國島境內八十八處與弘法大師有淵源的靈場之合稱。巡拜四國八十八箇所，稱為四國遍路、四國巡禮。

†譯注：神社外側安置護法佛像的門。

作，大批義工從島外前來，彼此藉由各種活動相互認識，其後長期持續交流。

就這樣，直島蛻變為現代藝術之島。

與福武先生道別

「NAOSHIMA STANDARD 2」展出期間，發生了一段意想不到的對話。

福武先生、我和站在不遠處的福武夫人 Reiko 女士，一起在倍樂生之家美術館咖啡廳二樓的辦公室＊，其他可能還有一、兩人。因為是週末，直島的工作人員分散在各自的工作崗位，幾乎沒有人留在辦公室。那時候，福武先生與我在沙發上相對而坐，談論直島的未來發展。

雖然這幾年工作都在兵荒馬亂下完成，但我感覺二〇〇四年以後就跟福武先生溝通不良。可能是我的自我主張變得太強烈，又或許是我難以在內心良好消化福武先生的想法。

因此，我想趁機問問他對未來的想像是什麼，過去沒有機會能像這樣正式、直接地詢問他對直島的想法。兩人就直島的未來展望和方針進行對話非常罕見。

地中美術館也已完成，隨後舉辦以全島為範圍的展覽「NAOSHIMA STANDARD 2」，歷經相當長時間持續推動至今的直島計畫有了一定成果。

訪客數不只倍增，而且後勢看漲。知名度比從前提升許多。在二〇〇六年摸索出直島下一階

段的方向，終於能實在感受到藝術在島上落地生根。

當時，福武先生這麼對我說：

「為了確保在直島實現的事物不會消逝，我想在其他島嶼也推動同樣的計畫。成功的商業模式能複製到其他地方才稱得上成功。真的要普及，必須反覆推動都能實現。藉由這樣的過程，能證明是否真的成功。也只有這樣，才能將直島計畫的經驗留給後世。」

福武先生積極想將直島事業拓展到其他島上，有許多受人口流失、高齡化所苦的島嶼。他想讓它們也變得跟直島一樣充滿活力。他原本就強烈反東京，一路主張日本應該要從鄉鎮市發展。如果市井小民無法生氣蓬勃，難以成就真正幸福的社會。這是福武先生當時的想法。

地中美術館完工後，構思下一座美術館的同時，也為將活動推廣到其他島上進行調查，整理成報告書。福武先生試圖將在直島的經驗複製到其他島嶼，讓這種方式變成普遍的模式。他的話語中處處強烈傳達出這樣的意圖。

相對於此，我卻想著要將直島經驗複製到其他島上需要費時多久。是不是又要花費數十年？

如果在其他島嶼也必須進行跟直島時期一樣，與各方人士往來溝通的過程，那實在太辛苦了。

推動藝術計畫的是人，推動人的也是人，況且還是透過日常生活。既非社會運動，也不是前衛藝術運動，更不具備以企業組織推動的效率與合理性。只是移植模式的話，無法推進。最終還是要由人來一項一項推動，甚至說不花時間是不行的。但福武先生的話，聽起來卻像是只要將模式以合理的方式移植，就能創造同樣的奇蹟。

更進一步說，並不存在共通理論，必須花費時間摸索出因地制宜的做法。投注歲月，發掘出唯有當地能做的的事。

我對冠上「普遍性」感到疑惑，但福武先生似乎想著「真的要普及，必須反覆推動都能實現」。怎麼想我都無法認同能隨處重現就具有普遍性這一點。如果真是這樣，不就變得跟製造產品的方法一樣。確實能夠生產出大量相同的產品，再藉由產品普及來獲得普遍性。

然而，藝術不同。藝術擁有的是唯一性，也就是獨一無二，其普遍性是存在於此意義下。因為藝術跟人一樣，人因其存在是天下無雙的唯一性，才得以具備普遍性。藝術同理，藉由具備獨特性，才取得做為藝術的普遍意義。因此，在直島上發生的只有在直島上才有意義。將曾經成功的做法轉換為模式，複製到它處，只會發生在產品世界而非藝術世界裡。

即使我認同福武先生的大方向，仍無法同意他的方針。我想更增強直島那份獨一無二的原創

性，因為我認為唯有讓這小卻強韌的地方持續存在，才能更接近永恆，並留存後世。

也就是說，如果要在其他島嶼進行相同的活動，必須忘記至今所做的，從零開始。因為彼處有生活其中的人們，有屬於他們的現實，要能面對它，在參與之中推動。配合各個場所一一拓展活動範圍，這是我能理解的方式。除此之外，我無法認同。

福武先生與我之間的差異，或許源自我們看待事物的角度不同。他做為經營者俯瞰整體，我則是從深入在地的觀點來思考。也可能是指揮官與在第一線活動的我，能看見的事物不同。

我想「不，普遍性只能源自獨一無二」，也就是唯有存在某處才具有普遍意義。普遍性也是因只存在某處才得以出現。直島上發生的一切，因為是只能在直島上實現，所以才有意義。福武先生認為真正有價值的是無論誰、無論在哪裡都能成功的事物，我不這麼想。

「不，普遍性只能源自獨一無二。」

那一瞬間，我不自覺脫口而出，自己也感到驚訝。

這是我第一次在福武先生面前反駁他，以前不曾有過。福武夫人看起來也有點詫異說：「這是你第一次在他面前說出反對意見吧」，隨後加上「能將所想的說出口是很重要的」。

在那之後，我們又繼續交談了一會兒，但沒有更深入的內容了。我清楚了解他的看法，我想他也完全理解我的想法。

約莫一個月後，幾經掙扎，就任地中美術館館長兩年半後的二〇〇六年十二月，我辭去財團工作。

失魂落魄一詞，想必就是在形容我當時的狀態吧。

最後一道防線

今日以直島為首的十六座島嶼都與現代藝術建立了連結。這是源自福武先生與北川富朗先生推動的瀨戶內國際藝術祭的成果。瀨戶內海周邊成為「現代藝術的聖地」，許多狂熱分子從世界各地聚集而來。如我一開始曾敘述的，光是直島每年就有約莫七十二萬人次觀光客蜂擁而至，不只日本國內，還有許多來自國外的訪客。

時至今日，我還是認為自己當時的意見沒錯，只不過現實中是福武先生獲勝。瀨戶內現在做為日本代表性文化圈的知名度日益高漲，不僅是香川縣，還跨越行政疆界擴散到高松、丸龜、岡山、玉野、尾道等地。

福武先生的預言成真，我想要不是他，瀨戶內海不可能有現在的榮景。他身為世上少有的總指揮，有著徹底執行到底的覺悟。他時而喊出的口號「經濟服務文化」，表現出強烈的反經濟優

先主義，從身處經濟界的他口中說出又更具衝擊性。

我與福武先生原就天差地別，難以比較。但不是我不甘認輸，說到日本自傲的瀨戶內文化圈的核心果然還是直島吧，以及由此延伸發展的豐島。具體來說，是地中美術館、「家 Project」，以及豐島美術館*。這些皆是絕無僅有、獨一無二的存在，將藝術家在藝術上的探究放在第一順位，追求不達成藝術理想的極致不罷休，才得以實現。

藝術成為勝過一切的主角。無論是做為資產的藝術，或是做為社區營造的藝術，都被內化，由藝術本身支配其所在地。這可謂「藝術至上主義」，是我進入倍樂生，在參與直島的過程中自始至終所追求的。但比起單純的自我主張，更像是為形勢所逼，是關乎自我存在的大哉問。

福武先生曾對我說「你太以藝術為中心去思考直島了」。但在我進入公司，身處社會之中，始終實際感受到的現實，是世界被金錢與集團主義所支配，藝術之類的根本不被重視。主流看法是藝術之流對現實社會毫無助益，只不過有著裝飾在某處的價值。就算論及豐富人生、哲學上的意義、精神寄託之處等，最終不過是與窗簾花色同等地位。

確實，美術館、藝術大學或藝術界存在著高尚的藝術，可以純粹地闡明藝術。然而，只要向

*原注：內藤禮女士與西澤立衛先生研擬的豐島美術館計畫，從我還在直島時就開始構思，承襲地上之物的美術館為概念，請西澤先生設計建築。那之後經過五年，策展人德田小姐、鹿島建設豐田先生等人在福武先生的指揮下，循序漸進完成了豐島美術館。

外踏出一步，藝術言論之類事物等同於不存在。驅動社會的原動力是經濟，有著以賺錢這般價值觀為頂點的階層結構。許多人只對作品價格表示興趣就是一種證明。誇飾來說，內容什麼的根本無關緊要。

在工作中越發體會到這一點，我就更想著要執著於打造出屬於藝術的地方，甚至過程中開始變成幾近無法控制的強迫症狀態。在公司裡戰戰兢兢找不到容身之處的自己，在現實社會中毫無用處的藝術，不知不覺合而為一，我因而想找到自己與藝術能同時存在的地方。我就像在地面插入樁柱，一件一件形塑出作品，想打造出名為直島的聖域。我頑強地想將藝術從一吹就會飛走的狀態，打造成不管怎樣都文風不動、穩如泰山的東西。我的這份期待，最終創造出連在物理上都巍然不移的地中美術館。

這是我自身、專屬於我，對直島的隱藏命題，是從未在公開場合張揚的心聲。直島所追求的「普遍」，其實是在這般莫可奈何下產生。

非常幸運地，在曠古稀世的總指揮福武先生引導下，集結才能出眾的德・瑪利亞、特瑞爾、杉本博司、宮島達男、內藤禮等傑出的藝術家，以及建築家安藤忠雄，讓直島成為藝術棲身之處而大放異采。進而無論在觀光資源或經濟價值，抑或孕育地區文化上都有貢獻的藝術場域。

我從核心概念、理念，以及實現這個目標的事業組成等觀點來審視直島計畫，雖然無法就商

業層面來說明，但能從人們的反應來講述這項計畫。作品是與人共生的生物。

再說下去越來越像是關於信仰的故事，追根究柢藝術行為與宗教沒什麼不同。細探人類行動的所有，其實支撐我們意志的大抵都是幻想，也就是信仰。最終是信或不信的問題。

換句話說，這是我的最後一道防線，能隱忍一切不合理的所在之處即是藝術。帶來哥白尼式轉向*，反而被賜與在社會上的一席之地。這麼想來，我倒不一定有錯。因此之故，不被一次又一次製作出的作品同化，直島才能到今天仍展現出強烈的存在感。

直島上的作品，有耗費巨資的常設作品，也有簡易打造完成當場展示之作。有些人會說作品品質取決於金額，這種意見並不正確。如果品質看起來有差異，問題不在經費，也不是展示方式，而關乎製作作品的態度。

在決不可能成為主角的地方，從自己不發聲就會被消滅的狀態開始，歷時十五年，打造出無法撼動之地。

雖然追求藝術好像容易變成在做夢，看似遠離現實，這些仍是我不顧一切，努力達到的成果。最感謝的是歷經二〇〇〇年〔THE STANDARD〕展後，認同我想法的同伴不斷增加，直島

──────
*譯注：康德說：「哥白尼把地球為宇宙中心轉變為太陽，使人們對地球的價值觀，甚至宗教觀與哲學觀都有重大的『哥白尼式轉向』。」亦即由「我們的知識必須符應對象」，轉向「對象必須符應我們的認知結構」。

信徒也漸漸增多。

能參與這項計畫真是太好了。

＊　＊　＊

除了旅行雜誌，建築專業雜誌也經常報導直島計畫的核心「倍樂生之家美術館」和「地中美術館」，直島以「一生至少想拜訪一次的地方」廣為人知。

曾在藝術世界某個小角落撰寫原稿餬口的我，偶然加入了直島計畫，得以見證現代藝術在直島、甚至日本全國落地生根的過程，至今仍是我極大的資產。

當然，路途絕不平坦。直島原是冶煉廠之島，也曾歷經受公害所苦的時期。從日本本島居民的角度來看，找不出要到這樣的小島觀光的理由。再加上有人口減少、高齡化等問題。這裡不過是眾多面臨同樣問題的小島中的一座。

當然，別說現代藝術，根本就不存在藝術的基礎。

試圖將現代藝術從瀨戶內海這般鄉野小島推廣到日本全國的計畫，任誰來看都必然像是一種有勇無謀的挑戰。而且那是現代藝術在東京都尚未被認可的時代，更何況是在直島，既不像現在日本各地舉辦著三年展，也沒有美術館將現代藝術納入特展。

除此之外，我還是在缺乏正式社會經驗的情況下開始這份工作，少不了失敗、失禮等窘境，在公司和直島被斥責過多少次。儘管如此，我依然一心一意朝著看不見未來的目標拚命前進。那些日子必然對我有意義吧。

進倍樂生之初，我了解到藝術要在社會中有一席之地是多麼困難。即便有著做為文化素養的藝術，但現實社會甚少從中發掘出意義，大概也沒什麼人相信藝術對社會有幫助。

不知什麼時候，曾在聽到「藝術不過就像壁紙」時，陷入自我否定的情緒。比起「生活不是只有麵包」，人們是想著「有麵包的喜悅」這樣生活。不知多少次，聽到別人對我說「要先吃飽，不然一切都是空談吧！」，不然就是「你是有什麼用？」。

但另一方面，卻想不出世界上有哪些人種或民族是沒有藝術的。無論哪個時代或哪個地方，人類都在進行創造行為。我們知道連食物匱乏的繩文時代都有繩文土器的藝術。

也有人將藝術視為信仰行動，做為精神糧食。藝術除了要有心對待，還必須持續接觸。我認為藝術在現代是一種信仰。

人類形形色色，有完全不需要信仰的人，也有需要心靈支持的人。我能理解後者。

後來隔年春天四月開始，我接任金澤21世紀美術館館長。接獲這份邀約時，正值我向福武先生表達了辭意，在公司內部開始為離職交接。

等不及走馬上任的四月，我在二月就搬到了金澤。要吹散對直島的傷感，只能朝著眼前的目標奔走。那恰好是「NAOSHIMA STANDARD 2」後半會期開始的時候。

來到下一個地方

金澤21世紀美術館離兼六園很近，原是金澤大學附屬學校所在地。

這座美術館和地中美術館同樣在二〇〇四年開幕。整體被玻璃帷幕覆蓋的圓形建物極具特色，館內分為免費區域與收費區域，經常可見許多當地居民在購物或放學後的歸途中順道造訪。

金澤21世紀美術館主要展示的也是裝置藝術，包括因地中美術館而被熟知的特瑞爾的〈Gas-works〉（瓦斯廠）、〈Blue Planet Sky〉（藍行星天空），以及林德羅·厄利什（Leandro Erlich）的〈The Swimming Pool〉（泳池），以水面為中介，可從上或從下體驗，廣受歡迎。

在金澤展開新生活後，我腦中隨即被金澤21世紀美術館的工作塞滿。

在金澤的十年間，大概只造訪了直島兩三次，而且幾乎都是陪同想去直島的客戶前往。在島上時沒閒暇觸景傷懷，儘管如此，偶爾感慨仍時隱時現。很不可思議地，每次旅途中，我都察覺直島看起來不同了。不知是直島變了，還是我變了。有時看得很清楚，有時又極為模糊。

二〇一六年那次造訪特別讓我印象深刻。

時隔許久再度來到直島，這裡看起來比以前更加生氣蓬勃，從好的方面來說好像維持不變。

地中美術館是我用來衡量自己與直島間距離的量尺。從我眼中所見的空間模樣，讓我能夠得知我與直島的距離。

相當神奇的是，在所有到場經驗中，我發現此時的我能以最客觀的角度觀看，這份距離感的變化讓我驚奇。因為過往，每當我進入地中美術館，情緒就會像潰堤般湧來，這時卻能從頭到尾保持冷靜欣賞作品。

當時的我，其實剛離開工作了十年的金澤21世紀美術館。離開直島後，一直在金澤不顧一切地奔走。或許是有這段空窗期，在直島度過的時光好似已相當遙遠。

直島上的各項設施、藝術作品並非真如我文字所言的生物，所以它們看起來健康或無精打采，其實都是反射出觀看者的心情。

因此，當時我眼中的直島看起來健康無比，想必是因為我結束了金澤的工作，正處於無事一身輕狀態的關係。

當我像這樣回顧在直島的歲月，那確實是一段天天都苦上加苦的日子，但當時所獲得的能量卻無比珍貴。

不敢相信已走過如此漫漫長路。三十五歲來到直島，過了二十八個年頭，我也六十三歲了。

雖然不太喜歡憶及過往，仍有不少感觸。

時至今日，我還是抱持追求前所未見事物的想法。對於這個世界，我還未親身接觸，還有許多想見識的事物。

為了繼續探索之旅，我想我還會再踏出新的一步。

結語

開始有寫下直島經驗的想法，一方面與自己年紀漸增有關，但不只如此，可能因為我改變想法，覺得應該在此時此刻，將那些事實寫下來比較好。

雖然更久以前曾有過這樣的想法，卻因種種緣由，讓我難以真正動筆。其一是直島仍在成長茁壯，無論福武先生或北川先生都以現在進行式，正在推動計畫，早已退場的我不想對此指指點點，也不想造成不必要的干擾。

然而，隨著我參與直島的時光漸行漸遠，也開始想是不是要在忘卻之前記錄下來比較好。

隨著直島變得知名，我會被問及過去實際上如何推動直島計畫。計畫的主導者毫無疑問是總指揮福武先生，直島計畫因他才得以存在。他是創造、培育直島之父。

其次，建築有賴安藤忠雄先生設計。他從草創期開始一路參與，將福武先生的想像落實成建築，甚至安藤先生的建築靈感更進一步刺激藝術，成為創意的契機。從他協助營地整修開始，將近三十年。

再來是由藝術家各自創作的眾多作品。參與地中美術館的德‧瑪利亞、特瑞爾；參與「家Project」的宮島達男、內藤禮、杉本博司、大竹伸朗、千住博、須田悅弘；倍樂生之家、戶外等處的草間彌生、安田侃、丹‧葛拉漢、理查德‧隆恩、片瀨和夫、大衛‧特雷姆特等人。他們的作品開創出新局面，代表著直島上的每一時期。

介紹直島的旅遊書經常使用草間女士〈南瓜〉、〈紅南瓜〉的相片，而「家Project」一詞早已普及，能被叫出「家Project的某某」。地中美術館中的德‧瑪利亞、特瑞爾和莫內雖然公開的相片有限，相較之下仍經常被介紹，是直島核心般的存在。

請容我再重複一次，直島計畫是因福武先生的理念、安藤先生的建築，以及每一位藝術家的藝術作品才得以成立，由總指揮、建築家、藝術家們共同打造出眼前之物。當提到「是誰在其中穿針引線、在第一線運作呢？」，我往往會被問到：「秋元先生在草創時期負責推動計畫，歷經了什麼樣的過程，又有著什麼樣的具體作為呢？」

然而，對這個問題，我難以用三言兩語帶過。對我來說，直島經驗深埋在我心中，要將它們反芻出來需要一點時間。加上後來我又在金澤工作了一段時日，還不到回顧自己過去的階段。再重申一次，因為計畫仍在進行，有關人士相當多，所以我不願造成干擾。

現在回想起來，當時工作情況並沒有什麼特別。一心一意吸收工作訣竅，再運用所學。一開

始是處理辦公室業務，再到與藝術家交涉，甚至是在建築工地的工作。每一次遇到狀況先是學習，再藉此向前邁進。在直島的工作便是不斷重複這樣的過程，現今時代難以想像的荒誕做法。

如此工作不輟的我，所想的都是好的作品，是勝過一切的藝術。不過我所想的並非只是才華洋溢的藝術家所創作的美妙作品，而是追求更上一層樓，前所未見的完美傑作。

就如同一流運動員在眾所矚目的奧運舞臺上，締造出世界紀錄的那一瞬間。不單是超越一流選手的個人紀錄，更是開創下一時代，就像是奇蹟般的紀錄。我期盼藝術家在直島創造出那樣的作品。

不這麼做，根本不會有人注意到這樣一座小島。

曾有藝術經紀人朋友開玩笑說我「是不是被虐狂啊？」。也就是說，我在直島咬緊牙關的工作方式，在一般人眼中應該是難以理解吧。但當時我反而想，如果不能在此時盡力，還會有其他機會嗎？

也可能是我反應遲鈍，雖然痛苦，卻想著只要能打造出理想作品就能承受。原因在於我知道唯有超越個人悲喜，才得以讓傑作誕生。

這樣的結論是源自我過去的經驗：從重考時期，異於常人、大量練習繪畫之中；從我開始在倍樂生工作，煩惱著公司與藝術的矛盾關係之中；從在旁協助有驚人創作專注力的藝術家之中。

即使好幾次被反對，我還是堅持直島需要藝術，而且必須是最高水準的藝術。這不只是我個人的想法，說不定還超越了福武先生一己的想法，可能是來自神的啟示。

每到三月倍樂生年度結算的時期，我就會因這關乎組織、預算、事業計畫的季節變得憂鬱。

每逢此時，我總是心神不安，其中又以與組織結構和人事異動相關的事，最讓人憂心如焚。因為各項事業將被檢討是否中止，還伴隨著改組、異動等。加上異動通常不是以個人為單位，而是組織整體，也就是全部直島事業被改組。我們因而年年都在變動，從倍樂生推進室到總務部，再到CSES室，各式各樣的新單位名稱被創造出來，最終又回歸總部。我們在管理部門與事業部門間來來去去。

或許經營階層沒別的意思，但處於第一線的我們總有種被互相推託的感覺。等到四月，新年度來臨，我們就在「啊，太好了！我們存活下來了」的心情下開始工作。

公司的本質從改名、在東證一部上市後才有了明顯變化。工作流程提升到非比尋常的速度，過去那種手工作業的感覺一絲不剩。委外時代來臨，業務處理方式變得透明，圍繞著語言與數字建立。不用說過去那種只有某人掌握狀況的不透明做法，連擇善固執的職人精神都被俾倪。

這種情況不只出現在倍樂生，約莫二〇〇〇年後，日本的企業同時朝向這種重視合理、效率的思考模式發展。

倍樂生的營收在二〇一〇年後超過四千億日圓，進入下一階段，其後大致維持。我還在職的一九九〇年代根本無法比擬，當時還是目標一千億日圓的時代。這般好景況的倍樂生，因二〇一四年的個資外洩事件，二〇一五年、二〇一六年的決算都以赤字收場，直到二〇一七年度顧客信心回復才重新回到有盈利的黑字。

我聽說在非常時期，倍樂生曾賣掉部分現代藝術作品。我想出售價格應該很容易就漲到買下時的數十倍了吧。雖然購買時並未有這樣的期待，但這些作品可說是為了應付這種緊急狀況的資產。現代藝術不僅在藝術上，也在資產上發揮了極大作用。

我在倍樂生時抱定不被難以對抗的潮流吞沒，以打樁般的心情面對藝術工作，決心打造出絕對不會被遺忘、恆久存在的東西。

我先前說過，地中美術館就是在這過程中被創造出來，在想打造永遠不變、不被撼動、持續存在的事物的期許下。而埋入地底這一點意義重大，它是在游擊戰中奮戰的游擊隊戰壕，也是原始人記憶中的穴居場所，亦是祈禱之地。地中美術館宛若新興宗教般的建築，正反映出這一點。

在瀨戶內海一步步擴大的藝術計畫，其原點是直島。由才能出眾的倍樂生總顧問福武總一郎先生參與，加上性格獨特、充滿野性的建築家安藤忠雄先生，以及不輕易出手的天才藝術家，包

括沃爾特‧德‧瑪利亞‧詹姆斯‧特瑞爾‧丹‧葛拉漢‧雅尼斯‧庫奈里斯‧理查德‧隆恩等大衛‧特雷姆利特‧草間彌生‧安田侃‧杉本博司‧大竹伸朗‧宮島達男‧內藤禮‧須田悅弘等人。在他們的參與下才促成今天的局面。

然後還有活躍在第一線、包含我在內的眾多工作人員。

我們各有各的故事，這些故事對直島來說都彌足珍貴。

這些構成了直島的總體，也是所有。

　　　＊　　＊　　＊

最後我想對在直島承蒙照顧的各位表示感謝（省略尊稱）。

一九九一年至二〇〇六年間，在倍樂生參與住宿事業、藝術業務的主要成員包括針金淳、村山靖之、市川照代、池田（原田）博子、石誠戶（黑田）惠子、江原久美子、鈴木睦子、俵山東子、植村Miruko、田中由紀子、德田佳世、山本晴子、小山寬子、伊賀道子、山下Nagisa、槙圭子。邊從事株式會社直島文化村的飯店業務、邊協助藝術業務的伊達泰隆、島一雄、有川春代、菊田修、笠原良二、水野欣二、菊田滿司、小林貴洋、湯藤憲三、廣畑誠司。

接著，地中美術館於二〇〇四年七月開幕後，在財團和地中美術館工作的同仁：山根孝規、

赤松美千代、石山奈美、泉田志穗、板谷悠樹、稻葉真澄、內田真一、梅木隆、枝松信二、岡本夏佳、木村美保、久米朗子、小林宏、小松原守、是本知惠、實藤亮太、下野雅代、高本敦基、高山健太郎、茶谷千香、中川良美、長友祥子、仲光健二、西尾彩子、野崎千湖、姬井溫子、水野亮子、望月志津子、山口萌美、山本雅彥、吉岡澄江、今井未來、池田良子、川角禮子。此外，還受到許多人的幫助。

撰寫本書時，受到企畫米津香保里小姐、編輯松石悠先生多方照顧，由衷感謝他們。在彼此同意下決定「寫本直島的書吧」，我卻東摸西摸、找藉口拖延，結果耗費了兩年時間才完成。他們在我失去動力說出「不然要不要中止」時，耐心安撫我。如果不是他們費心對待，我想本書無法完成。

此外，由衷感謝我的妻子 Yukari。當我結束白天工作回家開始撰寫書稿，即便常不小心寫到半夜，她也總是盡量讓我能專心工作。長久以來讓她費心勞力了。

最後，對讀到最後一頁的讀者表達我由衷的感謝。

秋元雄史

安藤忠雄的特別專文

我記憶中，第一次踏上直島是在一九八八年。「我想把直島打造成文化之島，第一步是想蓋一座給小孩子用的露營場地」，在福武先生這番邀請下，兩人從宇野港搭船前往直島。我印象中，當時島上受到工廠排放的亞硫酸氣體影響，枯木林立，景象就如「禿山」一詞。

「就像是公害的範本，能在這座荒涼的島上做些什麼嗎？」

眼前現實中的直島，讓我感到退卻，押注在直島上的福武先生的決心卻文風不動。在他堅強的意志下，我半遷半就地決定參與。

從那之後過了三十年，今日被美麗綠意包圍的直島，往昔的禿山面貌不復存在。深受人口減少之苦的直島，就算不在藝術祭期間，每年也有近五十萬人造訪，到底直島內發生了什麼？——福武先生費時三十年所嘗試的，是復育島上的自然環境與重新發掘歷史，再運用植入現代藝術這等特殊手法。

我在直島總共參與了七座建築，其中兩座目前正在進行。特別的是這些計畫的開展過程，並非從前那種跟隨綱要計畫，配合設計相應建築的開發手法，而是因應每一時期的狀況、地點與脈絡，如生物增殖般，讓建築疊加建構。

面對現代藝術時，也是採取同樣的態度。最初的建築「倍樂生之家美術館」在一九九二年落成，同時開啟了藝術總監為博取藝術空間的奮戰。解讀延伸自建築內外的每一空間的可能性，逐步構築起建築與藝術間的張力關係。在此過程中，藝術家親自挑選地點，並製作出以該地為題的作品，最終完成了可視為里程碑的「地中美術館」。

本村地區的「家 Project」則呈現出更進一步的發展，修復古民家並嵌入現代藝術作品這番嘗試，除了有著藝術上的趣味，也有幫助沒落地區重新恢復生命力的意義。直島的藝術計畫，從而擔負起了街區營造的新責任。

從往昔歲月在靜默中流逝的內海小島，變為向世界發聲的藝術聖地，歷經三十年來到今天的「直島」，其實不過就是誠心誠意地實踐「現代藝術能做到什麼？」的命題吧。這般壯闊的挑戰最終會走向何處，我想與福武先生，以及曾以藝術總監身分支持這份夢想變為現實的秋元先生，一同注視到最後。

直島相關參考資料

秋元雄史編
逸見陽子協力

『ISSEY MIYAKE BY IRVING PENN 1991-92 ベネッセハウスオープニング記念企画展、「三宅一生展 ツイスト」カタログ』発行／福武書店、1992

『柳幸典「WANDERING POSITION」展カタログ』写真／大石一義、編集／直島コンテンポラリーアートミュージアム、発行／福武書店、1992

『「Doug and Mike Starn」展カタログ』編集／直島コンテンポラリーアートミュージアム、発行／福武書店、1993

『山田正亮"1965-67"展—モノクロームの絵画—カタログ』編集／ベネッセハウス／直島コンテンポラリーアートミュージアム、編集協力／佐谷画廊、写真／村上宏治、翻訳／株式会社フルマーク、発行／ベネッセコーポレーション、1995

『キッズアートランド』編集／ベネッセハウス／直島コンテンポラリーアートミュージアム、デザイン・編集協力／株式会社ジェイツ・コンプレックス、写真／山本糺、写真協力／内田芳孝・桧垣成彦・水戸芸術館、翻訳／株式会社フルマーク、発行／株式会社福武書店、1994

『オープンエアー '94 "OUT OF BOUNDS" 海景のなかの現代美術展』編集／原田博子・西山裕子、テキスト／南條史生・井上明彦・秋元雄史、翻訳／伊藤治雄、アートディレクション／伊丹友広、発行／株式会社福武書店、1994

『直島文化村へのメッセージ』編集／秋元雄史・江原久美子、編集協力／逸見陽子、デザイン／鍋島哲哉、発行／株式会社ベネッセコーポレーション コーポレートコミュニケーション室、1998

『TransCulture: la Biennale di Venezia 1995「トランスカルチャー」展カタログ』編集／南條史生他、発行／国際交流基金、1995

『直島コンテンポラリーアートミュージアムコレクションカタログ Remain in Naoshima』編集／秋元雄史・江原久美子・逸見陽子、アートディレクション＆デザイン／伊丹友広、発行／株式会社ベネッセコーポレーション コーポレートコミュニケーション室、2000

『直島通信 vol.1 創刊号 1998.6 直島・家プロジェクト 宮島達男』編集／江原久美子、編集協力／逸見陽子、写真／上野則宏・鹿野晃・山本糺、発行／株式会社ベネッセコーポレーション コーポレートコミュニケーション室、1998

『直島通信 vol.2 No.2 1998.9 直島のコミッションワーク 蔡國強「文化大混浴 直島のためのプロジェクト」』編集／江原久美子、編集協力／逸見陽子、写真／藤塚光政、発行／株式会社ベネッセコーポレーション コーポレートコミュニケーション室、1998

『直島通信 vol.1 No.3 1998.12 ベネッセハウス』編集／江原久美子、編集協力／逸見陽子、写真／安斎重男・大橋富夫・藤塚光政・村上宏治、発行／株式会社ベネッセコーポレーション コーポレートコミュニケーション室、1998

『直島通信 vol.1 No.4 1999.3 直島の歴史と直島文化村』編集／江原久美子、編集協力／逸見陽子、写真／藤塚光政、安海宣二、発行／株式会社ベネッセコーポレーション コーポレートコミュニケーション室、1999

『直島通信 vol.2 No.1 1999.6 直島・家プロジェクト「南寺」安藤忠雄とジェームズ・タレルのコラボレーション』編集／江原久美子・田中由紀子、編集協力／逸見陽子、デザイン／伊丹友宏、写真／藤塚光政・山本糾、発行／株式会社ベネッセコーポレーション コーポレートコミュニケーション室、1999

『直島通信 vol.2 No.2 1999.9 第3回ベネッセ賞 第46回ヴェニス・ビエンナーレ』編集／江原久美子・田中由紀子、編集協力／逸見陽子、デザイン／伊丹友宏、写真／森口水龍・G.ANGELO PIS-TOIA、発行／株式会社ベネッセコーポレーション コーポレートコミュニケーション室、発行日／

1999年9月25日

『直島通信 vol.2 No.3 2000.1 進行中のプロジェクト 内藤礼 ウォルター・デ・マリア』編集／江原久美子・逸見陽子、デザイン／伊丹友宏、写真／山本糾、発行／株式会社ベネッセコーポレーション コーポレートコミュニケーション室、2000

『直島通信 vol.3 No.1 2000.7 オラファー・エリアソン ハロルド・セーマン直島訪問』編集／江原久美子・逸見陽子、デザイン／伊丹友宏、協力／神谷幸江・岡村多佳夫、翻訳／スタンリー・N・アンダーソン、発行／株式会社ベネッセコーポレーション CS‐ES推進室、2000

『直島通信 vol.3 No.2 2000.10 ウォルター・デ・マリア Seen, Unseen Known, Unknown』編集／江原久美子・逸見陽子、デザイン／伊丹友宏、写真／大橋富夫、翻訳／村井智之、発行／株式会社ベネッセコーポレーション CS‐ES推進室、発行日／2000年10月5日

『直島通信 vol.3 No.3 2001.1 直島・家プロジェクト アートによる地域の歴史の再発見』編集／江原久美子・逸見陽子、デザイン／伊丹友宏、写真／上野則宏・大橋富夫・山本糾、翻訳／スタンリー・N・アンダーソン、発行／株式会社ベネッセコーポレーション CS‐ES推進室、2001

『直島通信 2001.4 直島会議Ⅴ アートと地域／マクロとミクロの間で』編集／江原久美子・逸見陽子、デザイン／伊丹友宏、写真／山本糾、翻訳／スタンリー・N・アンダーソン、発行／株式会社ベネッセコーポレーション、2001

『直島通信 2001.9 THE STANDARD 直島の町・家・路地をめぐる展覧会』編集／江原久美子・逸見陽子、デザイン／伊丹友宏、表紙写真／藤塚光政、翻訳／スタンリー・N・アンダーソン、発行／株式会社ベネッセコーポレーション、2001

『直島通信 2002.1 THE STANDARD』編集／江原久美子・逸見陽子、デザイン／伊丹友宏、表紙写真／筒口直弘（芸術新潮）、翻訳／スタンリー・N・アンダーソン、発行／株式会社ベネッセコーポレーション、2002

『直島通信 2002.4 直島コンテンポラリーアートミュージアムの10年』編集／江原久美子・逸見陽子、デザイン／伊丹友宏、翻訳／スタンリー・N・アンダーソン、発行／直島コンテンポラリーアートミュージアム・株式会社ベネッセコーポレーション、2002

『直島通信 2002.10 須田悦弘「雑草」』編集／江原久美子・逸見陽子、デザイン／伊丹友宏、写真／山本糾、翻訳／スタンリー・N・アンダーソン、発行／直島コンテンポラリーアートミュージアム・株式会社ベネッセコーポレーション、2002

『直島通信 2003.1 直島・家プロジェクト 護王神社』写真／杉本博司、編集／江原久美子・逸見陽子、デザイン／伊丹友宏、翻訳／スタンリー・N・アンダーソン、発行／直島コンテンポラリーアートミュージアム・株式会社ベネッセコーポレーション、2003

『直島通信 2003.6 「直島・家プロジェクト」その後。』表紙写真／宮本隆司、本文写真／安斎重男

・上野則宏・大橋富夫・杉本博司・高田洋三・藤塚光政・森川昇、編集/江原久美子・逸見陽子、デザイン/伊丹友宏、翻訳/スタンリー・N・アンダーソン、発行/直島コンテンポラリーアートミュージアム・株式会社ベネッセコーポレーション、2003

『直島通信 2003.12 第5回ベネッセ賞第50回ヴェニス・ビエンナーレ』写真/木奥恵三・森口水翔、編集/江原久美子・逸見陽子、デザイン/伊丹友宏、和英翻訳/スタンリー・N・アンダーソン、英和翻訳/木下哲夫、発行/直島コンテンポラリーアートミュージアム・株式会社ベネッセコーポレーション、2003

『直島通信 2004.6 ベネッセアートサイト直島』表紙写真/宮本隆司、本文写真/大橋富夫・村上宏治・山本糾、編集/江原久美子・逸見陽子、デザイン/伊丹友宏、翻訳/スタンリー・N・アンダーソン、発行/ベネッセアートサイト直島、2004

『直島通信 2005.10 第6回ベネッセ賞 第51回ヴェニス・ビエンナーレ 第51回ヴェニス・ビエンナーレ総合ディレクター マリア・デ・コラール インタビュー』写真/森口水翔、編集/江原久美子・逸見陽子、デザイン/伊丹友宏、和英翻訳/飯田陽子＋ブライアン・ハート、英和翻訳/木下哲夫、発行/ベネッセアートサイト直島、2005

『直島通信 2006.03 2006年の直島 ベネッセハウス新・宿泊棟 NAOSHIMA STANDARD』表紙写真/藤塚光政、本文写真/上野則宏・大橋富夫・藤塚光政・芳地博之・山本糾、編集/江原久美子

・逸見陽子、デザイン／伊丹友宏、翻訳／スタンリー・N・アンダーソン、発行／ベネッセアートサイト直島、2006

『直島通信 2008.03』表紙写真／渡邉修、本文写真／上野則宏・小熊栄・杉本博司・森川昇・山本紲・渡邉修、編集／徳田佳世・逸見陽子、デザイン／伊丹友宏、翻訳／飯田陽子＋ブライアン・ハート、発行／ベネッセアートサイト直島、2008

『直島通信 2009.3 現代美術・建築の継承』編集／徳田佳世＋逸見陽子、英文テキスト編集／ユージーナ・ベル、デザイン／伊丹友宏、翻訳／山川純子＋飯田陽子＋ブライアン・ハート、発行／ベネッセアートサイト直島、2009

『直島通信 2010.01 Building Art Space』写真／杉本博司・森川昇・渡邉修、編集／徳田佳世・逸見陽子、英文テキスト編集／ユージーナ・ベル、デザイン／伊丹友宏、発行／ベネッセアートサイト直島＋ベネッセホールディングス、2010

『直島文庫 直島・家プロジェクト「角屋」』編集／江原久美子・逸見陽子、アートディレクション＆デザイン／伊丹友宏、翻訳／スタンリー・N・アンダーソン＋フランク・ダグラス＋エリザベス・シューメイカー、写真／上野則宏・野口里佳・山本紲、協力・資料提供／加藤淳・高橋昭典・藤田摂建築設計事務所・宮島達男、発行／株式会社ベネッセコーポレーション、2001

『直島文庫 直島会議 直島会議V アートと地域／マクロとミクロの間で』編集／江原久美子・逸見陽

子、アートディレクション&デザイン／伊丹友宏、翻訳／スタンリー・N・アンダーソン、発行／株式会社ベネッセコーポレーション、2001

『ウォルター・デ・マリア「見えて、見えず 知って、知れず」』撮影／大橋富夫・山本紀、編集／秋元雄史・逸見陽子、編集協力／エリザベス・チャイルドレス、アートディレクション&デザイン／伊丹友広（IT IS DESIGN）、翻訳／木下哲夫＋スタンリー・N・アンダーソン、発行／直島コンテンポラリーアートミュージアム＋株式会社ベネッセコーポレーション、2002

『THE STANDARD』デザイン・コンセプト／秋元雄史、編集／秋元雄史・逸見陽子、アートディレクション＆デザイン／伊丹友広（IT IS DESIGN）、翻訳／木下哲夫＋スタンリー・N・アンダーソン、発行／直島コンテンポラリーアートミュージアム＋株式会社ベネッセコーポレーション、2002

『内藤礼 このことを 直島・家プロジェクト きんざ』撮影／森川昇、造本／祖父江慎＋コズフィッシュ、編集／徳田佳世・逸見陽子、翻訳／落石八月月＋飯田陽子＋ブライアン・ハート、写真／小熊栄・上野則宏、発行／直島コンテンポラリーアートミュージアム＋株式会社ベネッセコーポレーション、2002

『PHOTOGRAPHS OF ART HOUSE PROJECT IN NAOSHIMA』編集／秋元雄史・徳田佳世・逸見陽子、撮影／宮本隆司、アートディレクション／井上嗣也、デザイン／向井晶子（BEANS）、発行／直島

コンテンポラリーミュージアム＋株式会社ベネッセコーポレーション、2003

『地中美術館』編集／徳田佳世・逸見陽子、翻訳／木下哲夫・森夏樹、装幀／祖父江慎＋柳谷志有（cozfish）、発行／地中美術館＋財団法人直島福武美術館財団、2005

『The Chichu Art Museum Tadao Ando builds for Walter De Maria, James Turrell, and Claude Monet』Ed. Naoshima Fukutake Art Museum Foudation, foreword by Nobuko Fukutake, Soichro Fukutake, by (photographer) Naoya Hatakeyama, Ryuji Miyamoto, Romy Golan, Senastian Guinness, Walter De Maria, Paul Hayes Tucker, James Turrell, Hiroyuki Suzuki, English 2005　Hatje Cantz Verlag Pub

『地中ハンドブック』写真／畠山直哉・清水健夫・山本智也、協力／COMME des GARCONS、写真提供／SWITCH、資料提供／藤原良治（グリーンメイク）、デザイン／祖父江慎＋安藤智良（コズフィッシュ）、作品解説／秋元雄史、編集／徳田佳世・逸見陽子、発行／地中美術館＋財団法人直島福武美術館財団、2005

『地中トーク モネ入門「睡蓮」を読み解く六つの話』編集／秋元雄史・徳田佳世・逸見陽子、装幀／祖父江慎＋安藤智良（コズフィッシュ）、発行／財団法人直島福武美術館財団＋地中美術館、2006

『地中トーク 美を生きる──「世界」と向き合う六つの話』編集／秋元雄史・徳田佳世・逸見陽子、装

幀／祖父江慎＋安藤智良（コズフィッシュ）、発行／財団法人直島福武美術館財団＋地中美術館、

2006

『地中トーク　日本の文化基盤について考える五つの話』監修／北川フラム、編集／逸見陽子、装幀／

祖父江慎＋安藤智良（コズフィッシュ）、発行／財団法人直島福武美術館財団＋地中美術館、20

08

『NAOSHIMA STANDARD2』企画／秋元雄史・徳田佳世、編集／逸見陽子、英文テキスト編集／ユー

ジーナ・ベル、翻訳／梅宮典子＋山本久美子＋スタンリー・N・アンダーソン、装幀／伊丹友広、

発行／財団法人直島福武美術館財団、2007

『Naoshima Nature, Art, Architecture』編集／徳田佳世・逸見陽子、英文編集／ユージーナ・ベル、

写真／安斎重男・畠山直哉・藤塚光政・宮本隆司・宮澤正明・森川昇・大橋富夫・杉本博司・上野

則宏・渡邊修・山本糾、企画・編集協力／財団法人直島福武美術館財団＋株式会社ベネッセホール

ディングス、翻訳／山川純子、デザイン／KOMA AMOK、日本語ページデザイン／伊丹友広、発行

／Hatje Canz Verlag、2010

相關書籍和資料

『とんぼの本 直島 瀬戸内アートの楽園』著書／秋元雄史・安藤忠雄ほか、ブックデザイン／祖父江慎＋安藤智良（コズフィッシュ）、地図製作／ジェイ・マップ、編集協力／德田佳世、発行者／佐藤隆信、発行所／株式会社新潮社、2006

『とんぼの本 直島 瀬戸内アートの楽園』著書／福武總一郎、安藤忠雄ほか、発行所／株式会社新潮社、2011（※2011年版から著者名が一部変更された）

『美術手帖2004年9月号 特集安藤忠雄 最新建築 直島・地中美術館 クロード・モネ、ジェームズ・タレル、ウォルター・デ・マリア』発行人／大下健太郎、編集長／押金純士 編集部／川出絵里・安倍謙一・隈千夏・岩渕貞哉、AD／中垣信夫、デザイン／中垣デザイン事務所、編集ライター／西野基久・染谷比呂子・辻絵理子、編集アシスタント／岡崎咲子、発行／株式会社美術出版社、2004

『美術手帖2005年10月号「アートそのものの力によって支えられる理念 ディア・アート・ファウンデーション・ディレクター、マイケル・ガヴァンの講演から」』（※地中美術館 一周年記念イベントとして開催された、東京藝術大学美術学部特別講演会 公開シンポジウム「21世紀の美術館像を巡って―アートが作り出す特別な場所―」（7月14日、東京藝術大学奏楽堂）と、地中美術館シン

ポジウム「土地とアート——アーティストと美術館とのコラボレーション」（7月16日、ベネッセハ

ウス）でのガヴァン氏と秋元氏の講演から構成した。構成／逸見陽子、取材協力／地中美術館＋財

団法人直島福武美術館財団）

『自立する直島——地方自治と公共建築群』著者／三宅親連・石井和紘・川勝平太、発行者／鈴木荘

夫、発行所／株式会社大修館書店、1995

『直島町史 通史本編、続編』編集／直島町史編纂委員会、発行者／直島町役場、発行日／本編 19

90年9月10日、続編 1990年3月31日

『新瀬戸内海論 島びと20世紀 第3部 豊島と直島』発行／四国新聞社

『福武書店30年史／1955—1985』発行／福武書店、1987

『月刊香川「現代日本建築について私はこう思う」香川県知事金子正則』※第3回日本建築学会建築

士会連合大会における記念講演の主旨（1958年10月27日、県庁ホール）

『月刊香川 金子正則「因縁奇縁」』1959

『月刊香川 1958年5、6月合併号 香川県庁舎竣功記念特集「県庁舎竣工式式辞 香川県知事 金子

正則、工事経過 南保賀他」』発行／坂井助次、編集／岡田徳

『環境と建築』出席者／浅田孝（環境開発センター社長）・大高正人（大高建築設計事務所）・芦原

義信（武蔵野美術大学教授）・浦良一（明治大学教授）・神谷宏治（都市建築設計研究所）・流政

之（彫刻家）・大江宏（法政大学教授）・岡本剛（岡本建築設計事務所）・中根金作（造園家）・
高岸正剛（香川県建設業協会建築部会長）・吉坂隆正（早稲田大学教授）・神代雄一郎（建築評論
家）・丹下健三（東京大学都市工学部教授）・田中和夫（香川県教育長）・金子正則（香川県知
事）、司会／伊藤ていじ（建築評論家）※彫刻「またたきたまえ」（流政之作）の除幕式が、1月27
日、五色台大崎園地で行われた。この「環境と建築」は、除幕式のあと、香川県と日本建築学会の
共催開催されたパーティから取材して制作された。

『思考と情念―人間金子正則の一断面』著者／木村倭士、発行／香川県名誉県民金子正則先出版記念
会、1994

『瀬戸内海国際芸術祭2013 丹下健三生誕100周年プロジェクト「丹下健三 伝統と創造 瀬戸内
海から世界へ」展カタログ』監修／北川フラム、編集／佐藤竜馬・今瀧哲之・名塚雅絵（美術出版
社）、編集協力／松隈洋（京都工芸繊維大学教授）・笠原一人（京都工芸繊維大学助教）・長島明
夫、発行／美術出版社、2013

『「20世紀の総合芸術家 イサム・ノグチ―彫刻から身体・庭へ―」カタログ』監修／新見隆、編集／
新見隆・宇都宮壽・宗像晋作・木藤野絵・出口慶太・一柳友子・瀧上華・湯原公浩・水越弘、発行
者／下中水都、発行所／平凡社、2017

『「山本忠司展 風土に根ざし、地域を育む建築を求めて」カタログ』監修／松隈洋、総括／笠原一人

・三宅拓也、発行／京都工芸繊維大学美術工芸資料館、2018

『平成27年度博士前期課程修士論文「地域建築家 山本忠司の輪郭をたどる──瀬戸内海をとり巻く群像とともに──」』著者／糟谷麻紘（京都工芸繊維大学大学院 工芸科学研究科 建築学専攻 松隈研究室）、2016

「Traverse インタビュー 鹿島建設 豊田郁美 "建てる" という挑戦」2013年7月11日、京都大学建築系教室

「『ディア世代』マイケル・キメルマン」2003年4月6日付

「スタッフレクチャー」日時／2007年3月14日、場所／ベネッセハウス・レクチャールーム、講師／Heiner Friedrich（ディア芸術財団創設者）・Maria Zerres（アーティスト）・Continna Theierolf（ピナコテーク・デル・モデルネ／キュレーター）、通訳／岡本

「ニューヨーカー（2003年5月19日号）和訳『使命』DIA ART Foundation がいかに抗争し、法的問題を乗り越え、信念を守り続けてきたか。」カルヴァン・トムキンズ

『NAOSHIMA NOTE 2011 AUG. 豊島、「食とアート」の可能性 No.2』発行人／福武總一郎、編集／小谷明・金廣有希子・横溝舞・川浦美乃・西田祥子、編集協力／逸見陽子、発行／ベネッセアートサイト直島、2011

『NAOSHIMA NOTE 2013 JUN. 犬島「家プロジェクト」、島の生活との重なり』発行人／福武總一

郎、編集／脇清美・横溝舞・井上尚子・大内航・西田祥子・笠原良二・占部隆子・中島道恵・川浦美乃・高田裕希・玉川理恵、編集協力／逸見陽子、発行／ベネッセアートサイト直島、2013

『NAOSHIMA NOTE 2013 AUG. 地域に根ざす—ANDO MUSEUM、豊島横尾館』発行人／福武總一郎、編集／脇清美・井上尚子・高田裕希・川浦美乃・村木恵子・藤原綾乃・石川吉典・占部隆子・大内航・小谷明・玉川理恵、編集協力／逸見陽子、発行／ベネッセアートサイト直島2013

直島誕生
NAOSHIMA TANJOU
Copyright © 2018 by YUJI AKIMOTO
Original Japanese edition published by Discover 21, Inc., Tokyo, Japan
Complex Chinese edition is published by arrangement with Discover 21, Inc.
Complex Chinese translation rights © 2019 by Faces Publications, a division of Cité Publishing Ltd.
All Rights Reserved.

藝術叢書　FI2028

直島誕生
地區再生×企業行銷×藝術實驗，從荒涼小島到藝術聖地的30年全紀錄

作　　　者	秋元雄史	
譯　　　者	林書嫻	
副 總 編 輯	劉麗真	
主　　　編	陳逸瑛、顧立平	
封 面 設 計	王志弘	

發 行 人　涂玉雲
出　　版　臉譜出版
　　　　　城邦文化事業股份有限公司
　　　　　台北市中山區民生東路二段141號5樓
　　　　　電話：886-2-25007696　傳真：886-2-25001952
發　　行　英屬蓋曼群島商家庭傳媒股份有限公司城邦分公司
　　　　　台北市中山區民生東路二段141號11樓
　　　　　客服服務專線：886-2-25007718；25007719
　　　　　24小時傳真專線：886-2-25001990；25001991
　　　　　服務時間：週一至週五上午09:30-12:00；下午13:30-17:00
　　　　　劃撥帳號：19863813　戶名：書虫股份有限公司
　　　　　讀者服務信箱：service@readingclub.com.tw
香港發行所　城邦（香港）出版集團有限公司
　　　　　香港灣仔駱克道193號東超商業中心1樓
　　　　　電話：852-25086231　傳真：852-25789337
馬新發行所　城邦（馬新）出版集團 Cité (M) Sdn Bhd
　　　　　41-3, Jalan Radin Anum, Bandar Baru Sri Petaling, 57000 Kuala Lumpur, Malaysia
　　　　　電話：603-90563833　傳真：603-90576622
　　　　　E-mail: services@cite.my

初 版 一 刷　2019年3月28日

城邦讀書花園
www.cite.com.tw

版權所有・翻印必究（Printed in Taiwan）
ISBN 978-986-235-717-0

定價：499元

（本書如有缺頁、破損、倒裝，請寄回更換）

國家圖書館出版品預行編目資料

直島誕生：地區再生×企業行銷×藝術實驗，從荒涼小島到藝術聖地
的30年全紀錄／秋元雄史著；林書嫻譯. -- 初版. -- 臺北市：臉譜，城
邦文化出版：家庭傳媒城邦分公司發行, 2019.04
面； 公分. --（藝術叢書；FI2028）

譯自：直島誕生──過疎化する島で目撃した「現代アートの挑戦」
　　　全記錄

ISBN 978-986-235-717-0（平裝）

1. 現代藝術

900　　　　　　　　　　　　　　　　　　　　　　　107019145